U0119839

九歌文庫

958

文人畫家的——藝術與傳奇

王家誠 著

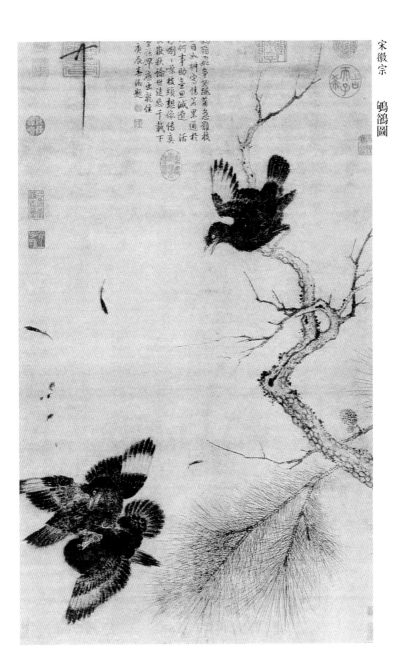

宋徽宗　鸜鴒圖

石濤　山水（一）

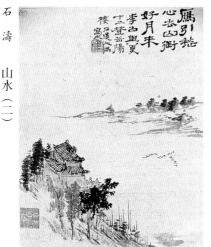

石濤　山水（二）

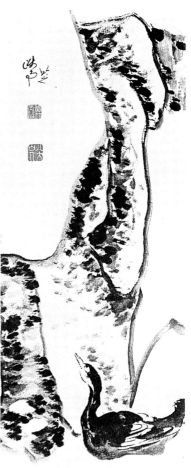

八大山人　花鳥

鄭板橋　蘭竹

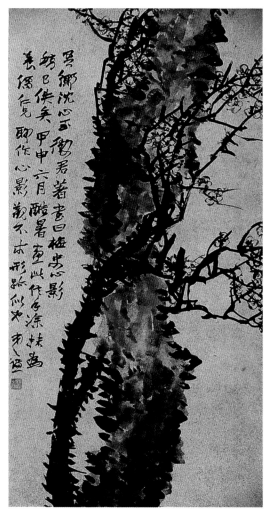

吾鄉沈心石衡君著畫曰梅史心影
矯曰供矣甲申六月酷暑畫此作寄涂抹為
姜儒仁兄即作心影藏不求形骸似也㧑人
撝叔

趙之謙　古梅圖

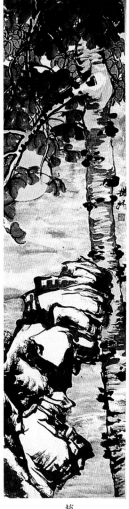

趙之謙　樹石圖

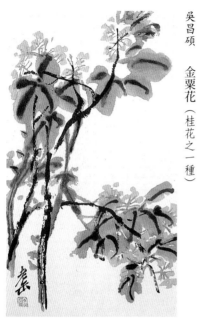

吳昌碩　金粟花（桂花之一種）

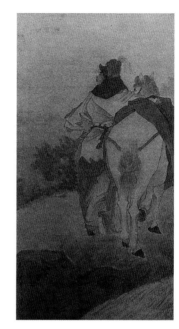

任伯年　木蘭從軍

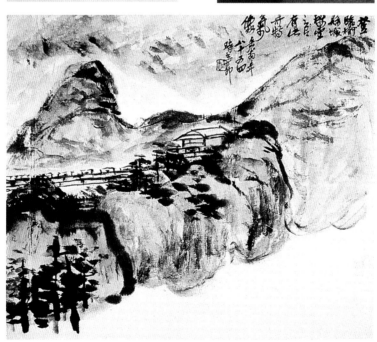

吳昌碩　山水

齊白石　牽牛花（紅花墨葉法）

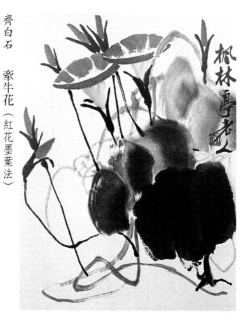

齊白石　別創一格的寫意花卉工筆草蟲

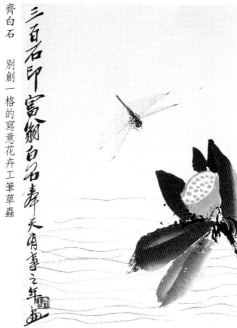

追求精神完美的文人畫家（自序）

人們心目中的文人畫家，除了具有一般畫家的素養外；在作品上，更具備一種特殊的氣質，或許就是所謂「書卷氣」。民初畫家陳師曾在《中國文人畫之價值》首頁中，指出：

何謂文人畫，即畫中帶有文人之性質，含有文人之趣味，不在畫中考究藝術上之工夫，必須於畫外看出許多文人之感想，此之所謂文人畫。

為了避免讀者誤解「不在畫中考究藝術上之工夫」，是以文人畫為標榜，在繪畫修養上不求深入的揣摩；所以他一再闡釋：文人畫家並非由於繪畫技術上的欠缺，不用畫外之物作為掩飾。而是他們更能把握藝術的本質，在於表現性靈和思想的真理。文人畫家往往在具有高度的繪畫素養和純熟的技巧之後，才能超越技巧的束縛，返璞歸真、表現自如，可見文人畫並非單指某一畫派，或某一種特定的畫風。主要的是畫家藉著畫筆揮灑，以抒胸中逸氣，表達心靈的

境界。

從歷代文人畫家對自然的精微體察，深研畫理，以及創作時鍥而不捨的嚴謹態度，可以印證以上的說法。

我國美術史上，文人畫家的地位十分崇高，他們除了作品的流傳之外，更有足以表現他們才思的詩文和精關的藝術理論留給後代，肩負起一個時代與另一時代之間承先啓後的使命。因之我們研究文人畫家的目的，也就在於從他們心性的修養，研究學問和藝術的方法，才情的培育，思想的演變，他們在現實人生與傳統之間的去就取捨，以及如何透過筆墨技法，以獨創的方式傳達出其內心的語言等問題上，得到啓發和參考。

此外，研究的著眼點，不僅是落在某一時代，或某個人片段的經驗上。而是著重在時空之流裡，不同的世代或不同的空間，繪畫的技能與思想、感受傳遞的流程和方式。尤其是在動亂的歲月裡，環境急遽地變動，或是改朝換代，他們面對著文化和思想的衝擊，所導致的心理現象和矛盾，如何化解？表現在人生態度和作品上，又有些什麼特徵？

受到傳統文化的薰陶，我國歷代的文人畫家，在探求人生和眞理的心態上，通常表現出無所爲而爲和有所不爲的儒家精神，同時又流露出佛、道的澹泊空明與超然物外的境界，他們的作品，在擾攘的塵世裡，有如一縷靈光，讓人們煩亂的心緒，獲得寧靜與澄明。

文人畫家雖然身世、環境以及作品的風格，都有極大的差異，但其共同點是屬於「創造性的人格」，擁有赤子之心；個性方面，不拘泥於世俗的規範，看似放蕩不羈，又像是遊戲人

間，世人常視之為「顛」或「怪」，像米芾、鄭板橋等，比較接近這一類型。沉迷在藝術的王國中，不知民間疾苦的宋徽宗，終而成為歷史上昏庸的亡國之君，但在藝術的領域上，卻是一位不朽的宗師。唐伯虎在險惡的環境中，為求自保而裝瘋賣傻；八大山人因國破家亡而佯避世；因此，他們雖然有些以詩酒自娛，過著采菊東籬下的隱居生活，但也不乏終生坎坷，困頓顛仆，陷於常人難以忍受的困境。他們的一生無論是多采多姿，充滿幽默與情趣，或滿懷悲憤，嘯歌慷慨，像尼采筆下的悲劇英雄那樣的悲壯。讀到有關他們的傳奇和逸事，細細體會他們以畫筆揮灑出來的心聲，不禁感覺到其中蘊含著的辛酸。

我國歷代畫家的傳記，多半簡單扼要，文體簡樸，固然是傳統傳記文學的特色，但是，寥寥數百字，很難對一位畫家的思想、性格、背景、投身進藝術國度的歷程和創作心理的演變，以及對後人的影響，作詳盡而具體的描述，因而不易給讀者一種具體的認識和感受。至於鄉野傳說，像唐伯虎點秋香或徐文長、鄭板橋的荒誕故事，又流於渲染與誇張。

所以我撰寫中國文人畫家的傳奇和逸事，探真實與趣味兼顧的方式，以正史上的列傳、年譜、自傳、美術史以及墓誌銘等資料為骨幹，再以畫集、詩集、文集、題跋、畫論等作為血肉，以求對畫家的身世、生平事蹟和性格有一比較真確的認識。然後參考與之同時有關人物的傳記文集和筆記，作為對他一生活動的印證及廣泛的了解。再次則參考歷史、野史和遺聞軼事的記載以增加趣味和背景的深度。在趣味性方面，資料中難以取信或過度渲染附會的部分，寧可將之略去，或指明有渲染附會的可能性，以免讀者對心目中崇高的藝壇大師，產生不當的負

追求精神完美的文人畫家（自序）

面印象。

傳統的傳記作者，通常將自己崇敬的人物，隱惡揚善，刻劃成完美無瑕的典型，我不想把所崇敬的文人畫家，塑造成十全十美的偶像，我希望他們是有血有肉的凡人，在平凡中有不平凡之處，他們也有缺陷，但終其一生，都在追尋精神上的完美。

撰寫時並非按世代，也不是以其成就的高下為標準，而是看蒐集到的資料是否足夠而定。發表時並無一定順序，書出版前才按年代整理編排，至於重要的參考資料，各篇末均一一註明。本書部分內容，多年前曾以《中國文人畫家傳》為書名，由大江、巨流和藝術圖書公司先後出版，書出版後反應良好，其中資料也常被引用。因而陸續撰寫六篇，全書並加以修訂，重新定名為《文人畫家的藝術與傳奇》。

萬分感謝九歌出版社蔡文甫先生。讓書中這些永垂不朽的藝術大師，以嶄新的姿態重新點燃文人畫的光輝。

目錄

統治著藝術王國的宋徽宗

他性情溫厚，很孝順，具有同情心，希望能繼承父兄的遺志，希望永久昇平，希望能與民同樂；結果卻使千千萬萬人為他而受苦，家破人亡，流離失所。

毫無疑問的，他有豐富的想像力，有高度的文學與藝術天才；他治學的專心與精密，足以為後世學者的楷模；他想美化一切，改變一切。不幸，他當了皇帝，因此他改變了歷史，改變了國家的命運。

當他被金人俘擄北去的時候，他心情沉痛極了，他像代罪的羔羊一般，以為他和他家人的苦難，可以挽救生靈的塗炭，但事實上，這個千瘡百孔的局面，什麼都沒法挽救了。他心中的擔子，比當年的李後主更重；問君能有幾多愁，恰似一江春水向東流！而他的愁，比那更多，他的處境可沒李後主那麼單純。他的國土淪入異族手中，他的苦難也無補於百姓們的命運。

裁翦冰綃，輕疊數重，冷淡，臙脂勻注，新樣靚妝，艷溢香融，羞殺蕊珠宮女，易得凋零，更多少無情風雨，愁苦，問院落淒涼，幾番春暮。憑寄離恨重重，這雙燕何曾，會人言語，天遙

地遠，萬水千山，知他故宮何處，怎不思量，除夢裏有時曾去，無據，和夢也，新來不做。

故宮、陵園越來越遠了，面對著綻放的杏花，粉紅的，白色的，蒼蒼茫茫，寒光遍地。渾天儀，祭器，禮器，樂器，圖書畫卷，一代一代留傳下來的中華文物，他的財寶，他的工匠，他畢生的心血，裝滿了幾百輛牛車；一切他已經逝去了的權勢的象徵，正被那些呼喝著的金人，被那些蠕動著的車列，拖離了故國，拖向天寒地凍的陌生地方。而他的家人，三千餘口的帝王之家，被那后妃，親王，宮女，駙馬……也被那樣粗魯地呼斥著，鞭打著，驅趕著，踐踏著，像凋零在早春泥土中的花瓣那樣。「天遙地遠，萬水千山，知他故宮何處？」他長嘆一聲：這是運數。

但是，這僅僅是他惡運的開端，他歸之於天數；人生總有太多無可奈何的事，不得不歸之於天數。正如同項羽兵敗烏江的時候，也歸之於天數；但是他的死，遠沒有項羽那麼義烈，他那痛苦的歲月，一直拖到九年之久，像橫過中天的隕星，光亮閃逝之後，卻留下好長好長的黑影。他偶然得到撕破了破舊的衣裳，結成一條短短的繩子，但他並沒有死成，連自盡也是一件奢望。他曾允許，步出充滿泥濘與霉腐氣味的囚房，穿過幾條破巷，像夢似的破巷，向生長在荒寒中的土著，訴說南朝舊事；沒有人懂，沒有人相信，也沒有人敢接著談說一些什麼。他眼看著，他的妻，和年輕的媳婦朱皇后；太年輕了，太美艷了，他看著她們受辱，像野狗般的死在荊棘叢生的路上，在呼喝聲中，草草埋葬。看著他的愛子，北宋最後的皇帝，被打得死去活來，遍體鱗傷。然後直拖到九年之久，也是春天，他才踞坐著，就那樣踞坐著僵死在泥淖之中。死的時候，再也

不像個帝王了，再也見不出一個人形，但是確確實實，一個帝王就這麼隕落了。一直輝煌著不朽的，不是軀體，不是帝王的勳業，是他的藝術，是他倡導學術的精神。寂寥的沙汀，搖曳著三數支紅蓼，白鵝栩栩如生。乍放的桃花，一隻肥肥胖胖的斑鳩，好像剛剛飛落到春光裏那樣，一面用尾巴穩住身子，一面讚歎著大地的清新，充溢著一種圓滿自足的，愉快而幸福的氣氛。小溪、村店，山腳間隱隱約約的塔尖；莫非就是艮嶽的景色？他那瘦金體的書法，也成了一種極為特殊的表現，一點一劃都有他獨特的風骨，這是幸還是不幸呢？我們只能說，不幸的是他當了皇帝。

元符三年，公元一一○○年春天，宋哲宗死了，沒有留下兒子，留下的是良莠不齊的朝臣，自神宗皇帝以來便爭論不休的政治紛爭；也就是王安石新法利弊的爭論。經過向太后與大臣們商議的結果，決定立神宗的第十一個兒子，哲宗的弟弟端王趙佶為皇帝。理由是他的哥哥申王害了眼疾，當皇帝似乎諸多不便，也不太雅相；另一個理由是端王個性很仁厚，與其說是仁厚，莫如說是他具有藝術家的那種純真的氣質吧。於是這位十八歲的端王，便被召了來，在乃兄的靈前即了王位，開始了他的政治生涯。

登位之初，由於向太后輔導他，共同處理國事，所以一切都相當穩重，相當有條理，下詔求直言之士，對當年反對新法的朝臣如范純仁、蘇軾、司馬光等，貶了官的重新起用，被放逐出去的漸漸地往回召，已經死去的也一律追復官職。此外一般人所公認的性行奸險的政客，像章惇、蔡京、蔡卞，也都罷了官，逐出京城。一時之間，政治很上軌道，大有恢復元祐年間明朗的政治氣象之概。可惜不久向太后死了，這個年輕而又富於浪漫氣質的皇帝，重又捲入政爭的漩渦之

中，成了被利用的傀儡。

此外，也許由於一種盲目維新的虛榮心作祟，他很想繼承父兄的遺志，重新推行王安石的新法。但這時的所謂重行新法，根本就變了質，那些自命為新黨的人士，只是徒然托出王安石新法的虛名，根本談不到政治抱負，只求結黨擅權，鞏固個人的地位而已。這樣一來，宋朝政治中興的機運，也就像哲宗紹聖元年，剛剛自死去的太后手中抓回政權時那樣，很快地就煙消雲散了。

一般正直而穩健的元老政治家們，也就重新步上了被斥逐的命運。能夠滿足徽宗這種維新虛榮心，並以新法權威自居的，則不外乎章惇，王安石的女婿蔡卞，蔡卞的兄弟蔡京和他的子孫這一群。他們各個得到宋徽宗的榮寵與信任，來往之密切，更過於家人，徽宗常常輕車小輦，到蔡京家裏遊玩吃酒，正如蔡京所記的：「主婦上壽，請酬而肯從；稚子牽衣，挽留而不卻。」甚至連蔡京的家人、僮僕也都當了大官。蔡京的兒子蔡攸和攸的妻宋氏，更可以隨便出入宮中。

「得預宮中秘戲，或侍曲宴，則蔡攸王黼著短衫，窄袴，塗抹青紅，雜倡優俳儒中，多道市井淫媟謔浪語，以戲笑取悅。」從這段描述中，不難看出，當時宋皇宮中的浪漫情調。這些在朝廷上，位列高官顯位的大臣們，退了朝之後，再以那麼一套小丑的姿態，參與皇帝的私生活裏面去，難怪正人君子要為之側目了。有時，徽宗也明知蔡京一班人的專橫、陰險與狡猾。但是他沒有決心徹底擺脫他們，屢罷屢用，他在位的二十五年中，蔡京竟作了十七年宰相。

蔡京似乎很能夠了解徽宗的心理，滿足他的慾望，也抓得住他的弱點。蔡京鞏固地位的方法不外乎：徹底打擊元祐黨人的名望與思想：廣建宮殿、林園，搜集書畫古玩以投合徽宗的愛好：

鼓勵皇帝微服出行，嫖妓遊樂；此外更利用徽宗對道教的信仰，利用迷信色彩來建立自己的權威。蔡京所打擊的元祐黨人，也就是哲宗元祐年間，宣仁皇后所重用的一般反對新法的朝臣。這些人在哲宗親政之後，大多數已經遭到貶謫和放逐，有的已經死去，不在人世；蔡京為了徹底摧毀這些人的思想和名望，乃使徽宗皇帝把新舊黨人，劃分正邪等級刻石立碑，凡碑上有名的如司馬光、文彥博、程明道、蘇軾、蘇轍等一百多人，無論死活都要永遠受到排斥，或毀了他們的像，或禁了他們的著作，連他們的後代子孫，都不許至闕下，插手政治。

徽宗有些頗不同於一般皇帝的地方，他是雅人，是一個真正的藝術家，他理想中的御花園，不單要壯觀華麗，而且要華貴得自然，華貴中顯得幽雅，華貴中更覺得樸實。他在位期間，幾乎是不斷地修建各種工程，而其中最有名的要推延福宮與萬歲山的興建。

延福宮是個舊有的宮殿，由於蔡京的建議再在四面加以擴充。擴建後的延福宮，除了無數莊嚴華美的樓臺亭閣之外，更修建了人工的山林，人工的湖、海、峰巒，務必求其自然，看起來像天成的一般。園中飼養著成千上萬的珍貴禽獸。為了配合皇帝愛好風雅的個性，又在這山水之間，特別建設了許多村舍和酒店，酒旗高挑，桃杏掩映，點綴成另外一種古拙樸實的情趣。有的時候，由宮女裝成茶孃和酒保，皇帝或扮作客人吃酒付帳，或扮成叫化子，到處行乞取樂。每年到了冬至以後，就開始放燈，從東華門以北，解除宵禁，一直放燈到正月十五，這叫作「先賞」，意思是唯恐到了元宵夜裏陰天下雪，不得盡興享受昇平的歡樂。在這期間，更把一些汴梁城的市民與商舖，遷到園子裏來，使這御花園佈置成一個真正的村鎮，賭博，縱酒，燃放鞭炮，

到處是歡樂的聲音，這是一種透支的歡樂，一種暴風雨前的狂歡。這使過厭了宮中奢侈華貴生活的帝王子孫們，換一換口味，一方面是與民同樂，一面也可以說是一種更大的奢侈。

傳說，有一年元宵夜裏，都城中，不僅燈光燭火，歌舞歡騰，徽宗皇帝更傳旨在端門前賜酒給看燈的百姓。無論老少貧富，每個人可以喝一杯御酒。飲酒中，一個年輕少婦，把用過的金杯藏在懷裏，準備帶走，被管理的官員當場抓住，押送到徽宗面前。皇帝問起她偷杯的理由時，那女人卻從容地吟了一首詞，詞名叫作〈鷓鴣天〉：

月滿蓬壺燦爛燈，與郎攜手至端門；貪看鶴陣笙歌舉，不覺鴛鴦失卻群。天漸曉，感皇恩，傳宣賜酒飲杯巡；歸家恐被翁姑責，竊取金杯作照憑。

徽宗見少婦斯文風雅，心裏非常高興，不但不加責怪，反而把金杯賜給少婦，又派衛士護送回家。由此也可以看出在他大力倡導之下，宋朝社會的文藝風氣，多麼興盛。

萬歲山，是他那諸多偉大工程中，最艱鉅，修築時間最久，動員民力最多的一個。從政和七年，到宣和四年（一一一七──一一二二），一共修建了五年多的時間，才告完成。

〈谿山秋色圖〉，一重重的遠峰，環繞在雲霧之中，山角隱約地露出一個塔尖。一條小溪，彎彎曲曲的流了過來，流成一片急湍的溪流。漁夫們有的搖船，有的撒網，有的肩著魚網走向煙霧迷濛的村店：想是要買酒取暖吧。這真是一片世外仙境：清朝乾隆皇帝，有一首詩題在這幅畫上：「雨郭煙村白水環，迷離紅葉間蒼山，恍聞谷口清猿喉，艮嶽秋光想像間」，也許那真是萬

歲山的寫生吧。

萬歲山，修成之後，更名爲艮嶽，山的周圍廣達十多里，雖然人工修建，但是巧妙玲瓏之中，別有一種磅礴雄健的氣勢。山裏除了精選從各處名山大川中採運來的巨石，堆砌成崇峰峻嶺，除了無數的殿堂、廟觀、樓臺之外，更有城、有關、有平原村落、有泉澗、有江海、有洲橋、有森林，幾乎無一不備。前面清道，後面張蓋，一次當宋徽宗的御輦行走於艮嶽之間，忽然飛集了成千成萬的珍禽異鳥，圍著皇帝的黃蓋，盤旋鳴叫，聲音清脆悅耳，使人感到如同進入仙境一般。這時有一個名叫薛翁的人，奏道：「萬歲山瑞禽迎駕！」徽宗見了，心中無比的喜悅，下令重賞薛翁，並封他官職。連禽鳥都知道迎接皇帝的聖駕，這真是吉祥的佳話，但是導演這幕瑞禽迎駕的喜劇，究竟要付出多少代價，似乎很難估計了。薛翁是一個市井浪子，善於馴鳥，被蔡京召進艮嶽來，訓練山禽。訓練的時候，集合了鑾輿黃蓋，在山中往來行走，黃蓋鑾輿所到的地方，有人大量撒放鳥雀的飼料，慢慢的鳥就不再怕人了，自由爭食，悠然來去。時間久了，更形成心理學中所謂的制約反應，一見到黃蓋便飛集盤旋。可見當時的一班權臣，爲了迎合徽宗旨意，設計得何等周到。

徽宗本性是善良的，也極具同情心，有時當他面對這玲瓏剔透的山石泉林的時候，時常會問起，修建這樣的林園峰嶺，會不會過分地勞民傷財。蔡京的答覆是絕對不會的，陛下並不如一般君主那麼庸俗的愛好聲色犬馬之娛，皇帝所要的，不過是別人所不要的，不過是一些花草樹石而已，又能價值幾何呢？徽宗覺得很有道理，的確是不值幾何，但是民間的血淚，卻在歷史上留下

了無法磨滅的烙印。

主管採集這些樹石的人，名叫朱勔，自然也是蔡京一手牽引進來的腳色。朱勔在東南一帶採運樹石的時候，取用內帑，有如探囊取物一般容易，動不動便是幾十萬，幾百萬，所花費無法計數。有時候到深山危巖的地方去採掘石頭，調集成千上萬的民夫，不惜犧牲多少生命也要取下一塊可看的石頭。有時候，到士庶人家去找，只要發現一石一樹，具有特色，可以供皇帝欣賞，便立刻加上黃封，指爲御前之物，倘不加意看護，稍有損壞，便處以大不恭罪。等到這些樹石開始搬動的時候，沿途無論千百里路，遇著屋牆擋住去路便拆掉屋牆，遇到村鎮不便於搬運，便整個村鎮全部拆平。有時城門狹矮，或是橋樑影響了御用樹石的運輸，也一律照樣拆毀。此外，更不管官船、商船，或諸道糧餉的船，只要運石需要便隨意徵用。至於那些負責採運的大小官吏，更是到處敲詐勒索，無所不爲。因此使東南一帶人民，爲了這些「別人不要」的樹石，不知有多少人賣掉妻子兒女來應付公差和攤派，也不知有多少人家破人亡。在這種漫無法治，官逼民反的情況下，很多人鋌而走險，在東南一帶的方臘作亂，只一年多時間，殺死的平民便有兩百萬以上。徽宗家族及個人的悲劇，比起這個大悲劇在山東、河北一帶，有宋江造反，殺人更是無計其數。徽宗家族及個人的悲劇，比起這個大悲劇來似乎也就微乎其微了。

人生短促，何必自苦！

人主當以四海爲家！

蔡京、蔡攸，時時以那種極爲明達的口吻，向徽宗勸說。而圍繞在徽宗四周的如高俅、楊

戬、王黼、童貫，更無一不是出名的浪子。勸誘薰陶之下，他開始微服出行，尋求別具刺激的樂趣，開始進入妓院和酒館，開始與士民爭風吃醋。

初冬，也許是深秋，徽宗化裝成讀書人或新進士子的模樣，溜出了皇宮的後門。

他怕被那些言官看見；御史，言官，萬歲萬歲，揚塵拜舞，誠恐誠惶，死罪死罪，他想著這一切。他厭煩那些君臣的禮儀，厭膩那些宮廷粉黛，他要擺脫這一切，自然只是暫時的擺脫。

袖裏攜著幾隻從江南新進貢的鮮橙，他走進妓女李師師的家裏。看她用纖纖的手，切著橙子，她給人一種早春的氣息，像一朵迎著初昇陽光而綻放著的野花。這位擁有六宮粉黛的畫家皇帝，早已進入了陶然忘我的境界。不知不覺地天晚了，輝映的燈燭，繚繞著溫馨的香煙；夜深了，外面太涼，霜太濃，何不留下？

并刀如水，吳鹽勝雪，纖指破新橙，錦幄初溫，獸香不斷，相對坐調笙。低聲問，向誰行宿，城上已三更，馬滑霜濃，不如休去，直是少人行。

一天，師師唱著秘書監著周邦彥的新詞，詞意清新纏綿，出自師師口中，也就愈加動人。詞中所描寫的，正是那晚的情景，彷彿耳聞眼見一般的真切。詞名叫〈少年遊〉，徽宗開始疑惑起來，禁不起他一再盤問，師師只好實說。周邦彥是李師師的密友，誰不知周邦彥的詞名？那晚正巧周邦彥先在師師家，徽宗到時，他想要迴避，可是已經無法迴避了，傳說詞人周邦彥是在徽宗與師師的龍床下面，消磨了他那永難忘懷的漫漫長夜。而他那流傳千古的傑作，也就這樣孕育成

熟了。

皇帝與妓女調情，秘書監躲在床下，一首那樣纏綿美艷的詞，不消幾天便唱遍了天下人的口中。這成什麼體統？忿怒，懊惱。而這事又免不了要引起諫議大夫的饒舌。這提醒了他，他是皇帝，皇帝有皇帝的威嚴和權柄，於是他宣諭蔡京，周邦彥職事廢弛，可日下押出國門。

幾天後，徽宗又到師師家去，適巧師師出外，焦躁，惱悶，但他只好耐心等著。天黑了，外面群鴉亂飛，更增加了他的不安。直等到初更，師師才從外面回來。愁眉淚睫，憔悴可憐。當徽宗問起，知道她是為周邦彥餞行去了。使他心中非常妒忌，不由得大怒起來。等到怒氣發作過了之後，又忍不住問周邦彥臨行時候，有沒有作詞？李師師一面楚楚可憐的為徽宗獻酒祝壽，一面唱出了周邦彥的〈蘭陵王〉；這首詞，不僅清新優雅，綺麗中隱含著悲壯的情懷，更引起了他愛才的心意，於是立地接受了皇帝所加在他身上的放逐的命運。這不但使徽宗感動，並且毫無怨言刻傳旨，把周邦彥重新召回，提舉他為大晟樂正。

另一個對宋徽宗時代的中國社會，國民經濟，朝廷政治具有相當影響的因素，則為徽宗對道教的過分崇信，使紛亂的政爭之外，又加上宗教上的爭端。徽宗之崇奉道教，似乎是當時環境所造成的，自從他登基以後，便對道士，多加禮遇，如張繼元、王老志、王仔昔、徐常知等，有的自稱可以測知宮闈間男女的燕語，有的自稱善卜休咎，或有呼風喚雨之術。這些道士都分別得到了皇帝的封官、賜號，與無數的賞賜。此外又不斷地修築道觀，普遍地供給道士錢糧費用，處處都使政府付出極大的負擔。

政和三年十一月，在圜丘舉行祀天大典那天，徽宗皇帝手執禮器，以道士百人執儀仗作為前導。祀天的隊伍出了南薰門之後，皇帝忽然問蔡攸，玉津園東面，影影綽綽好像有一重重的樓臺，不知是什麼地方。蔡攸答說這些樓臺都在半空之中，還有許許多多道童，在空中手執幡幢節蓋，清楚極了，這是天神降詔，叫陛下在這裏修建道宮的。這番話，究竟是幻覺，是謊言，或是所謂海市蜃樓，僅屬一種光的折射現象，都不得而知。但徽宗對道教的崇信卻因此大增，這也就加速了北宋覆亡的命運。

在許多道士裏面，對徽宗影響最大，寵信最久最深的，莫過於後來居上的林靈素了。林靈素本來是一個自幼出家的和尚，由於受不了老和尚的打罵與虐待而逃走，當了道士。傳說他很善於妖術與幻術，也深能利用徽宗自視不凡，好大喜功的心理。他大言不慚地說，天有九霄，最高的一層是神霄的統治者玉清上帝所居。徽宗是上帝的長子，自願下界拯救世人苦難的。此外凡是徽宗所寵愛的人，則一律說成是仙官降世，是輔佐這位上帝長子來治世的。如徽宗寵愛的劉貴妃，被說成是九華玉真安妃，蔡京是左元仙伯，王黼是文華使，而他，林靈素則是仙卿褚慧下降。這片謊言，不僅使天真的徽宗皇帝為之喜悅不已，也加強了這一個集團間的相互利用與勾結。徽宗更降詔，教群臣冊封他為教主道君皇帝：

「朕乃上帝元子，為太霄帝君，憫中華被金狄之教，遂懇上帝願為人主，令天下歸正道，卿等可上表章，冊朕為教主道君皇帝──止用於教門。」

徽宗皇帝對林靈素一時寵信得無以復加，稱之為「聰明神仙」，由於林靈素幼時受過和尚的虐

待，對佛教抱有反感，所以也就藉勢欺壓佛門子弟，把佛號改稱大覺金仙，把寺院改成宮觀，稱和尚為德士，尼姑為女德，和尚的服裝也改了式樣，總之為了報復私怨，盡力要廢除佛教。徽宗也無不依從。此外凡是與他有利害衝突，或反對他那樣欺世惑眾的人，他都偽託為天神降臨，上帝誥命，要對某人加以懲治，徽宗竟也深信不疑。不僅修建的宮觀遍及全國各地，提倡道學，廣設道官，而林靈素的門徒一時竟達二萬多人，各個豐衣足食，娶妻納妾。

有時舉行講經大會，集合士庶人等，不下好幾千人，徽宗坐在側面，林靈素則高高的坐在上座，信口雌黃，所講的話語滑稽下流，惹得哄堂大笑，全無君臣的禮節。有時觀中設齋，往往一下子便花費了幾萬緡錢，有些窮人，也都買了青布幅巾，裝成道家打扮，進觀混飯吃，還可以領到襯施錢。聰明神仙的鬧劇，一直演到宣和二年，由於林靈素驕橫過度，屢戒不改，才被徽宗斥歸故里。

假如把徽宗的一生比做一隻蚌，則他的藝術成就，與其對藝術的提倡，便是那顆唯一能光輝不朽的珍珠。對於藝術家，他不僅加意的培植、任用，提高畫家的地位，他並且以教師自居，親自教導他們，他對宗族子弟，更是如此。

繪畫藝術，到了宋朝，由於皇帝特別愛好繪畫，所以把自唐朝以後所設置的畫官畫院的編制，加以擴張，設翰林圖畫院，召集天下畫家，就其繪畫成就、人品與學識來分成待詔、祗候、藝學、畫學正、學生、供奉等官秩。皇帝不時命畫家們進獻紈扇，就扇上所畫的畫來加以比較、選擇，畫得最好的，就由皇帝任命他去畫宮殿，或道觀裏的壁畫。翰林畫院的規模，又以徽宗時

代最為龐大。依照宋朝的舊制度規定，凡是以技藝而服務於朝廷的，雖然可以穿緋紫的服色，但不得佩魚，到徽宗時代，才破例准許他們佩魚。

同時他又特別提高畫院官員的地位，列於書、琴、棋、玉院之上。每隔十餘天，徽宗便命人把御府所藏的圖畫，送到畫院，讓畫官們去研究和欣賞。為恐押送的人不小心，把珍藏的書畫遺失或污損了，所以每次送畫時要立下軍令狀，倘有遺失損壞則依軍令狀嚴懲。有時他會召集大臣宰相，到他自己的畫室裏面，親自動手把他的作品擺列出來，讓大臣們圍著欣賞，為他們講解鑒賞和繪畫的要領。又把他的心血結晶分賜給大臣們，他站在一旁微笑著一任那些朝臣們爭搶著選擇他的書畫，他這種溫和儒雅的風度，使人感到可親可敬。

他自己時常畫一些絹作的小扇，分賜給宗族或大臣，有時他的一個新畫扇出來，總有很多人爭著臨摹，一時成了宮中最流行的扇樣。

他對畫家待遇雖然寬厚，但是對他們培植、教育和督導，卻相當的嚴格，他殷切的希望，當代的藝術成就能比前人更加輝煌。他特別注意培養他們細密的觀察和寫生的能力。在表現上則注意詩中有畫，畫中有詩，使詩情畫意能適度的調和，相映成趣。

比如當時畫院考選畫家，多以古詩為題，公告天下，讓全國畫家，紛紛到京應試。考題中，有「野水無人渡，孤舟盡日橫」的詩句，一般畫家為了表現那種空寂的氣氛，多半畫一隻空船繫在岸側，船篷上面，棲落著鷺鷥或烏鴉一類鳥雀，以表示舟中無人的意思。只有一位畫家畫一個船夫，獨臥舟尾，笛聲悠揚，閒適無比。於是主考官認為他畫得最切題，最含蓄，並非舟中無

人，而是無人過渡所以舟子才那樣優閒。

又如〈亂山藏古寺〉，中選的人既不畫塔，也不畫殿堂，祇是滿紙亂山，山嶺重疊間，微露幡竿而已。主考者認為他真正能體會出那種藏意，於是當選。其他有如「踏花歸去馬蹄香」，「嫩綠枝頭一點紅，惱人春色不在多」，「竹鎖橋邊賣酒家」等，都是一面看筆墨的功力，一面注意到題意的含蓄與貼切。

當寶籙宮修建完成之後，徽宗皇帝便命畫院的畫官繪製宮裏的壁畫，徽宗不時前往親自督導，畫得稍不理想，便命用白土堊上一層，再重新構想，務求畫得完美。一次宣和殿前由江南移植來的荔枝樹結出纍纍的荔枝，孔雀張著燦爛的尾屏在樹下悠然地走著，徽宗見到，高興極了，立刻宣召畫家們前來描寫這種自然有趣的景色。被召來的畫家都是一時名手，又是奉旨寫生，所以一個個都畫得精巧靈妙，華麗光燦。怎知宋徽宗看了，並不滿意，諭令他們務必仔細觀察，重新再畫。過了兩天他又召畫家來問，對於孔雀的觀察有沒有新的發現。畫家們已經畫得細緻逼真，絞盡腦汁，卻再也找不出畫中的毛病，所以面面相覷，無詞以對。徽宗為他們解釋說，孔雀升高的時候，必定先抬左腳，但是他們畫中的孔雀升墩，都是先抬右腳，實在是觀察得不夠敏銳、周到。大家再仔細一看，果然是那樣，於是莫不驚服徽宗獨到的觀察力。

徽宗雖然熱心提倡美術教育，而從描寫自然著手學習，也是一種極有見地的教育方式，可惜由於個人有個人的偏好，畫家們為了迎合皇帝的偏好，過分注重皇帝所要求的畫理，反倒往往不能順乎畫家自己的天分和個性隨心所欲的去畫了。其實徽宗對於有個性，能獨樹一幟的畫家，仍

舊寄予相當的尊重的。米芾（元章），不僅是一位有獨特風格的畫家，也是有名的狂士，他的不拘禮法，在歷史上是非常有名的。初見宋徽宗的時候，呈進〈楚山清晚圖〉，使徽宗大為讚賞。接著皇帝命元章在御屏上寫〈周官〉篇，米元章一口氣寫完了，把筆往地上一丟，大言不慚的說：「一洗二王惡札，照耀皇宋萬古」。徽宗本來偷偷躲在屏後，看他到底會發出什麼狂態。聽他這番大話，不知不覺就走了出來，一看御屏上的字便讚不絕口。元章向皇帝求賜所用的硯臺，徽宗把硯臺賜給他時，元章不顧一切地當著皇帝面把硯臺往懷裏一揣，墨汁淋漓，滿身都是，皇帝看了大笑不止，並提拔他為書畫學博士。君臣之間這種親密豪放的表現，也是值得稱頌的，只可惜這種平易近人的個性，卻往往為奸臣所利用就是了。

我們再看看，徽宗皇帝本身在繪畫上所花費的精力和他的崇高成就，由此可以看出，他治學的態度，的確可以作為千古楷模。

他的遺作中，最值得注意的是《臨古圖卷》。這卷畫集之中，首先是以他自己獨特畫風所作的畫。其次則是他親自臨摹的，從漢朝毛延壽以後十七位大畫家的古畫，全部花了三年時光才畫完，每幅畫後都有他那瘦金體的題記，有印章，每幅畫都畫得十分精緻而富於變化。他對繪畫的研究是從臨摹、鑒賞與寫生多方面著手進行的，而臨摹時，更能廣泛的探討古今各家的長處。他作品中最大的成就，則是由直接寫生中得來。也又編排古今名畫上自三國時代東吳的曹不興，下至宋太祖時代花鳥畫家黃居寀的作品，集為一百套，定名為《宣和睿覽集》，總共有一千五百件作品。這些經過廣泛搜集來的作品，就成了他創作靈感的泉源。此後各地進貢來的珍禽異獸，花

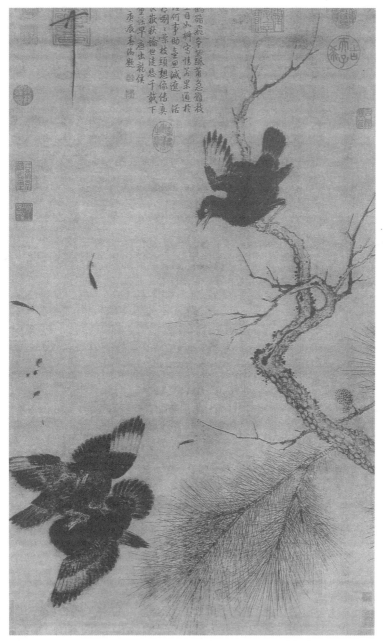

宋徽宗　鴝鵒圖

草樹石，或是秀麗的山水花園，都是他細心描繪的對象。他的作品，往往一類一類地畫成組作，比如一組之中，有專寫純白色禽獸的，有專寫花草的，有專寫變化多姿的怪石的……一組組的裝釘成冊，也叫作宣和睿覽冊，而這樣累積起來的作品，竟不下千冊之多，可見他創作的勤奮了。

徽宗所繪的鳥，多用生漆來點畫眼睛，看起來生動逼真，據說是賜給某一位朝臣的作品。他畫上的簽名寫成「天水」，或「天下一人」，有時更特別寫明是賜給某一位朝臣的作品。他的藝術成就，在中國畫史，無疑地佔著極重要的地位，的確可以當得上「天下一人」了。然而被擄之後，他所受的屈辱與折磨，也可以稱是天下一人了。

四十三歲，對一個人的生命而言，僅是中年，對徽宗皇帝的政治生命而言，已經是落幕的時候了。他受了王黼、童貫的慫恿，結合金國共同夾攻遼國，在眾叛親離，兩面受敵的情況下，遼國不支了。對金國而言，領土的野心得到了擴展，充滿了財富與令人嚮往的中原一無障礙的橫亙在眼前。對徽宗而言，完成了他遠祖們未了的心願，燕雲收復了，新法推行了。他是上帝的元子，是皇帝，是教主，雖然收復的僅僅是幾個已經被金人劫掠光了的空城，雖然他要付出更多的錢糧給金國，但勝利的光彩依然籠罩在他和那些擅權禍國的臣僚們的臉上。只是當他們正向這位皇帝畫家舉杯祝賀的時候，貪得無厭的金主大軍，便已經兵臨城下了。唇亡齒寒的古訓，還是留待歷史家們去引用吧，看在我們眼裏的是在他們舉杯祝賀的剎那，他那政治舞臺上的幕就落下來了。在最緊迫的時候，他禪位給他的兒子欽宗，讓更年輕的一代去收拾殘局吧。但是一個已經在靖長時間蛀蝕下的社會，豈是一個優柔寡斷的青年君主所能支撐的呢，所以在那落下的幕後，在靖

康二年的春天，那成群的牛車，中原財寶，傳統的文物，那被擄掠的帝王之家，像飄落在春泥中的花瓣一般，面對著天寒地凍的荒漠，蠕蠕而動。

統治著藝術王國的宋徽宗，於是從春天中消逝，進入了他生命的嚴冬。

參考書目

- 宋史紀事本末
- 歷代名人年譜
- 中國美術史
- 詞　選／聞汝賢選註
- 歷代帝王年表
- 中國美術年表
- 汪氏珊瑚網畫繼
- 大宋宣和遺事

米氏雲山

「世人皆以芾爲顛，願質之子瞻！」

在維揚，在東坡先生的酒筵上，在十餘位當代的名士面前，米芾（元章）帶著酒意的臉上，露出一種頗爲自得的神色。蘇東坡笑著說：

「吾從眾！」東坡就是東坡，他並不放過任何嘲謔幽默的機會。

米芾顛得可愛，也顛得出了名，宋徽宗欣賞他的顛，更愛他才華，縱容著這一代的書畫天才。

太平盛世，那時徽宗皇帝還年輕，才二十左右的年紀，充滿了熱情與對藝術家的敬愛。久聞米芾的顛，也久仰了這位傳奇人物的藝術造詣，特別在瑤林殿中張起一大幅絹素，御案上，設下瑪瑙硯，李廷珪墨，牙管筆，金硯匣，玉鎭紙，更賜下珍果和美酒。青年皇帝看米芾一無拘束地紮起袍袖，兩腿輕捷地挪動著，筆鋒也迅速地落在絹上，灑灑脫脫，有如雲飛霧散。宋徽宗不知不覺地爲他這種藝術家的磅礴氣概所激動，爲他那酣暢而飽滿的字蹟而讚歎著。米芾正在興會淋漓之際，見到皇帝站在面前，他不禁脫口大喊：

「奇絕陛下！」

徽宗高興極了，也感動極了，不但不以他那不羈的態度為忤，更把珍貴的硯匣筆墨，一概賞賜給米芾，任命他為書畫學博士。

在崇政殿，徽宗召米芾來問對，問完了話，皇帝見他手裏拿著奏事的劄子，就指示他放在椅上，而米芾卻唐突地對著朵殿高喊：

「皇帝叫內侍要唾盂！」

這不僅使徽宗啼笑皆非，更被言官們認為有失君臣的體統，彈奏他，要治他的罪，而徽宗卻認為「俊人不可以禮法拘！」依然破格地寵遇他，允許他觀賞內府所珍藏的書畫，使士大夫們，非常的羨慕。宋徽宗為了培植優秀的藝術人材，更特別像進士科一樣，出題目考試畫家，任命米芾為書畫學博士，督導、教育畫院中的畫家們。在這前後，又任命他為太常博士、禮部員外郎等官職。

米芾，有時他又寫成米黻，有時寫作米芾，字元章。也有人稱他米南宮，或米顛。襄陽漫士、海岳外史、鹿門居士等等都是他的別號。不僅他的行徑給人一種如謎的感覺，便是他的籍貫和姓氏，後世也無法確定，連宋史上記載他是江蘇吳縣人，也被認為是一種錯誤。實則他是世居太原，而後遷到襄陽的，他僅僅在吳縣住過一個時期，再後定居在潤州。因此他應該屬於湖北或山西同鄉會的一份子才對。至於他是否真的姓米，也有很大的疑問，依照方豪教授考據的結果，認為米姓是西域米國胡人，到了中國以後就放棄了本姓，以米國的米字為姓。依宋史的記載，遠

在後周時代，奚族人米信勇悍而善射，由於有戰功，官拜龍捷散都頭，隸屬於總管禁兵的趙匡胤麾下，很得到趙匡胤的賞識與信任，其後宋太祖開國之後，米信隨太祖南征北討，立下顯赫的功績。只是米信到了晚年，性情變得又貪婪，又殘暴，對民間的財物女人，巧取豪奪不擇手段。對奴僕、部下也刻薄寡恩，無故打罵鬧出很多命案，終於在被補受審的前夕，病發死了。米元章是米信的五世孫。在回教人著的書中，認爲米芾是回教徒，但是米芾自己卻又否認他是個胡人，說他乃是楚國的後裔。在這樣一來，就更難確定他姓甚名誰是何方人氏了。

米芾雖然很早便成了名，所謂「戶外之屨常滿」，形容每天向他買字求畫的人，不計其數。可是他眞正受到朝廷的重視而達到他政治生命的高潮，是在他生命的最後十年，是宋徽宗當了皇帝以後的事。在這以前，他作過長沙椽，作過雍邱縣的知縣。徽宗即位之初，他在江淮一帶作發運司屬官。他母親是宋宮裏的產嫗，等於現在的助產士。一般人稱之爲老娘婆。米芾便以他媽媽跟皇室的這點關係，被任命爲洽光尉。以後，潤州甘露寺大火，只有他所居的米老庵和李衛公塔倖存，他感慨地寫了一首詩，詩中有「神護衛公塔，天留米老庵」的句子，但過不了多久，這兩句詩就被後人改成了：「神護李衛公塔颯」和「天留米老娘庵蔘」了，雖屬玩笑，但也頗有對他出身的一種嘲謔意味吧。

甘露寺的大火，雖然沒有燒到他的米老庵，但是多少晉唐遺跡，一旦之間在火海中燒得蕩然無存，這是使他非常痛心的事。米老庵古老的地基是晉唐人建居的所在，是他用心愛的硯山交換得來的。硯山是南唐李後主的遺物，一尺見方的石硯上，聳立著三十六座山峰，玲瓏極了。在群

035 ・米氏雲山

峰環繞中，鑿出了一片平滑的硯池。隨著這位哀愁如江水一般的皇帝國土的喪失，硯山也流落出去了，流轉再流轉，不知經過幾十個主人，才到了愛石如命的米芾手裏。但是米芾看中了甘露寺這片古蹟，而地主也愛上了米芾珍藏的硯山，經過幾次的周折，終於在魚與熊掌不可得兼的情況下，米芾選擇了這片名勝古蹟的所在，築起他那著名的海岱樓來。樓在江邊，每天可以飽看江上飄浮的煙雲，看船帆來往穿波織浪，看露濕雨洗的山色。寺中有蒼翠的古木，寺後有重重的樓閣，金碧輝映，景物參差，看來既幽深而又極富於變化。除了風景好之外，更有南北朝時期人物畫大師張僧繇畫的四菩薩像。有被認為古往今來少有，六法皆備的大畫家陸探微的傑作——一個手拿長幡，露出兩隻向上的大牙，面色微黃，跨著一隻白獅子的金甲神像。有唐代畫聖吳道玄所作的行腳僧像。此外寺中又藏有古老名貴的經文，有唐朝李衛公（李靖）手植的檜樹。在這樣一個古色古香的環境裏，又面對著這些舉世無雙的文化至寶，不僅影響了他繪畫的境界，更有助於他在學術上的研究工作。所以甘露寺的焚毀，不僅是他個人的損失，更是民族文化的一大損失。

米芾是一個偉大的書畫家，更是一位收藏家與鑒賞家，在他書畫史中所載錄的歷代名作，大部分是他自己所珍藏的寶物。只要他聽到或見到的名書古畫，他總要盡一切力量弄到自己的手裏。他取得這些藝術珍品的方式之一是買，就是典當了衣物也要買到手裏。有些藝術品，是無法用金錢來估計的，於是他就以別的藝術品來交換，由一件換一件到十幾件換一件；他認為「人生適目之事，看久即厭，時易新玩，兩適其欲，乃是達者。」米芾家中，藏畫最多，所以他往往是用古畫換古帖的時候比較多。有一次他愛上了劉季孫收藏的一幅王羲之送梨帖，他生平

最愛的便是王氏父子的字帖，所以他一下子答應用歐陽詢真跡二帖，王維雪圖六幅，正透犀帶一條，硯山一枚，玉座珊瑚一枝，用這十一件不易多得的寶物，換王羲之那只有兩行十二個字的字帖。條件雖然談好了，但米芾的硯山卻被別人借去玩賞去了，等他取回硯山，再想交換的時候，劉季孫已經死了，劉的兒子已經把帖賣給別人，他只有頓足嘆息的份。

他取得珍貴藝術品的第三種方式，便是製造假作，掉換真作。他把收藏書畫的人分成兩種，一種是鑑賞家，一種是好事者。鑑賞家是基於一種衷心的愛好，廣讀有關藝術品記錄和書籍，不但大有心得，而本身往往就是一位書家或畫家。他心目中的好事者，僅是家裏有錢，附庸風雅而已，至於藝術品的好壞真假，要憑藉別人的耳目，自己無從分辨。這兩種人究竟那種是他作弄的對象呢，米芾並沒詳加劃分。總之，一幅好畫好字或是求他題跋，或是求他鑑定，或是借給他觀賞，往往拿回去時已經不是原物了。由於他見多識廣，精於鑑別藝術品的年代、作者與真偽，不但對各家的筆法、印記、墨性，連紙絹的性質，都有徹底的認識。畫面水漬的顏色或髒污的痕跡，他都能一一仿製出來，所以很少被原主看破的。他這種掉換書畫的伎倆，使他沾沾自喜，時間久了，他製作假畫的名氣，同他藝術的造詣，一樣的家喻戶曉，因此很多人也就對他深具戒心了。

晚唐時代的戴嵩，善畫水牛，是中國美術史上不朽的畫家。傳說他不僅能寫出牛的形體、筋骨和野性，更能細緻得把牧童和牛眼中互相映照出的影像也一併描繪出來。而米芾的觔斗就栽在牛眼睛上了。

在漣水，有人出售戴嵩的牧牛圖。米芾一面藉口留下觀賞，一面重施故技把假畫還給物主。但是不到幾天，就被物主找上門來說：你還給我的畫是假的。米芾不知把戲竟然會被戳穿，驚訝地問何以見出畫是假的？賣畫人說，這幅畫的牛眼裏沒有了牧童的影子。

不過從另一方面看，這個故事，附會的成分居多，按宋朝的一位權威鑒賞家董逌，在他所著的《廣川畫跋》中推論：

「戴嵩畫牛得其性於盡處，畫錄至謂牛與牧童點睛圓明對照，見形容著目中；至飲流赴水，則浮影見牛脊鼻相連。余見嵩畫至多，求其如畫錄所說無有也。且牛與童子之形其大小可知矣，睗子點墨，不過僅如脫穀，彼安能更復作人牛形邪……」

按畫學史上所載，米芾不僅畫牛好，詩文也好，他的詩有奇氣。蘇東坡認爲米芾的文章「清雄絕世」，米芾的書法「超妙入神」，他的氣概，「邁往凌雲」，渴望與他一見以洗盡胸中的積鬱。連公認爲性行固執而又有些怪癖的大政治家王安石，也把他的詩寫在小扇上來吟玩欣賞。但是他的筆下也常有怪詩怪文，使人不得不拍案叫絕。

他的大作中，有篇〈孔子贊〉，經過他這一贊，不但孔子成爲空前絕後的偉人，他的文也就成了千古奇文：

「孔子孔子，大哉孔子！孔子以前未有孔子，孔子以後更無孔子！孔子孔子，大哉孔子！」

「飯白雲留子，茶甘露有兄」，這是他的一首頗費猜疑的詩作。其費解的程度可以比美宋朝一位宗室詩豪的「蛙翻白出闊，蚓死紫之長」了。終於有人按捺不住，只好一面承認自己笨，一面

請教米芾這「甘露有兄」究竟出自何典，到底有何奧義。有何奧義呢？根據米芾的闡釋：「只是甘露哥哥耳」。

平日米芾，身穿唐代古裝，言行風趣，行動怪異，一方面士大夫們願意與他為友，另一方面所到之處，往往更有人好奇的圍著他，不知他下一刻會作出什麼新鮮而突兀的事來。他初到無為州赴任的時候，一進驛站，見到一塊形容醜怪的巨石立在路邊，使他如逢知己一般，大喜之下，立刻叫人取來袍笏，向著石頭拜了下去說：「此石奇醜，足當吾拜」，以後每過石邊，總是禮敬有加，呼為「石丈」。他這拜石的趣事，一時也被朝野人士傳為笑談。

米芾對石頭的嗜好，絕不下於他對藝術品的寶愛。他在漣水的時候，距以產磬石著名的安徽靈璧縣很近，所以他收藏了很多名貴的石頭，玩賞起來有時整日不理公務。有一次按察使楊次公規勸他說：朝廷把千里郡邑付託給你，怎麼可以終日玩弄石頭呢！米芾聽了，卻從容地走上前來，從袖子裏取出一塊石頭，顏色清潤，天然的峰巒洞穴，看起來十分玲瓏，他把石頭在楊次公面前翻來轉去說：

「如此石，安得不愛！」見楊按察使看也不看，他便把石頭放回袖裏，另取一塊更巧更有趣的石頭，炫耀一番又收了回去。最後取出一塊有如鬼神鏤刻過一般的石頭向按察使炫耀說：

「如此石，安得不愛！」按察使看了忍耐不住，忽然說：

「非獨公愛，我亦愛也。」說完伸手從米芾手中搶下石頭，登車而去。

我國古代對一個大藝術家，最佳的封號莫過於「詩書畫三絕」，而米芾除了三絕之外，還有一

絕，就是他那與王安石蓬首垢面、不換衣服、不洗澡的髒同樣出了名的潔癖。

米芾喜歡穿著唐代的衣服，頭戴高簷帽子。坐轎子的時候，嫌轎頂低矮，礙了帽子；有心把帽子交侍從拿著又怕拿髒了，結果他想出了個絕頂妙法，把轎蓋撤去，坐露天轎子，帽子伸在轎外，怪模怪樣，一時在京中傳為笑話。

傳說中，金陵有位段拂字去塵的人，參加科考登第了，米芾一看這個名字就大為高興，心想這個人又「拂」又「去塵」，一定是個最好潔的人。於是立刻親自登門拜訪這位新貴，並且把女兒嫁給他。

周仁熟與蘇東坡都是為米芾所敬重，交往極厚的朋友，心愛米芾的石硯，知道米芾有潔癖，他們先後在欣賞石硯的時候，故意往硯臺上唾口水來試墨，結果米芾的兩塊無價的寶硯，就因為嫌髒而送給了周仁熟和蘇東坡。

他在太常博士任內，由於好潔，不知怎樣竟用水把太廟祭服上繡製的藻火洗掉了，而在這水火不相容的情況下，米芾被貶了官。據他自己說，他家裏所收藏的書畫，每天必定要取出來賞玩，開卷前後，無論天氣多冷，也要「三濯其手」的。吃飯的時候，似乎也比較適合於自助餐的方式，他不願意「與人同巾器」。

有人依心理學的觀點，判斷潔癖係內心多疑所致，但有人認為米芾不然，指出他根本就是裝蒜。作這種判斷的人，大抵屬於實證主義者，而且有確鑿的證據可尋。例如有一位莊漕運使，就留心地觀察過米芾於傳閱文案之後，確實沒有洗手。他不但把這番觀察所得廣為傳揚，而且他的

兒子對這問題也大有興趣，當他的兩個兒子拿著名帖前去拜訪米芾的時候，也是一進門便研究米芾洗不洗手的問題，可見米芾好潔已經受到廣泛的討論。然而有些實驗的方式，對米芾來說就跡近殘酷了。

一位以多歌姬美女聞名的宗室為了考驗米芾好潔究竟是否出於天性，特地大宴賓客。筵間，他表示為了尊重米芾好潔的良好習慣，專為他單設一榻，獨佔一桌，由幾個受過嚴格訓練的大兵，解衣祖臂地伺候著他，為他斟酒上菜。大廳的另一面則眾客喧囂，杯盤狼藉，無數的歌姬美女環繞著，談笑著，大吃花酒。跟米芾自斟自酌的畫面，造成了鮮明而強烈的對比。

記載中，這位「不與人同巾器」的米芾，雖然一向能自得其樂，但這次卻也未能免俗，終於悄悄搬了過去，雜於眾客之中。

「裴幾延毛子，明窗館墨卿，功名皆一戲，未覺負平生。」這是米芾題在他那唐裝自畫像上的詩句。在他畫中的卷首，他更明白地肯定了藝術的價值：「然則才子鑒士，寶鈿瑞錦，纈襲數十，以為珍玩。」像如此被才子鑒士們所寶愛著的藝術品，再與功名富貴相比，於是產生：「回視五王之煒煒，皆糠粃埃壒，安足道哉。」那樣強烈的對照。他強調「好事心靈自不凡，臭穢功名皆一戲。」他能夠肯定藝術生命的永恆，能夠堅決地肯定藝術的價值在一切功名之上，所以他對世事的處理，寧可採取玩世不恭的態度。而對於藝術品則採取「雖凝寒，亦必三濯手然後視」的敬重態度。對於藝術的創作，他一方面主張在心靈上要能夠放得開：「薜書來，論晉帖誤用字，余作詩云：『何必識難字，辛苦笑揚雄，自古寫字人，用字或不通，要之皆一戲，不當問

拙工，意足我自足，放筆一戲空」。「又以山水古今相師，少有出塵格者，因信筆作之，多煙雲掩映，樹石不取細，意似便已。」從上面論點來看，無論書畫要想超出塵格，必須在心靈上得到充分的自由，然後才能求其活潑的表現。但是在另一方面卻又必須專心，誠摯，勤奮，以對藝術的虔誠和熱愛來貫穿鑒賞與創作的活動。米芾論書時說：

「學書須得趣」，他好俱忘乃入妙，別為一好縈之，便不工也。」

「一日不書，便覺思澀，想古人未嘗片時廢書也。」

米芾一方面確定了功名與藝術之間價值的差異，更進一步，他又指出藝術家必須心靈空濶，具有熾熱的創作慾望，再加以專心一意經營，持之有恆的鍛鍊，而後才能有傑出的表現，他這種見地與體認，雖然時到今日，仍舊是從事文學藝術工作者尋求自我表現的真諦。

米芾談到自己繪畫的源流，除了前面所舉在山水畫方面反對古今相師要別創一格之外，對於人物畫他說：

「李公麟病右手三年余始畫，以李嘗師吳生，終不能去其氣，余乃取顧高古，不使一筆入吳生。」

李公麟是和米芾同時的大畫家，晚年歸隱於龍眠山，所以號李龍眠，以畫人物和畫馬見長。

吳生是指唐明皇時代的天才畫家吳道玄，又稱吳道子。吳道玄作畫，快捷而豪放，他為裴旻將軍在天宮寺畫壁畫，先請將軍舞劍給他看，從劍勢中悟出筆法，趁著這份劍光與壯氣，奮筆落墨，一氣呵成。他為唐明皇畫嘉陵江三百里山水，李思訓畫了好幾個月，他不用草稿，一日之間便告

完成，畫思快捷，才氣縱橫，極得唐明皇的重視。但是，米芾卻覺得李公麟受了吳道玄影響，作品不夠含蓄，他想求得古拙樸素的風格，在痛快淋漓之中，另有一種沉著之感，所以他寧願接受晉朝顧愷之人物畫的影響。

米芾另一幅自畫像上面，有他兒子米友仁的贊跋：「先子昔年寫晉唐間忠臣義士像數十本，張於齋壁，一時好古博雅，移摹流傳甚多，至今尚有藏者，此卷自寫眞也。」米芾所畫的晉唐忠臣義士像之所以受到當代好古博雅的重視，除了繪畫本身的精湛凝鍊之外，更因為他接觸古代的衣冠器物和文章典故接觸得多了，他的人物畫中衣冠、故事與人物的性格神態，都經過相當的考據的緣故。

明代董其昌在他所著的《畫眼》中，分析米芾山水畫的淵源時說：「文人之畫，自王右丞始。其後董源、巨然、李成、范寬爲嫡子。李龍眠、王晉卿、米南宮及虎兒（米友仁）皆從董、巨得來。」

按這樣說法，王維是文人畫的祖師，董、巨則對上是王維一派水墨山水的傳人，往下則是米芾的師門，李成、范寬是他的前輩，而李龍眠、王晉卿與他又誼屬師兄弟了。董其昌這樣強劃宗派的方式是否合理，批評者見仁見智，這裏不再進一步討論，但僅就米芾父子而言，這種劃分的方式應該是古人始料所不及的。米友仁曾經很露骨的批評：「王維畫見之最多，皆如刻畫，不足學也，唯以雲山爲戲墨。」可見米氏父子對董其昌硬加給他們的開山祖師王維，是並不以爲然的。

米芾既嫌李龍眠畫師吳道玄而不夠含蓄，他更以他的作品「無一筆李成、關同俗氣」而自詡，更

可見他心目中也頗沒有這些同門前輩和師兄弟的份數。前面我們也提過，米芾是反對山水古今相師的；因此我認為與其像董其昌那樣一口咬定米芾畫風是從王維那裏一脈相傳，不如說是基於某些不謀而合的藝術思想，與對自然的共同感受。

所謂董、巨，也就是南唐的董源和巨然，董源字北苑，曾做過南唐的後苑副使。董其昌《畫眼》中，記敍董源的畫風是：「北苑畫雜樹，止只露根，而以墨點葉，高下肥瘦取其成形。此米畫之祖，最為高雅，不在斤斤細巧。」「北苑小樹，不先作樹枝及根，但以筆點成形。畫山即用畫樹之皴，此人所不知，乃訣法也。」而米芾的山水畫法，往往是先用筆勾成山石，然後用大墨點來點；墨有濃淡的層次，同時在落筆時，很自然地分出山石的明暗面來。這樣畫出來的山色，既清新又渾厚，髣髴被雨水洗滌過的一般。而飄飛在山間的雲，一方面用淡墨勾勒雲的形狀，一方面藉山的墨色襯托出雲的顏色。樹木也是用墨點點成，陰翳茂密，重重疊疊，但又絕對沒有雜亂的感覺。而點綴在山水間的舟船和屋亭，則又以線條畫得十分挺秀。

依董其昌的分析，只是董源的雲氣不用勾勒，而米芾的雲用勾勒，這是他兼採了唐代李思訓畫法的一部分，想兼採所長，想獨樹一幟的意思。不過我始終覺得董其昌太斤斤計較於技法上的分析，而且過分地想整理出一個系統來，更把他自己放在一個承先啟後的重要位置。研究國畫或從事國畫創作的人，與其注意董其昌所刻劃出來的南北宗的界線，認為除沿這條線發展下來的繪畫，其餘的都是「非吾曹所當學也」，把繪畫帶入一條狹窄的途徑，反倒不如著眼於董源和米芾

這些古代大畫家們的寫實精神。

米友仁作的一幅〈瀟湘白雲圖〉，自題：「夜雨初霽，曉雲欲出。」董其昌購得之後，時時帶在身邊，一次坐船到洞庭湖時，從船篷下面遠望斜陽雲天，怪怪奇奇，完全如畫中的米家雲山一般，所以此後每到日暮之前，他便捲簾看畫，風光與畫跡，渾然忘辨。此外，他又在湘江之上，見到奇形怪狀的雲彩，很像郭河陽的雲山，「其平展沙腳與墨瀋淋漓，乃似米家父子耳。」由此可見國畫一向是取材於大自然，而又同時重視人格的修養，性情的陶冶和心靈的表現，不是僅在臨摹和抄襲中下工夫的。米芾更在繪畫的材料、工具和技法方面作過多方面的嘗試，例如紙筋、蔗滓、蓮房，他都可以用來蘸墨作畫，可惜到今天已然無法看到他這種以「新法」畫出來的作品。他特別喜歡畫不用膠礬的紙，畫長寬不超過三尺的小幅畫，但不願意畫在絹上。

米芾的書法，宋史記載他得王獻之的筆意，對於晉代王羲之、王獻之父子的書法，他一向認為兒子的成就高過父親。

一次在他所居甘露寺裏的淨名齋，集聚了幾位朋友，每個人都拿出自己平日珍藏的書畫來，互相欣賞。沈括取出一件王獻之的法帖，可能由於米芾慣於以假換真的關係，所以這幅王獻之的字帖是米芾聞名已久，但向沈括借卻借不出的寶物。這次總算天緣湊巧有機會拜識名蹟，那知一看之下，竟使米芾啼笑皆非，原來這件久被沈括珍藏著的老骨董，非但不是王獻之的真蹟，偏偏還是米芾當年臨帖的習作，被好事的鄰居收拾了去，裝裱成軸，假造印記之後流傳出去的。那知流傳了多年之後，反成了米芾借都借不出的古物了。從這段不打自招的記述中，我們也可以看出

米芾對王獻之的書法下過多麼深的工夫。宣和書譜上，記載他：「大抵書傚羲之，詩追李白，篆宗史籀，隸法師宜官（按，東漢南陽人），晚年出入規矩，深得意外之旨。」是他除了臨帖之外，另有自己的創意。米芾自評其書法是：「……壯歲未能立家，人謂吾書為集古字，蓋指諸長處，總而成之。既老，始自成家，人見之，不知何以為祖也。」字是抽象的，不比繪畫有千變萬化的自然可以師法。所以米芾學書的態度是先集諸家的長處，融會貫通，加上自己的創意，自成一家，非生吞活剝的摹倣者可比。而於真草篆隸之中，南宋高宗認為他的行書草書成就比較更高。

米芾對人談到筆法的時候，他認為手腕落在紙上寫字，筆端有指力沒有臂力，他提著筆書寫的蠅頭小字，能像大字一樣具有恢宏的氣度，嚴密的佈置。他說：「此無他，惟自今以後，每作字時，無一字不提筆，久之當自熟矣。」他最注重用筆：「作字須要得筆，苟得筆則細微絲髮亦佳，不得筆，雖大逾尋丈終無骨氣。」這可與他教人提筆寫字的訣竅相提並論。此外，學字時他並不贊成學石刻，字刻在石上，已經走了原字的韻味，所以必須看真跡，這一點對像他這樣的大收藏家則可，對一般學者就有了實際上的困難，同時跟近代金石派書家們的見解是大有出入的。

除了本身的書畫與文學上的不朽成就外，他對後代人影響最大、最久遠的，則是他所著的書史、畫史以及他的藝術理論。由於他才氣高，精鑒賞，收藏豐富，他的理論自有其權威性。由於他才氣高，批評的尺度高，所以也有人認為他一部分說法有些過當，但是絕大部分時至今日仍是研究書學與畫學最寶貴的資料。他在《書史》中，開宗明義地說：

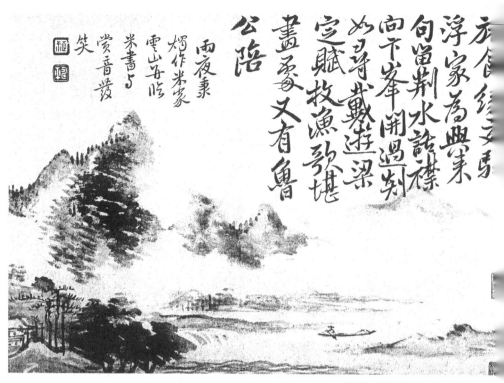

放食終天馬
浮家為典策
句當荊水話襟
向下峯開過別
如可載遊梁
定賦枚漁歌堤
畫象又有魯
公路
兩夜隸
熠作米家
雲山安臨
米畫与
賞音發
笑

米芾　雲山圖（惲壽平仿）

「金匱石室，汗簡殺青，悉是傳錄。河清古簡，為書法祖。張彥遠志在多聞，上列沮蒼，按史發論，世咸不傳，徒欺後人，有識所罪。至於後愚妄作，組織神鬼，止可發笑。余但以平生目歷，區別無疑，集曰《書史》，所以指南識者，不點俗目。」前半段，他一針見血地指出了我國美術史上的弊病，而後半段則舉出了一種理想的美術史應有的內容與形式，而他的《書史》與《畫史》，在寫作的方法和態度上，的確具有一種示範的作用。

只見記錄，不見作品，只見一些玄虛的形容詞，對作品與作家的思想缺乏探討和具體平實的敘述，摻雜著太多的穿鑿附會與神話傳說的成分，這的確是我國美術史上不容忽視的缺陷。不過我國美術史的著述，也實在有其客觀上的困難，書畫材料，以紙絹為主，容易損壞和朽蛀，影響了保存的年限。搜集，保藏，缺

乏制度，有些貴族與豪門，不但活著的時候對藝術品具有佔有慾望，死後更以千古名寶相殉於地下的人很多。最明顯的如梁元帝蕭世誠，兵敗之後，竟將內府所藏歷代書畫數十萬卷付之一炬。而歷代兵災、火災與水患中，所損失的藝術品，更使人言之痛心。僥倖能保存到清代的作品，復受到帝國主義者與列強的劫掠。所以時至今日，實存於國內的作品與我們所應擁有的藝術遺產相比較，不但無法整理成完整的系統，簡直就不成比率。

我國歷代不肖者製造偽作詐騙世人者固然不少，但許多大藝術家，也公然作偽，以為風雅。古人如此，現代人仍舊如此。這些在某些現代國家為法律所不許的行為，在我國竟能受到社會的縱容，製造偽作騙財弁利者也津津樂道，不以為恥。這對我國固有文化考定和整理工作，產生一種很大的混淆與障礙。由於上述一連串客觀上的困難，因之米芾的書史和畫史，只能說是一種美術史學上的理想而已，「組織神鬼」與穿鑿附會的成分，儘可剔除，而「按史發論」，恐怕是在所難免了。此外，在考古學昌明的今日，由於許多古代遺物出現，也足以使許多按史發論部分，得到了確實的佐證。

米芾先學書，後學畫。也許由於他對書的重視與寶愛，遠過於繪畫，所以他的書史看來也比畫史要充實而詳盡。另一原因，也可能由於古代的畫中題跋較少，有的甚至於連名款都沒有，所以無從作較詳細的記述吧。他的書畫史中，有些地方不但記載作者，以科學的方法，細密的觀察來考定真偽，而且把裝裱的款式、質料、流轉的次第、收藏的淵源，也都加以記錄。此外，他又就自己的心得，敘述裱背、收藏、保護及修補的要領。

根據董其昌的說法，畫寫意山水畫的人，深得畫中煙雲的供養，能夠面如童顏，能夠神明不衰，能夠長壽。他特別舉出黃大癡和米友仁爲例。而工筆畫家，刻畫細謹，就容易短命，他也舉出仇英爲例。董其昌似乎慣於把一切納入他所規畫的模式之中。假如他的說法是不變鐵則的話，則對開創米家雲山畫法的米芾，無疑又是董其昌這一鐵則下的叛逆者，應該算是大大的例外，米芾以五十七歲的不高之齡便與世長辭了，卒於淮陽軍的任所，時維宋徽宗大觀元年（公元一一○七年）。

參考書目

- 書史、畫史 ／米芾著
- 宋史米芾傳
- 中國美術史
- 宋朝小說大觀

- 畫眼 ／董其昌著
- 海嶽志林
- 書學史 ／祝嘉編著

世代隱居的畫家沈周

「面寬，高顴，削頤，鬚不甚長。」

這是清代大鑒賞家阮元，記載沈周（字啓南，號石田，又號白石翁。著有《客坐新聞》、《石田集》、《江南春詞》和《石田雜記》）所畫〈高賢錢別圖卷〉中自畫像的模樣。我們沒有見過〈高賢錢別圖〉，但若僅僅依據這段簡短的記載，而試圖爲這位明朝最偉大的寫生畫家畫一幅肖像的話，就極可能畫成像剛從泥土中拔出來的，活鮮鮮的大頭菜一般。萬一我們對這幅沈周畫像缺乏信心的話，在錢謙益的《列朝詩集小傳》中，就可以找到一些補充的資料，以資對照。

「先生風神散朗，骨格清古，碧眼飄鬚，儼如神仙。」沈周樂觀，淡泊，健談，好客，以耕讀爲業，所以「風神散朗」。至於「骨格清古」，仍嫌形容得不甚具體。「飄鬚」與前面的「鬚不甚長」稍有牴觸，也許後來長長了的緣故，所以姑且存疑。而「碧眼」卻又令人有點迷惑，碧眼是紺青色的眼睛，達摩被稱爲「碧眼胡僧」，我國古來慣稱域外人爲碧眼兒。大抵因爲這位碧眼的江蘇長洲人，長相不同凡響，很像傳自西域或印度的羅漢像吧，因之看來「儼如神仙」。

江南多才子，當文徵明、祝枝山、唐伯虎同聚在一起飲酒賦詩時，這個介於他們師友之間的

老頭沈周，必然是時常在場的，他大唐伯虎、文徵明四十三歲，臉上現出一種慈祥的笑容，看著這些後起的新秀，他們代表著山明水秀的江南的靈魂，他和他們的詩，在唐伯虎的一幅〈對竹圖〉上題：「我築小莊名有竹，君家多竹敬如賓，一般清味醫今俗，千丈高標邁古人，蕭蕭衣冠臨儼雅，年年雪月□□神，尋常豈是輕桃李，不解經冬祇歷春。」他們愛竹、避世、豪放、友愛一如魏晉時代的文人雅士。有時，他們心中也會湧起一種相對共老的，一種很淒冷很淒冷的味道！

「花朵憑風著意吟，春光棄我竟如遺；五更飛夢環巫峽，九畹招魂費楚詞。衰老形骸無昔日，凋零草木有榮時；和詩三十愁千萬，此意東君知不知？」這是唐伯虎和沈周落花詩三十首中最後的一首。自然，有時他們也向沈周請教畫法，文徵明七歲便開始跟沈周學畫，雖然他們向他學習，但是由於天生氣稟各異，所以在風格上也各具特色，沈周的畫蒼老古樸，唐伯虎的畫綿密細緻，而文徵明的畫則別有一種秀潤的風姿。

明孝宗宏治十一年，文徵明將去溫州，楊循吉、沈周、唐伯虎等，一同為文徵明在虎邱山上設宴餞行，楊循吉為他賦詩，而沈周的傑作〈虎邱餞別圖卷〉則刻劃了他們之間深厚的情誼。就在那年，唐伯虎中了南京解元，正前程似錦，誰知不數年之後，這位後生的才俊，卻遭了一場考試舞弊的奇冤，然後像他一樣，退隱林泉，過著優游自在的歲月。他想起自己少年時候，何嘗不是一樣地鋒芒畢露，才華驚人呢？然而他見機得早，終生不辱，這是他的幸運。

在性情上，他不像祝枝山、張靈、唐伯虎他們那麼恃才傲物，狂放不羈，他比較更接近他的學生文徵明，總表現著一種溫厚長者的風度。能寬諒別人，也很易於和人接近。

他隱居在相城裏有竹莊的時候，新任太守曹鳳，忽然差了衙役來傳他，命他去為新築的郡院畫楹廡上的圖案和壁畫。

「不要驚嚇著老母！」沈周溫和地安撫著大呼小叫的衙役們。不知是誰故意作弄他，竟然把一代詩畫奇才的名姓列入了畫匠的名籍之中。他既不申辯，也不憤忿，他像任何一個平凡的畫工那樣，收拾好畫具，前往蘇州府城。每天早出晚歸地到曹太守那裏應差，默默地畫著，從架梯上爬上爬下，畫著楹廡間的彩繪。晚上則住在古廟中，和蘇州友人唱和。

「你為什麼要去替他幹那些賤役的工作！」這件事使沈周的朋友們憤怒得無法忍受。一個名滿天下的畫家，一個像他那樣與世無爭的隱者，被像下役般地使喚著，不是曹鳳這廝有眼無珠，便是欺人太甚。

有人勸他，何不去託當朝的顯要，向太守關照一下，免除他的勞役？可是沈周卻顯得頗為心安理得，替太守畫一畫屋椽，也是百姓當盡的義務，何必硬要擺出藝術家的架子呢？向權貴們去請託，即使免除了勞役又有多大光彩，豈不更賤！這件苦差事終於過去了，沈周也重又恢復了他往日的優閒。不久，曹太守到京裏去朝覲，銓曹問他：

「沈先生無恙乎？」

曹太守一時不知怎樣回答，那一位沈先生呢？連銓曹都不免要問候他一番，頗感自己的孤陋寡聞。於是，他只好隨口支吾著：

「無恙，無恙！」

然後，他去晉見內閣大學士李東陽，李東陽也問：

「沈先生有牘乎？」

曹太守心中有一種說不出的惶愧，敢情這位沈先生跟內閣大學士都是很不見外的朋友，大概常有書信往來。江南真是臥虎藏龍之地，自己治下，隱居著這樣一位高士而自己卻毫無耳聞，看他們對他那種敬重的神色，愈使他感到坐立不安，他只好再支吾其詞地說：

「有，而未至。」

太守辭別李東陽之後，倉皇地到侍郎吳寬那裏去請教沈先生到底是怎樣一個人？在吳郡，首屈一指的名賢中，當朝的屬吳寬，布衣之中則屬沈周最為人所推崇。吳寬不但與沈周同鄉，兩個人且是知交，時常有詩畫往來。在京師過著公務煩勞生活的吳寬，因為久不見江南的景色，一旦沈周把他的新作〈江南山水圖卷〉寄給他，竹籬、草舍、釣艇、垂楊，隔江秀麗的遠山，策杖獨行的老者……粗略的筆勢，鮮活的墨色，畫面上充滿了一片寧謐。吳寬快樂極了，彷彿重又置身於風輕日暖的江南道上，一片平靜的江水，茂密的竹叢，隱隱的輕煙。

「石田寄此卷來京師，遂忘塵埃之苦。江南風景，常在夢寐，不知何日能與石田親履此樂也。」吳寬把他的心情題在沈周的畫卷後面。君從故鄉來，應知故鄉事；但是眼前這位吳郡曹太守，卻是滿面的惶惑，反而要問他沈先生是什麼人？當吳寬把沈周的那幅碧眼、飄鬚、高顴、削頤、骨格清古的相貌及品格、學問形容了一番之後，曹太守彷彿在那裏見過，越是這樣想，他的惶愧與困惑也就益發濃厚起來。

回到吳郡之後，向左右一問才知道，原來沈先生正是被他召來充當畫匠的小老頭，沈周的大名怎麼會列入工匠的名冊中呢，這次受作弄的不是沈周，是深感無地自容的太守。他親自到有竹居去拜訪沈周，沿溪滿泊著求畫的人以及來跟沈周集聚飲讌的文人雅士們的客船。莊中竹叢密佈，綠水環繞。亭館之中，擺列著古鼎古玩，和無以數計的圖書畫卷，雅致而芳醇，這些都是賓客們隨意賞玩的。曹鳳滿腹說不出的歉意與不安，卻早已在沈周爽朗的言笑與包容萬物的慈和眼神中溶化開來。

我國古代畫家中，有的專愛與文人雅士互相唱和，所謂「談笑有鴻儒，往來無白丁」，對於屠沽走卒，則視為不解風雅，庸俗之徒，向來是不肯往來的，自然更不願意把畫賣給他們。也有些畫家，像徐文長吧，在精神上受過相當的打擊和刺激，於是憤世嫉俗，痛恨官場勢利，相形之下，屠沽之徒，農夫樵子，反而另有一種豪爽之氣，純樸可愛，所以只要幾杯酒下肚之後，閒話桑麻，信筆畫來，隨手散去，概不為意。對於高官富賈，無論預付多少金銀，也換不到他們所畫的一枝片葉。沈周的老師王紱，更是這種性格的典型，傳說在一個月夜當中，聽到鄰院笛聲悠揚，心中大為感動，乘興畫了一幅墨竹，次日訪求吹笛之人，預備贈畫給他。那個人是一個大富商，知道王紱畫竹，名滿天下，大喜過望，趕忙另選了兩幅絨和兩幅綺，求他配畫。王紱不耐其俗，推卻了金銀，扯碎了畫，轉身而去。

就上面所談的這兩種畫家的特性之中，沈周是不具有任何極端的色彩的，他是最容易親近的人，無論農夫小販向他求畫，他都不加以拒絕。甚至於有些人模仿他的作品圖利，為了增加售

價，求他在贗品上面題字落款，他也照樣給他們題。

他這種隨和的態度，文徵明曾經在題沈周的山水卷中，說得很明白：

「……由來畫品屬詩人，何況王維發興新，胸中燦漫富邱壑，信手塗抹皆天真。墨痕慘淡法古意，筆力簡遠無纖塵，古人論畫貴氣骨，先生老筆開嶙峋。近來俗手工模擬，一圖朝出暮百紙，先生不辨亦不嗔，自謂適情聊復爾。豈知中有三昧在，可以意傳非色取，庸工惡札競投售，鳳凰一出山雞靡……」這首長詩當中，不但表現出沈周晚期的繪畫風格，更說出了千古不變的藝術真理：第一，沈周的畫，自然天真，發於真情，毫不做作。蘇東坡說過：

「好奇務新，乃詩之病，畫豈不然耶，構奇出巧，心思獨詣者，不過名列小品，不能當一面，垂法後世。或謂別立格而想出一頭地，尤非也。」所以新風格要發自新意境，強求自異於人，就大不自然了。

第二，沈周不怕別人拿贗品來魚目混珠，畫畫在表現

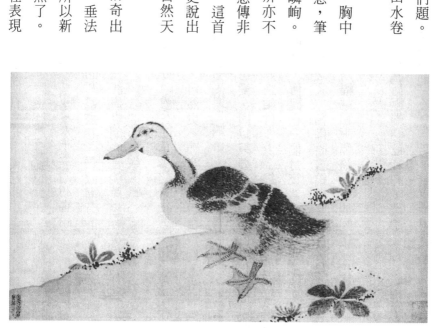

沈周　鴨

氣骨，氣骨可以意傳而不能色取，只要有明眼人在則真偽立辨，如果沒有明眼人，以假作真，也就無話可說了。

由於沈周採取這樣含蓄的態度，他的作品流傳的也就遠比同時代的其他畫家爲多。由於多就難免氾濫，有好有壞，有真有假。所以對他作品的評價，很不一致。

明代李開先，在〈中麓畫品〉中，對沈周的評價很低，很苛。他論當代畫家的氣質時說：

「唐寅如賈浪仙，身則詩人猶有僧骨，宛在黃葉長廊之下。」

「沈石田如山林之僧，枯淡之外，別無所有。」也就是說，比起唐伯虎，沈周太缺乏詩人的氣質，這與文徵明所說的「由來畫品屬詩人，何況王維發興新」，便大爲相左。

李開先生論「畫有四病」：僵、枯、濁、弱中，經他把脈診斷的結果，四病中，沈周的畫染了兩種絕症：其一是「筆無法度，不能轉運，如僵仆然」的僵症；其二是「如油帽垢衣，昏鏡渾水，又如廝役下品，屠沽小夫，其面目鬚髮無復神采之處」的濁症。

但是，明朝王穉登的《丹青志》中，不僅把沈周的畫列爲神品，並推崇他爲明代首屈一指的大畫家，認爲他的畫藝已經達到融會貫通，集古今之大成的境地。尤其他對自然景物，體察入微：

「每營一障，則長林巨壑，小市寒墟，高明委曲，風趣冷然，使夫覽者若雲霧生於屋中，山川集於几上，下視眾作，真嶒嶁耳。」

此外，李東陽與吳寬等一般大文學家，更爲他的詩文在文壇上所佔的地位大表不平，認爲他

詩文的成就最高，而繪畫的成就，尚是詩文創作以外的「餘事」。認為他的文名為畫名所掩，是一件冤屈的事。假如我們推測一下，對沈周繪畫的評價，何以會有那麼大的差距，不外乎，評論的人本身的素養與對畫風的好惡不同；不然則是，他那當眾揮毫，來者不拒的大量製作中，難免有流於浮濫的部分。再不然則是那些俗工做製的贗品及他所題跋的贗品，給人家留了不良的印象。無論當代或後世如何評論，對沈周而言，他的藝術乃建立在生活和人格的基石上，表現風骨，而且只求「適情」。他對這些批評的反應，當也是「不辨不嗔」，「鳳凰一出山雞麛」，是真是偽任其自然的分辨吧。

用濃墨寫出的，書法一般的枝條上，一隻英氣勃勃的斑鳩，古拙天真，樸實中，另有一種雍容大度的感覺。沈周自題：

「空聞百鳥群，啁啾度寒暑，何似枝頭鳩，聲聲能喚雨。」也許那鳩就是沈周的化身，啁啾的眾生，何似那數聲神祕的心曲。

另一幅山水畫上題：

「頭腦已冬烘，鬢亦霜蓬，只今年紀古稀中，不敢相參時一輩，情況難同。茅屋少人蹤，滿地殘紅，君來莫怪酒尊空，一味清談聊當飲，儘慰衰翁。」這是他老境的寫照，他的家境並不如何富有，雖然求畫者常有，但是以他那豪爽好客愛施捨濟貧的性格，就難免時常遭逢困境。讀他的詩，看他的畫，總使我們腦海中浮現那麼一張農夫般的臉孔，慈祥、爽朗而充滿一種智慧的光彩。

沈周出身於書香門第，並且世世代代過著隱居的生活。他的曾祖父沈良琛，是位書畫鑑賞家，與元代山水畫大師王蒙是很好的朋友。祖父沈澄，是詩人也是畫家，在明成祖永樂年間，被舉薦爲人材；但是他不願意爲官，便以病爲藉口，歸隱江南，把所住的地方命名爲「西莊」，沈澄是一位好客的人，由於樂善好施，在地方上很有俠名。平時身穿一襲道裝，逍遙於林亭館舍之間。每日擺下酒筵，等著賓客來食，如果客人不來，便叫家人去到溪邊，眺望著遠帆棹影，直到客人等到才開懷暢飲。

他的伯父沈貞吉，父親沈恆吉，兄弟二人都是畫家，十分友愛地共同過著隱居的歲月，廣植竹子，以讀書爲樂，連家裏的僕婢，都能通達文墨。沈周在這樣家庭環境薰陶之下，加以博學多能的老師陳孟賢先生的指導，所以從小便才華畢露。

十一歲那年遊金陵，把所作的百韻詩，送給巡撫崔恭，崔恭進一步面試他〈鳳凰臺賦〉，他很快就交了卷，巡撫一面看一面讚賞，把他比作〈滕王閣序〉作者王勃，也許這正是沈周最好的進身之階，他不但文學上的成就無可限量，功名上的成就也不難想見。

但是，他是隱者，世世代代的隱者，也許眞的命定了那樣。二十五、六歲那年，郡守想向朝廷推薦他爲賢良，他卜筮的結果「得遯之九五」「天下有山遯，君子以遠小人」，這卦的解釋則是：「遯而得正之吉，遯之嘉也」。既然以遯爲妙，於是他就決計像他先人那樣退隱起來。他把他的住處稱爲「有竹莊」，是否就是他父親隱居的「有竹居」，恐怕要大大地考據一番才能下論斷了。但無論是與不是，似乎並沒有遠離他們世代所居的家鄉。

明代山水畫，臨摹的風氣很盛，這一點我們在〈江南第一風流才子唐伯虎〉傳中，談得比較詳細，於此不再贅述。在臨古派中，臨摹王維以後，也就是董其昌所說的，摹倣南宗一脈相傳的諸多山水大家遺作的人，多爲吳郡人，所以稱爲吳派。與吳派相對的有以戴進爲首的浙派和以唐伯虎爲首的院派。但這些畫派，均非由於他們提出了什麼獨樹一幟的藝術主張，或有什麼獨特的風格，而是他們選擇了不同的臨摹的對象而已。所以我們對這些先賢所景仰所研究的，不是他們所創立的畫派與主張，而是他們個人的人格與其個人的藝術造詣而已。沈周雖被認爲是吳派的領袖人物，雖然認爲他的作品混在黃公望與吳鎮等元代諸大家中，足以亂眞，但是，他影響後代寫意派花鳥大家如陳淳、徐文長乃至揚州八怪的，卻是他那栩栩如生的寫生花鳥畫。

幼年的沈周，所受父師的傳授，等於間接地學習著南唐董源和元代山水四大家的作品，而成年之後，則是一變而爲直接地學習王蒙、黃公望、吳鎮與倪雲林的山水畫。他對前賢們作品的特殊喜愛，似乎是隨年齡而有著顯著的轉變。他早期的作品多半是小幅，細緻，以臨摹王蒙的風格爲主。到了中年以後，他不但改畫大幅，而他學習的對象也以黃公望爲主。黃公望的畫除接受宋唐的水墨山水畫影響之外，更具有寫生的功力，遊踪所至，隨時取出筆紙便畫，他那爲清朝乾隆皇帝奉爲至寶的〈富春山居〉圖卷，就是這樣完成的。沈周似乎也深得此中三昧，且看他在仿梅花道人山水長卷，自題的一段：

「……方舟山塘，復出此置案上，且行且爲著筆，遂竟丈許，明同抵大石雲泉庵，得縱觀泉石之勝，大有所得，始克足成之……」畫風雖然是仿吳鎮，但是這種且行且畫，加以隨時隨地見景

生情，把新的靈感加入畫中的繪畫方式，大抵得自黃公望的遺意。黃公望的水墨畫以筆簡、逸邁為特色，而吳鎮的畫以得自董源影響的蒼茫、古厚為特色，筆力堅重，氣勢雄偉，吳鎮的畫風，是沈周晚年學習的鵠的。他這種轉變，只能說是他生命過程中，每個時期體驗不同，愛好也就不同，不一定就表示他繪畫的成就一個時期高過另一個時期的意思。關於這點，文徵明也作過一段批評：

「石田先生風神元朗，識趣甚高。自其少時，作畫已脫去家習，上師古人，有所模臨，輒亂真跡，然所為率盈尺小景，至四十外，始拓為大幅。粗株大葉，草草而成，雖天真爛發，而規度點染不復向時精工矣……」所以畫風的轉變是得失互見的事，不能一語加以肯定的。對於元朝四大家，他雖然臨摹的畫都足以亂真，唯獨倪雲林的畫，他無法畫出那種簡淡，空靈的格調，他在一幅小卷的題跋中，自己分析：

「此卷倣雲林筆意為之，然雲林以簡余以繁，夫筆簡而意盡，此其所以難到也。」

沈周寫生的題材相當廣泛；蝦、蟹、貓、花鳥、石頭，幾乎無所不畫。他畫的驢墨色鮮活，神態如生，與他同時的畫家當中，只有唐伯虎的寫生畫可以與他差可比較。

沈周事母至孝，他一生當中有很多作官的機會，好幾任巡撫都想薦舉他，或留他為幕僚，他一概以奉養老母為由，加以婉拒。他的母親以九十九歲高齡亡故後的第三年，他也就追隨亡母於地下了，八十三歲，時為明武宗正德四年（西元一五〇九年）八月二日。

參考書目

- 明史 沈周傳
- 美術叢刊
- 墨緣彙觀錄

- 中國繪畫史
- 沈石田精品山水畫集
- 列朝詩集小傳

風流才子唐伯虎

孩子們在蘇州城西北角繞著精舍四周的水池中嬉戲。供禪僧聞宗優閒的望著那些脫得光光的小身體，兩岸碧綠的芳草，和正在闢建中準提閣的四周景色，仍舊感到荒蕪和凌亂。

孩子發現了一塊被水漬苔封的巨石，孩子好奇，卻不知石碑是何物。等到大人們聚攏了撈起來時，發現石碑上刻的竟是唐伯虎的〈桃花菴歌〉。

桃花塢裏桃花菴，桃花菴裏桃花仙；
桃花仙人種桃樹，又摘桃花換酒錢，
酒醒只在花前坐，酒醉還來花下眠，
半醒半醉日復日，花落花開年復年。
但願老死花酒間，不願鞠躬車馬前；
車塵馬足貴者趣，酒盞花枝貧者緣。
若將富貴比貧者，一在平地一在天；
若將貧賤比車馬，他得驅馳我得閒。
別人笑我忒風顛，我笑他人看不穿，
不見五陵豪傑墓，無花無酒鋤作田。

無疑地，這裏就是唐伯虎的桃花菴遺址了。

「百年遺跡，竟付衰草斜陽！」

桃花陥

唐伯虎晚年所築桃花塢

為了紀念一代才子、詩人、畫家唐伯虎，韓宗伯（葵）很想在唐伯虎晚年讀書、禮佛的桃花菴遺址，重建起當日的庭園，供後人憑弔，可惜未能如願，所以他只能那樣感嘆著。

韓宗伯可以不必再那樣感息了。那碑自是久違了，沒有人想到這裏就是湮沒已久的桃花菴舊址，出現得多麼偶然，這不能不說是緣分。嘆息，興奮，供禪僧到處奔走，報導這發現桃花菴的喜訊。這是明朝天啓年間的事，這位江南第一風流才子，死去已經整整一百年了。

面對著這片荒廢了的遺址，人們可以想像桃花菴當日的景象。

菴建在桃花塢裏，春天，到處都是花，鶯啼燕舞，花樹蔽天，綠水圍繞，眞是世外桃源。唐伯虎好容易擺脫了那場考試舞弊的冤獄。朝廷貶他做個小吏，讓他積勞補過，也許還有出頭的一天。但是他早已看穿了官場上的傾軋，世情的虛

偽。負心的好友都穆，給他的刺激太大了，他發誓，終生不再見這個不義之徒。沒有人能分辨眞

偽，受了這場無辜的陷害連累之後，人人都在指責他。連妻子也不能諒解他，安慰他，於是婚姻

破裂了。

祝融山、匡廬山、天臺山、武夷山、東海、洞庭湖，當他暢遊了名山大川之後，這位風流才

子已經進入了中年，於是種樹，植花，讀書，禮佛，他無意再離開他親手創建的桃花菴。

庭前還種了一大片牡丹花，「穀雨花枝號鼠姑，戲拈彤管畫成圖；平康脂粉知多少，可有相

同顏色無？」他畫牡丹，賞牡丹，花就是他的伴侶。花開時節，文徵明和祝枝山總會欣然前來，

飲酒賦詩。他們高興了，他們感慨了，好詩源源而出。然後是大哭大叫，連牡丹花也爲之感傷，

花瓣紛紛的飄落。他們讓隨行的小僮，一片一片細心的撿拾起來，用錦囊盛了，作落花詩，埋葬

在藥欄的東畔……

唐伯虎生於明憲宗成化六年，西元一四七○年。由於那年，是庚寅年，所以取名唐寅。屬

虎，所以字伯虎，老虎是可怕的，所以又號子畏，這是很有點笑謔的意味的，他的爸爸斷言，他

會成名，但是難於成家。所以雖然請老師，教他讀書，考秀才，但對他仍舊相當放任。

用現代的名詞，他是相當嬉皮的，少年時期，常跟宰豬賣酒的混在一起，倘如他有一位像孟

母那樣的媽媽，就不知要搬多少次家了。總之，他們培養的是一個有個性的兒子，這比造成一個

書呆子要好些。

若說唐伯虎是個天體主義者，並不爲過，終其一生，所表演過的裸體鏡頭是相當多的。跟他

同里的另一個著名的嬉皮叫張靈，是一位人物畫家，山水畫也極為脫俗，有古代狂士之風，唐伯虎和他不但常常一塊縱酒取樂，而且裸體站在池塘裏，用手激水相鬥，這叫水戰。這很使連迷你裙都沒有流行起來的中明時代的蘇州人，為之側目。另一位天體主義者，是比唐伯虎大了十歲的祝允明先生，祝先生生來手有枝指，所以他給自己取了個帶有自嘲意味的雅號，叫作「枝山」或「枝指生」。這位手有異相的枝山兄是個書法家、文學家，也是豪飲健將。大抵一有錢到手，他那多指的手，就不由得又痛又癢的關係吧，於是就得召來大堆客人，豪飲一番。他以此出了名，所以他一出去，識與不識，總有些人跟在他背後等著酒喝。錢用不完時，也就分給別人拿走，自己分文不留。這份豪氣，比現今那些只會佔別人便宜的假嬉皮，是不可同日而語的。有一次，伯虎前去看他，正巧他已喝得酩酊大醉，靈感泉湧，光著屁股縱筆疾書。伯虎對他那受之父母的身體髮膚，很幽默了一番，但祝枝山卻不以為意，慢條斯理的說：「豈曰無衣，與子同袍」。

唐伯虎，有一次的確是一裸成名，深得千秋百代的讚揚。

那個被江湖術士形容成「生有異表」的皇族江西寧王宸濠，越來越不甘寂寞了。

他開始招賢納士，修建離宮書院。由於唐伯虎詩畫的名氣太大，所以也在被重金禮聘之列。

寧王把他安置在豪華的別館之內，對他非常禮遇。但他漸漸發覺寧王結交豪強，擅殺地方官吏，早晚必反。他是個受過連累的人，不能再使自己身敗名裂，於是縱酒裝瘋。在宴會上，當著眾多賓客嘔吐狼藉。有時寧王派人到別館送東西給他時，根據記載，他是赤裸裸的，坐得極不雅相，並對使者出言譏斥，這使宸濠大為難堪，覺得唐伯虎其人不過是個瘋子、狂人，趕緊把他打發了

事。他返回蘇州不到兩年，寧王果然反了。由於他這次表演得機智逼真，脫得徹底，所以大家不得不衷心敬佩他有見識，能全大節。雖然這時，他的生命已經接近了尾聲。到了明嘉靖二年十二月二日，他便以五十四歲的中年，與世長辭了，卻死得清白。

他跟徐文長，一直到現在，都是民間最熟悉的詩人、畫家，這可能與他們那種平易近人的性格有關係。有時候張靈、祝枝山和唐伯虎，一塊在雪天扮成叫化子，打鼓，敲竹板兒唱蓮花落，向路人行乞，討得錢時沽酒買肉，躲到野廟裏面痛飲起來。並且深深惋惜，未能夠讓以酒仙自居的李太白也領會領會這種樂趣。

他經營餐飲業的父親，很早就去世了。青年時代的唐伯虎對於究竟是按自己的天性飲酒賦詩作個藝術家，或是依照他家大人的遺志去考科舉，仍舊徬徨不定。經過祝枝山的催促之後，他下了決心，以一年為期閉門讀書，如果到了明年考不中的話，也絕了科舉之路了。此外，他之所以結束了這段嬉皮的生活，與文徵明的爸爸文林先生大有關係。文徵明是他同年生的自幼好友，一個書香世家子弟，文質彬彬，循規蹈矩。他的畫造詣極高，在畫史上跟沈周、唐伯虎、仇英合稱為明朝四大家。文林先生，不但知道唐伯虎的毛病，更了解他的天才，所以一見伯虎有錯就常常找他去訓誡。一旦伯虎有了奇文佳作，他也到處頌揚他的天才。

「閉戶經年，取解首如反掌耳。」

這話在唐伯虎說來，並不算吹牛，在南京的考場裏，主考官梁儲一看到他的試卷就有說不出的愛慕和贊歎，天下真有這樣的奇才奇文？這榜首的解元除了他還有誰呢？

那年他二十九歲，梁儲拿了他的文章，一路走一路稱讚，及至到了北京，更在公卿面前廣為宣揚，又替他引見當時的大學士程敏政，這種獎掖後進的精神，使現在很多人應該感到慚愧吧？

一舉成名天下揚，中了解元的唐伯虎，儘管心中不怎麼重視功名，究竟也很飄飄然的，刻了一方「南京解元」的圖章，不時押在畫上，以示神氣。

會試的日期近了，伯虎已是而立之年，江陰縣的舉人徐經，是個大有錢的公子哥兒，久聞唐伯虎的名氣，加以又是新中的解元，所以也就更加愛慕。赴考的時候，徐經邀唐伯虎同舟而去。

奉旨主試的正是對唐伯虎大為賞識的程敏政先生，看來一切都很順利，唐伯虎馬上就要步入學而優則仕的正途了。

然而一場考試舞弊的冤獄，就從這裏展開了。這很像羅生門的電影故事一般，同一事故，從不同的角度看，產生出完全不同的說法。關於這件事的記載很多：

有人說程敏政由於愛惜唐伯虎的才能，所以在他們謁見程敏政時，程主司曾經洩漏了一點試題。

依《明史》的記載是徐經賄賂程的家僮而得到試題，結果連累了唐寅。另一段則記載傅瀚想奪得程敏政的職位，所以讓言官華昶上奏章陷害程敏政，以至於連累唐寅。

但祝枝山的記載則是有人跟徐經有仇，才設法陷害的。至於唐伯虎自己的說法卻是有朋友嫉妒他的名氣，而暗加陷害。明朝詩集小傳上的〈都穆傳〉裏，則指出都穆是一個篤實好學的人，官做到太僕，但由於陷害了好友唐寅，所以為人所不齒，而自己也為這事悔恨終身。

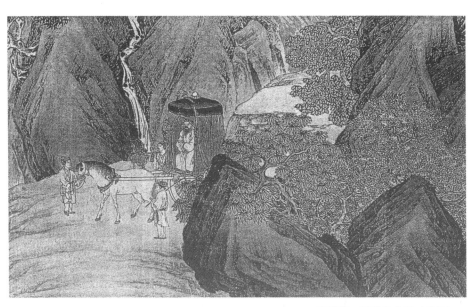

唐伯虎　王鏊出山圖（局部）

總之，這個案子，事出有因，查無實據。首先是程敏政、徐經、唐伯虎，同時入獄，「身貫三木，卒吏如虎，舉頭搶地，洟泗橫集。」這是唐伯虎自己形容的，可見他是被修理得很慘。一個讀書講氣節的人，被弄到這步田地，再怎麼利欲薰心，恐怕他的人生觀也不得不有所改變吧。案子弄得不可開交，無法了結的時候，連原告華昶也下了天牢，陪同受罪了。結果是程敏政獲釋不久之後，就氣忿地病死了。唐伯虎由於向程敏政求過一篇文章，為即將出使於外的梁儲餞行而貶謫為吏。

官場勢力，一切也不過是虛幻的，他還要做什麼官，補什麼過呢。他恃才傲物，不拘細節，嘴巴上得罪的人也太多了，嫉妒他名望的人也太多了，誰不願落阱下石？在這種時候，只有好友文徵明信任他，安慰他，為他力排眾議。他當時寫給文徵明的一封信，可以比得上〈李陵答蘇武書〉，慷慨激昂，使人為之落淚。

「……明何嘗負朋友？幽何嘗畏鬼神？茲所經由，慘毒萬狀；眉目改觀，愧色滿面。衣焦不可伸，履缺不可納；僮奴據案，夫妻反目；舊有獰狗，當戶而噬……」窮途落魄，經過這番打擊，他消沉極了，世人只知道才子的風流，多少人知道風流背後所呈現的悲憤。後人只知道梗上添葉，盡量地把他們的事跡小丑化，卻很少領會他們生命中莊嚴的一面。他表示，他所以要活下去，只為了要像一些以儒者自居的人那種固執觀念，覺得詩詞繪畫算不得什麼大學問。「後世知我不在是。」所以他要作的是更嚴肅的，整治經典的工作。但是他死得太早了，他的工作並沒有完成，這是學者們深感惋惜的事。

這個案子過後，他曾經長時遊歷名勝，他表現於詩歌上的，多是些幽怨的調子，但是他這樣淒苦自憐了一陣子之後，他又覺得「人生七十古來少，前除幼年後除老；中間光景不多時，又有炎霜與煩惱……請君細點眼前人，一年一度埋芳草，草裏高低多少墳，一年一半無人掃。」人生既然如此短促，死亡又是無可避免的結局，他原本無意於功名，現在又在功名路途上受這樣的奇辱，於是就又恢復了他藝術家的本色：「花前月下得高歌，急須滿把金尊倒。」他說：

「大丈夫雖不成名，要當慷慨，何乃效楚囚也？」

經過這樣的心理轉變，他變得更曠達了。他的書畫之上，出現了幾方既是玩世不恭，又帶著自嘲意味的圖章：「江南第一風流才子」，「龍虎榜中名第一，煙花隊裏醉千場」。同時他也眞的過過一陣狂歌醉舞的生活。流行於民間的艷事軼聞，就是這時傳出來的，但其中後人附會的成分

居多，反而失去了江南第一風流才子本來的風骨與面貌，流傳最廣，記載最多的則是點秋香的故事，據《蕉窗雜錄》記載——

蘇州城外，繁華熱鬧的金閶碼頭附近，幾個附庸風雅的青年聚在遊艇上，圍住唐伯虎，求他畫扇或題詩。

那天伯虎的興致很好，一面喝酒一面揮毫，敏捷的才思，豪邁的意態，引起官船上一位俏麗的青衣小鬟的注意，對他嫣然一笑。待意亂情迷的伯虎回過神來，官船已經漸行漸遠。伯虎趕緊喚隻小艇，追蹤官船不捨。知道是無錫官宦人家的眷屬，探知小鬟為秋香後，他化裝成傭僕，投身為官宦府中伴讀的書僮，為主人的兒子作文章的槍手。主人為了要留住這位難得的家僮，願意配給他一個妻子，於是演出了點秋香這麼一幕令人艷羨的喜劇。最後當主人無意間得知他就是大名鼎鼎的南京解元之後，立刻待以上賓之禮，並且贈了不少嫁粧，送歸故里。這的確是一則很美的民間故事，有人認為這是附會，好在這與他的性格也頗為相近，是真是假，如果一定要考證，反而大殺風景。

雖然傳說紛紜，但他絕不是沒有原則的人，第一，這個時期的他，於狂歌醉舞之外，仍能關起門來潛心研究學術，如果不是半途而逝，他的學術成就將會相當可觀。第二，他嚴格的遵守著他自己的道德準繩：明無負於人，幽無畏於鬼神，細節可以不拘，但是必須要禁得起良心的衡量。他有一首很風趣的詩，藉以表白他不苟取的態度：

不煉金丹不坐禪，不爲商賈不耕田，閒來寫就青山賣，不使人間造業錢。

他的好友祝允明說他從年輕時候，便「一意望古豪傑，殊不屑事場屋。」而他自己也很以古代豪傑自許，由他〈席上答王履吉〉詩中，可以見出他的慷慨情懷：「我觀古昔之英雄，慷慨然諾盃酒中；義重生輕死知己，所以與人成大功。我觀今日之才彥，交不以心惟以面；面前斟酒酒未寒，面未變時心已變。區區已作老邨莊，英雄才彥不敢當。但恨今人不如古，高歌伐木矢淪浪。感君稱我爲奇士，又言天下無相似；庸庸碌碌我何奇？有酒與君斟酌之！」唐伯虎平日雖然平易近人，但是他交友卻又十分愼重，能「生死相護，毋遺舊恩」，這是他擇交的原則。

晚年，他信佛，從佛經中取了個號，叫作「六如居士」，別人稱他爲「唐六如」。時常坐在臨街的小樓上，有買畫的人先送酒上樓，讓他喝高興了再畫。至於他是否眞的能參悟佛理，虔心信奉呢？且看他的絕筆詩：

「生在陽間有散場，死歸地府也何妨，陽間地府俱相似，只當漂流在異鄉。」唐伯虎就是唐伯虎，憑心術，任性情，生死各得其樂。

現在則要單單討論一下他在繪畫上的成就：在他生長的那個時代的畫壇上，臨摹的風氣很盛，而主寫生的較少，所以唐伯虎學畫的過程，也以臨摹爲主。在主張臨摹的畫家中，又分臨摹古人的作品與臨摹當代畫家的作品兩派；唐伯虎是屬於臨摹古人一派的。但在這一派裏又有主張廣泛地臨摹唐朝、五代和宋朝畫家的作品，與只單獨臨摹古代某一位畫家的作品兩派。唐伯虎

臨摹的範圍算是比較廣闊的；其臨摹的對象則爲南北宋的李成、范寬、馬遠、夏珪、李唐及劉松年等。但是他對於元代四大家黃公望、王蒙、吳鎭、倪瓚等深具文學氣息的山水畫，以及與他同時代的畫家沈周、周臣等作品，也有過很深的接觸和研究。所以他的作品很能夠把奔放的與工整的，柔和的與剛健的畫風，加以巧妙的融合。他繪畫的題材，也相當廣泛，除山水畫外，無論仕女、花卉、草蟲，他都有相當高的素養。

故宮博物院所藏唐伯虎〈陶穀贈詞圖〉，畫的是宋初戶部尚書陶穀出使江南的故事。陶穀在館驛中遇見一個妙齡少女，以爲是驛吏的女兒，夜色清靜，旅途寂寞，便忘了君子愼獨的古訓，作詞相贈以達情意。第二天，南唐中主設宴款待陶穀，陶穀在這種外交場合中，表現出一副凜然不可侵犯的君子模樣。南唐中主手拿酒盃，命歌妓出來勸酒，陶穀一見，立刻愧形於色，原來勸酒的歌妓正是他挑逗過的驛中少女蒨蘭。

圖中的陶穀，滿面春風，斜依在榻上，身旁放著紙筆，正在培養他的詩思，那少女手彈琵琶和他隔燭相對。頭上樹影搖曳，滿眼蕉綠，屏圍竹繞十分幽靜，太湖石下，蹲著一個吹爐煮茗的小童。筆墨秀潤細膩，畫的右上角有唐伯虎親自題的一首詩：

　　一宿因緣逆旅中　短詞聊以識泥鴻

　　當時我作陶承旨　何必尊前面發紅

他的另一幅〈西洲話舊圖〉，上題：「醉舞狂歌五十年，花中行樂日中眠，漫勞海內傳名字，誰

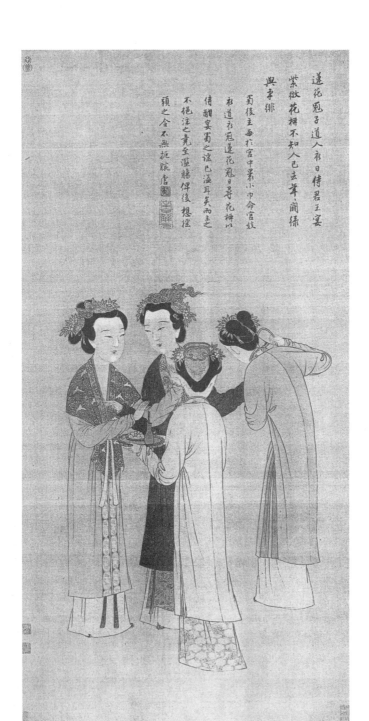

蓮花冠子道人� 茶 日侍君王宴
紫微花榭不知人已去 草 閑綠
與 身 緋

蜀後主每於宮中裹小巾命宮妓
衣道衣冠蓮花冠日尋花榭以
侍酣宴蜀之謠已海耳笑而走
不絕注之竟至蕩赐伴後想摇
頸之全不無抵院唐

唐伯虎　王蜀宮姬圖

信腰間沒酒錢。書本自慙稱學者，眾人疑道是神仙，此須做得工夫處，不損胸前一片天。」

有人以〈列仙圖〉求伯虎題詩，他揮筆寫道：「但聞白日日昇天去，不見天上走下來；偶然一日天破了，大家都叫阿爺爺。」

無論他的詩，他的畫，他的文章，都有嬉笑怒罵幽默諷刺的一面，也有悲涼慷慨的一面，更有忠厚道學與恬淡寧謐的一面。與他的理想，他的遭遇，他的個性，他的命運一樣的多彩多姿。

他主張把寫字的筆法運用到繪畫裏面去，他說工筆畫如楷書，寫意畫就像草書，如果有寫字的工夫，畫畫時轉腕運筆也就靈活而不致死板了。由於他用筆的獨到見解，再加上他的文學家氣質，所以一般評論都認爲他的山水人物畫用筆細密秀潤，是他的一大特色。他跟周臣學過畫，但是他的成就遠比周臣爲高，而且雅致，有人問這是什麼緣故，周臣感慨的說：「缺少唐生胸中數千卷書」。此外，比較起來，他畫的花鳥要比山水更具有文人畫那種水墨淋漓的奔放趣味，我想可能山水畫受到臨摹古人的拘束比較多，而花鳥則寫生的成分比較多，所以表現起來也就比較自由。弇州跋伯虎寫生冊中，說南唐花鳥畫家徐熙的畫，以野逸見長，後蜀黃筌的花鳥畫表現得富麗嬌艷：而唐伯虎的寫生畫，則能兼具野逸和富艷於一身。他寫生的功力，足以與沈周相匹敵。

但是他花鳥畫的名氣，卻被後來的陳白陽、徐渭這一派以寫意花鳥見長的文人畫家所掩蓋。

在他死後的墓誌銘上，他的老友祝枝山，對他繪畫的造詣，曾經很中肯的批評過。

「其於應世文字詩歌，不甚措意，謂後世知不在是，見我一斑已矣。奇趣時發，或寄於畫，下筆輒追唐宋名匠。既復爲人請乞，煩雜不休，遂亦不及精諦。」

這樣我們就比較容易給他蓋棺論定了，唐伯虎在爲人處世方面，很有一個藝術家所特有的瀟灑、曠達、風趣和厚道；但是在作學術上，他也很有幾分道學先生的酸氣，他沒有把全副精力用在藝術上，拿出像其後徐文長那樣「一字未妥，以錐刺其頭」的錘鍊工夫，而一心寄望做他並不適合的整治經典工作，所以他的藝術天才並沒有充分發揮。而他的時代又是崇古摹古風氣最盛的時代，因此他雖然享有盛名，但他在藝術史上的潛在力量；也就是對後人的啓發性，遂沒有徐文長那麼深厚了。

參考書目

- 明史 寧王宸濠、沈　周、文徵明、程敏政、唐　寅、祝允明列傳
- 唐伯虎全集　　　　　　　　　　　　　　　　　　　　　　　　　　　　中國繪畫史
- 中國畫學全史　　　　　　　　　　　　　　　　　　　　　　　　　　　列朝詩集小傳

文徵明與拙政園

前　言

文徵明是明朝中葉吳派畫壇重鎮，和沈周、唐寅、仇英，並列爲「明朝四大家」。此外，又與祝允明、唐寅、徐禎卿，合稱爲「吳中四才子」。他不僅在詩書畫各方面都具有獨特的風格，且享九十高齡，作品異常豐富，桃李滿門，影響力龐大且久遠。

文氏爲宋信國公文天祥後裔，其父文林、叔父文森，皆有幹才，官聲素著。文林卒於溫州知府任內，文森以都察院右僉都御史致仕，可惜均未得大用。

文徵明少年時代，隨父親任所而遷徙，又受教於叔父，長而列於致仕太傅王鏊及禮部尚書吳寬門牆，對政治、時勢和民間疾苦，有相當的認識。遠自青年時代，文徵明就像當時的讀書人那樣，致力於科舉，把詩文書畫，視爲餘事。他希望能透過科舉的途徑，一展所學，挽救頹風時弊，憂國之情，屢見於詩文之中。然而，十次參加南京鄉試，不得一第，心中抑鬱，發爲感嘆，對仕途幾近絕望。

五十四歲時，因巡撫李充嗣章薦，並以年資入貢，北上京師，得授翰林待詔，與修國史。本可循此仕途，完成青年時代的理想，但未及三年考滿，便已三次上疏，乞求致仕。南歸後，更絕口不談政事，不與中貴、王府及四夷貢使交往，以杜絕是非。寄情於友人王獻臣「拙政園」的規畫、題額、書聯、吟詠與描繪。其間，環境的衝擊、人事的變化，心路的歷程，是本文探究的主要目的。

蘇州拙政園，爲江南名園之冠，可稱作我國園林藝術的典型，至今已近五百年歷史。其中園以人傳，也以文氏的園詠、園記和園圖而盛名不衰。所以，拙政園雖屢易其主，園中建構，與昔日有相當大的變化，但仍保留著文徵明的許多遺蹟。甚至有些園主，以所流傳的文氏園詠、園圖爲修復之藍本。王獻臣之爲人，文徵明與王氏之淵源、其參與拙政園活動之情況，及有關拙政園的詩、文、書、畫創作，爲本文探討的另一主題。

釋褐前（成化六年至嘉靖二年——西元一四七○～一五二三）

文徵明生於明憲宗成化六年十一月六日，另一位吳中才子唐伯虎，生於同年三月二日，相距七個多月。由於歲在庚寅，伯虎以此命名爲「唐寅」，徵明則於花甲之年雋章「唯庚寅吾以降」，鈐於書畫之上。

原名「壁」，字「徵明」，大約四十歲前後，以「徵明」爲名，改字「徵仲」，號「衡山」。父文林，中成化八年進士，次年，授浙江永嘉知縣。

從外表看來，幼年時的文徵明，頗為魯鈍，八九歲語猶不甚了了，獨乃父文林堅信：「兒幸晚成，無害也」。七歲，母親逝世，徵明與兄徵靜，依外祖母徐氏以居。徐氏年邁，無能事事，兩兄弟的衣食，全賴舅父祁春和當時新寡的姨母祁守清照顧。

十歲，祖父淶水教諭文洪卒，文林自永嘉回蘇州奔喪。成化十八年，文林喪滿，起復為山東博平知縣，徵明與兄隨赴任所，時年十三歲，自博平而滁州，至十九歲還里，定居蘇州，為長洲縣學生員。

文徵明曾先後跟文林同年狀元吳寬學古文，跟岳父書家李應禎學書法，從相城大隱沈周習畫。至於在史學方面的成就，則得力於叔父文森和致仕太傅王鏊的指點。

無論詩、文、書法和繪畫，他都能從所學到的基礎上，追學古人，詩法唐宋，書學晉唐，畫則廣泛學習唐、宋、元人名蹟。不規規摹擬，僅覽觀畫意，師心自詣。史學方面的歷練，除正德元年參與王鏊主修的《姑蘇志》之外，許多名公鉅卿的行狀、傳記、墓銘，也多屬意於他。從他〈上守谿先生（按，王鏊）書〉中，可以見出文徵明青年時期學習古文及其後縉紳奔走相求的情況：

　　而某亦以親命選隷學官，於是有文法之拘，日惟章句是循，程式之文是習，而中心竊鄙焉。稍稍以其間隙，諷讀左氏、史記、兩漢書及古今人文集者，若有所得。亦時時竊為古文詞，一時曹耦莫不非笑之，以為狂，……而長老先生或見其所作，從而稱之於人，以為能。而不知者，以

為真能也；遂相率走求其文，往往至於困塞。……❶

他在古文和歷史所下的功夫，對其未來的發展，主要的影響可分兩方面來談：

一、影響到他八股文的鑽研和風格，致屢屢受挫於場屋之間。譬如唐伯虎及其好友張靈，就因好古文詞，為督學方誌所黜：由於知府曹鳳的極力挽救，伯虎始得參加弘治十一年的南京鄉試。書家祝允明中舉，出自慧眼獨具的主試王鏊的識拔；參加會試則屢戰屢北。其他如蔡羽、王寵等擅長古文的飽學之士，多潦倒終身，不得志於八股文的科舉。唯文徵明對屢試不售，並不認為是受雅好古文辭的影響，而歸之於「命」；當有人勸他，何不專注於程文，待得中高科之後，再為古文不遲。他表示：

……蓋程式之文有工拙，而人之性有能有不能，若必求精詣，則魯鈍之資，無復是望。就而觀之，今之得雋者不皆然也；是殆有命焉，苟無命，終身不第，則亦將終身不得為古文，豈不負哉……〈上守谿三先生書〉，同註❶

二、他於古文、史學方面所奠定的深厚基礎，使他在北京參與修史工作稱職，屢蒙賞賜：文徵明行止端方，潔身自好，也是他從青年時代就望重士林的原因之一。雖然父、叔和師長，多為高官顯宦，地方大吏，也對他另眼相看，欲加以照顧。但他一生很少步入公門，對他們照拂提攜的心意，也佯裝不解，或加以婉卻。最足稱道的是：三十歲時，父

親文林病卒於溫州任所，溫州府的屬縣，致賻遺達千金之鉅。生活一向清苦的徵明，悉卻不受，溫州吏民大受感動，建「卻金亭」以紀念愛民而廉潔的文氏父子。生活一向清苦的徵明，四十五歲時，江西寧王宸濠，陰蓄異志，建陽春書院，並四出以厚幣禮聘賢豪，以壯大聲勢。蘇州唐伯虎、謝時臣、章文等，多應聘而往，文徵明獨堅拒使者不納。正德十四年，寧王反，亂平之後，受聘者多受牽累，徵明當年所表現的識見和節操，益發為人所稱道。

正德晚歲，巡撫李充嗣露章薦舉文徵明時❷，督學也欲錦上添花，將他越次貢進，在科舉路上飽受挫折的文徵明，卻極力阻止這種損及其他資深生員權益的安排。

吾平生規守，豈既老而自棄耶！❸

督學既不能相強，只好等到嘉靖元年，文氏年資到時，再行入貢。

以上幾點，足以表現文徵明操守廉潔，不求倖進的性格和品德，這與他爾後的急流勇退，斷然掛冠出京，有很大的相關。

文徵明參加南京鄉試，始於二十六歲，但功名路途，異常坎坷，從五十四歲任職翰苑後寫給李充嗣的謝函中，可以知其大概：

……少之時，不自量度，亦嘗有志當世，讀書綴文，粗修士業……自弘治乙卯（八年）抵今嘉靖壬午（元年），凡十試有司，每試輒斥。年日以長，氣日益索，因循退托，志念日非，非獨朋

友棄置，親戚不顧；雖某亦自疑之。所謂潦倒無成，齷齪自守，駸駸然日尋矣。……〈謝李宮保書〉❹

書中不難看出，一次又一次鄉試失敗，已經使他壯志消磨殆盡。但當時局緊張，危機來臨之際，他依然流露出「老驥伏櫪，志在千里」的慷慨情懷。

青衫潦倒鬢垂肩，一舉明經二十年，老大未忘餘業在，追隨剛爲後生憐。槐花十日金陵雨，桂子三秋玉露天，壯志鄉心兩無著，夜呼兒子話燈前。〈金陵客懷〉二首之二❺

正德十四年秋，文徵明偕長子文彭赴試南京。時值寧王叛軍圍攻安慶，意圖指向金陵，因此警報頻傳。在他的第一首〈金陵客懷〉中，更有：「江上時情傳警報，樽前壯志說登科，帝京爛熳江山在，滿目西風撫劍歌」的悲壯詩句。

正德末年，他已經歷九次鄉試失利的打擊，表面上，對功名前途已心灰意冷，如〈謝李宮保書〉中：「所謂潦倒無成，齷齪自守，駸駸然日尋矣」，但嘉靖皇帝即位之初，使者四出，羅致遺賢，他依然不免怦然心動，賦詩吐露心聲：

歷服明堂次第成，漢廷行致魯諸生，周南留滯寧非命，江左優游漫策名。四海秋風雙鬢短，百年飛鳥一身輕，樓高不礙登臨日，直北青雲是帝京。〈感懷〉❻

由此可見，文氏雖已年逾知命，仍然希望能為世用，盡一己之長，有所建樹。

在他參加十次鄉試，前後近三十年的漫長歲月中，生活也幾乎成了一種固定的模式。他每隔兩年，便前往南京一次。起先與硯友同往，爾後有弟子隨行，後來更與兒子一起進出鎖院。約有三分之一的中秋佳節，在南京度過，並結交了幾位金陵傑出之士。每次當他冒著霜寒，風塵僕僕地回到蘇州，時間已近重陽，往往未及登高賞菊，便已纏綿病榻。

〈失解無聊用履仁韻寫懷兼簡蔡九逵〉、〈失解東歸〉、〈金陵客懷〉❼一類感嘆年華老大、生涯潦倒、功名無望、病中寂寞的詩篇，隨著秋風秋雨和藥爐的裊裊青煙而浮現。

病得最重的一次，是嘉靖元年失解東歸以後，文徵明臥病在床達三個多月，髮脫、耳鳴、衣裳被褥，滋生蟣虱。人們紛傳他已物故。在失眠的夜晚，想到那些逝去和離散的親友，以及功名事業的虛幻，他盡力自我寬慰：

　　明經三十載，潦倒雪盈簪，疾病乘虛入，摧頹覺老侵。安心方外藥，適趣箇中琴，澹泊窮生計，高人獨賞音。〈病中〉四首之三 ❽

因失敗的挫折而灰心喪志，由於時局危迫所激起欲挽狂瀾的豪情，長時纏綿病塌於絕望中的自我寬慰……進北京前的文徵明，心緒、體康和生活，似乎都已沉落到谷底。他的進京入仕，對他和家庭而言，無異是絕處逢春。因此，他的遽而歸辭，成為他一生的重要轉捩點，值得深入探討。

仕　途 (嘉靖二至五年——西元一五二三～一五二六)

文徵明於嘉靖二年二月二十四日離開蘇州，和吳縣貢生蔡羽同舟北上，四月十九日到京。考期爲閏四月八日，考試之前，吏部以李充嗣之薦，爲覆前奏，閏四月初六日，嘉靖皇帝即降優旨，除授翰林待詔。不久又受命與修《武宗實錄》。

這時，原來上章薦舉他的李巡撫，已經以平宸濠功，加太子少保，文徵明在〈謝李宮保書〉中，表示因李氏的薦舉所受到朝廷內外的禮遇：

> ……某之所以受知於公，必有的然當其心者，而語言才謂不足云也，是故古人之知人也。夫惟以古人之道知人，則亦能以古人道薦人；用是天子信之，宰相愛之，朝奏夕報，而某遂得以白衣被命，列官清禁，周旋多士之中。自顧能薄望卑，不應得此；而舉朝不以爲非，天下咸歙其遇，豈不以公之志行素孚于人，朝廷中外舉鑒其誠，謂其所爲惟以輔世勸人爲心，而非有私於某也。……（同註❹）

授官意外的順利，躋身翰苑，與修國史，完全符合他的興趣和願望；加以朝廷內外，對他的身世、學問、品德，多所推舉，使他受到各方面的禮遇。因此，嘉靖二年是文徵明志得意滿的時候，與上一年秋冬相較，實有天淵之別。然而，即使在這最適意的一年裡，也有一些難以排除的困擾。

一、經濟與生活適應上的困難：入京未久，盤纏便已用罄，必須向友人挪借。寄寓友人處，諸多不便，一次又一次的遷居，也是他苦惱的原因之一。加以僕人有的落馬跌傷，有的生病；半生不事家務，全賴親長和妻子照顧的文徵明，頓然失去了依賴。不安的情緒，充分反映在六月十九日的家書裡面：

> 我在此思家甚切，一言難盡；汝等可念我，作主令家小上來，不然難活也。來時措置些盤費，蓋此間俸祿，皂隸之類，僅可給日逐使費耳。❾

時至九月中旬，夫人吳氏尚在北上途中，文徵明卻已感寒病，臥病不起。

二、出身舉薦所受到的排斥：翰林職居清要，多半以才德出眾的文學之士爲之，備皇帝垂詢，並從事著作、翻譯、研究等工作。也可以觀察朝政得失，發爲讜論，裨益當時，至於翰林究竟來自科目或地方大吏的訪察薦舉？則消長不一。

明太祖洪武初年，翰林院官皆由薦舉而來，多爲山林隱逸之士。洪武十八年，以當科進士選充翰林。至天順二年，進士反客爲主，薦舉而來的山林隱逸，反被排擠在外，任吏部外除爲官。直至弘治年間，始再度引進隱士潘辰，授翰林待詔；這就是文徵明除爲「翰林待詔」的前例。但，其時仍專重科目，非進士出身的翰林，不免受到同僚的歧視。

依慣例，翰林以入院先後排列座次，不以年齡。文徵明不但入翰林前便爲朝野所推許，

進翰苑之後，復以年長，很多翰林爲其後輩，於是紛紛禮讓他坐於上位。此種破例之舉，更引起某些翰林的不快，不僅暗中排擠，更冷言譏刺：「我衙門不是畫院，乃容畫匠處此！」⑩

種種歧視和窘辱，使文徵明有龍困淺灘，不如歸去的感覺：

青山應笑東方朔，何用俳優辱漢廷！（同註⑩）

三十年來麋鹿蹤，若爲老去入樊籠，五湖春夢扁舟雨，萬里秋風兩鬢蓬。遠志出山成小草，神魚失水困沙蟲，白頭博得公車召，不滿東方一笑中。（〈感懷〉）⑪

幸而翰林楊愼、黃佐、馬汝驥、陳沂、薛蕙等，和他朝夕相處，對他敬愛備至。

使文徵明倦勤、乞歸的最大因素，則是嘉靖皇帝以外藩入繼大統所發生的「大禮之議」。

正德十六年三月，朱厚照逝世，由於沒有子嗣，乃接受廷臣楊廷和等建議，皇太后發佈遺詔，遣貴戚和禮官前往湖北安陸郡，迎請興獻王的世子朱厚熜入承大統。

朱厚熜即位時，年僅十五歲，於正德皇帝爲平輩兄弟，於孝宗朱祐樘則爲伯姪關係。其時興獻王早已逝世，廷臣中有一派主張朱厚熜繼承明朝大統，同時也繼承了孝宗皇帝的宗嗣，因此該以孝宗爲「皇考」，稱生父爲「皇叔考」，生母爲「皇叔母」。另一派主張繼統不繼宗，應以朱祐樘爲「皇伯考」，尊生父母爲「興獻帝」和「興獻后」；朱厚熜和母親的主張，自然偏於後者。

兩派主張各自引古證今，北京政壇乃波瀾起伏。文徵明到達北京時，上疏請尊所生興獻帝、后的永嘉觀政進士張璁，被主張繼統繼宗的大學士楊廷和一怒調為南京刑部主事後，爭論才得到了暫時的平靜。

未久，幾位對政局最有安定作用的元老重臣，如刑部尚書林俊、倡議迎朱厚熜入繼大統的華蓋殿大學士楊廷和，以政治理念、議禮主張與少年君主和某些內臣大相逕庭，不得不掛冠求去。

張璁在南京所結成的黨羽則躍躍欲動，使北京政局有一種山雨欲來之勢。

林俊是文徵明父親的好友，允文允武，功在社稷，對文徵明異常器重，嘗謂：「坐何可無此君也。」⑫楊廷和為徵明好友翰林楊慎之父，也是修《武宗實錄》的總裁官。正德逝世後的中外亂局，由楊氏一手平伏，盡除正德弊政，形成嘉靖初期的穩定局面。林、楊之去，於公於私，都使文徵明心中有無限悵惘。

對議禮主張，楊廷和與楊慎固然父子同心，文徵明的其他好友，如薛蕙、陳沂等，為了帝系大統，有的著書立說，有的準備奏疏，據理力爭；犧牲身家性命，在所不計。並把始倡異議的南京刑部主事張璁，視為奸佞。而張璁卻是文林任永嘉令時，所識拔出來的門下士：文徵明不但深為惋惜，並從心裡產生一種對張氏的輕蔑與排拒。文徵明的議禮之見，傾向於致仕太傅王鏊在〈尊號議〉⑬中所主張的折衷辦法。一方面繼統繼嗣，稱孝宗為「皇考」，一方面尊本生父母為「興獻帝」、「興獻后」：使其既受到特殊的尊崇和榮耀，又冠以藩國之名，而有了一定的分際。

嘉靖三年四月，朱厚熜下詔，決定尊孝宗為「考」，尊所生為「皇帝」，並遣使前往安陸，發

造園寢。文氏認藉〈送太常周君奉使興國告祭詩敘〉，正式表示他的觀點。

文氏認為，幾位大臣因爭禮而相繼引退，是想盡其義所當為的職責。皇帝惓惓不忘所生，是想盡一份人子的孝思。而天子手勅中尊所生為皇帝，以孝宗為考，實在已屬禮、孝兼顧的折衷辦法。他以為長達兩三年的爭議，到此應可圓滿落幕，他的記述或許可以作為未來修史的參考……

始禮之舉也，時多異議，而君子或不能無疑於其間，故余于此深論其事，以備他時折衷云。⑭

但端陽前後，張璁等不僅上疏主張推翻前述折衷辦法，並應召晉京，準備和朝中群臣，展開決定性的論辯。許多彈劾張璁等議禮缺失的言官，和反對把張璁、桂萼安插到翰林苑任職的翰林，多受到朱厚熜的懲戒。

到了三年七月，嘉靖皇帝似乎已經決心翻案，採納張璁等獻議，於興獻帝、后尊號上面，除去「本生」二字。並意欲改稱孝宗為「皇伯考」；群臣不忍孝宗這一代賢君將宗祧無嗣，大宗因而不繼，乃效法憲宗朝群臣哭文華門上諫故事，聚六部九卿，言官及翰林，跪哭於文華門，大呼高皇帝和孝宗皇帝。朱厚熜命中官前往諭退，眾臣依舊不退，務請皇帝維持原議。請命行動由辰至午，延續將及三個時辰。朱厚熜下令司禮監錄下諸人姓名，遣錦衣衛逮捕為首者給事中張翀等八人入獄。

楊慎見多人被逮，乃和幾位翰林撼門大哭。在場兩百餘人，也隨之痛哭起來，震動廷闕，益發觸怒了青年皇帝。於是大舉逮治。繫獄、待罪、廷杖、戍邊、奪俸……種種酷刑和處分，不一

而足。兩百數十位衣冠縉紳，鮮少倖免，單死於杖下者，即有翰林王思、王相等十九人（一說十

六人）之多。楊慎則於受杖兩次之後，謫往雲南永昌衛充軍，當時文徵明因偶然跌傷左臂，請假

月餘未朝，文華門事件，倖免波及，但也徹底喚醒了他爲宦之夢；嘆息說：「吾束髮爲文，期有

所樹立，竟不得一第，今亦何能強顏久居於此耶。況無所事事，而日食太宮，吾心眞不安也。」

（同註❸）此後，至嘉靖五年中：待詔三年考滿之前，文徵明身羈金臺，心卻早已回到江南水鄉。

其對朝政的憂思，重臣紛紛求去的惋嘆，對遭斥逐、左遷、遠戍友伴們的安慰和不平，則散見於

所賦贈別詩、序，或所撰傳記及墓志之中。

其中以〈送何少宰左遷南京工侍二首〉、〈送胡承之少卿左遷潞州倅〉、〈送陳良會御史左遷

合浦丞〉，尤能表現出對因議禮而成政治犧牲者的義憤。

「誰興漢議紊彝章，國是紛然失故常，慷慨一言思悟主，艱難萬里遂投荒。君於職業眞無負，

我忝鄉人與有光，去去還珠停下路，蘇公千載有遺芳。」⓯在鄉友送陳良會七律中，文徵明表彰

忠貞直言的御史之外，並直斥張璁、桂萼等紊亂朝綱，以及嘉靖皇帝的不納忠良，反逐賢良。

爲了拉攏清譽卓著的文氏，張璁不時暗示，只要依附於他，當爲遷官；更加強了徵明掛冠求

去的決心。連續三次上疏，終於如願，乃於五月十日出京。不意潞河早已結冰，困於逆旅，至嘉

靖六年春日冰解，始揚帆返鄉。

〈懷歸〉、〈出京〉⓰兩組詩作，即賦於此際，充分表現出他的思鄉情懷和堅決的去志。

寄情園林（嘉靖六年——西元一五二七以後）

文徵明性好山水，年輕時，隨父宦遊大江南北；其中滁州瑯琊，更是山水勝地。每次赴試南京、長江、京口及金陵內外的名山古刹，都留有他和友人登臨的足跡。蘇州廓西諸山及東西兩洞庭之湖，更屬常遊之地。

蘇州向多名園，其師友當中如沈周、吳寬、王鏊、唐伯虎等，亦多別業。文林所築的停雲館，雖有湖石花木，但地方狹窄，門外排水不良，雨季常成沮洳。致仕後的文徵明，已無復用世之念，乃於停雲館中增構「玉磬山房」，植桐數株，吟詠其下，人望之以為神仙；年近耳順，逐漸不便登臨的他，依舊無法滿足林泉的雅興。範圍廣闊，景物曲折多變的拙政園，以及他和園主王獻臣近二十年交誼，遂使他寄情於拙政園內。

文徵明與拙政園主人王獻臣（敬止、槐雨）相識於弘治十三年。

王氏先世吳人，寓北京，籍隸錦衣衛。弱冠，舉弘治六年進士。授行人之職，擢御史。孝宗臨朝，獻臣峨冠簪筆，儼然柱下，能言敢諫；有古代直臣的風範。文林遙聞其事，去信北京，詢當時翰林檢討潘辰（南屏）。潘辰覆函中指王敬止是位「奇士」，並告以年里。從此，文林對這位尚未謀面的後進，寄以無限的關懷，他告訴徵明：

「王君有志用世，其不能免乎？」**⑰**

果然，數年之後，王敬止就以直道忤權貴，為東廠太監藉故舉發，先後謫上杭丞、廣東驛丞。正

德即位後，始調為永嘉知縣，量移高州通判。由於潘檢討的介紹，文徵明於其謫赴上杭丞便道回

蘇州的歡迎酒宴上，見到年齡相仿，仰慕已久的王御史。

舉舉才情與世疏，等閒零落傍江湖，不應泛駕終難用，閒看王孫駿馬圖。（題王侍御敬止所

藏〈仲穆馬圖〉⑱

無論從文徵明題宋王孫趙雍的〈駿馬圖〉，或受推所寫的〈送侍御王君左遷上杭丞敘〉，都可

以見出他對王氏欽佩敬重之情。

四十歲左右，自高州通判致仕的王敬止，即已絕意仕途，遂定居蘇州，構築園林，以寄幽

懷。他與徐禎卿、祝允明、唐伯虎等蘇州才子，及王守、王約兄弟，都有很深的交誼。他們先後

賦詩作圖，或詠獻臣風骨及園之清勝，或描繪園林風貌，題寫亭閣樓臺的匾額。

拙政園在蘇州東北的婁門和齊女門之間，三國陸績、唐代陸龜蒙等古賢名士，曾先後建宅於

此，闢園前，則為寧真道觀廢址和建於元代的大宏寺廟產。其後大宏寺由北街迎春坊，遷建於北

園；不知是否產權糾葛，或引起信徒不滿，以至市井之間蜚短流長。一說是王獻臣為築園而侵佔

寺產，驅逐寺僧。清初吳偉業（梅邨）在〈詠拙政園山茶花并引〉⑲更明確地指出，王御史不但

侵地奪產，亦在奪取三四株艷麗無匹的寶珠山茶：

拙政園內山茶花，一株兩株枝交加。艷如天孫織雲錦，頳如姹女燒丹砂……百年前是空王宅

（按指寺），寶珠色相生光華……歌臺舞榭從何起，當自豪家擅閭里。苦奪精藍爲玩花，旋拋先業隨流水……

一說，王獻臣於遷寺時，盡剝佛像金箔，因有「剝金王御史」綽號。凡此，與明史列傳，明賢記述歌詠中的王獻臣，極不相稱，眞可謂「身後是非誰管得」。

園名「拙政」，依王獻臣自己的說法是，源於晉代著名美男子潘岳（安仁），在〈閑居賦〉中有：「灌園鬻蔬，以供朝夕之膳，是亦拙者之爲政也」句，因以名園，文徵明並不完全贊同這樣比擬，他認爲潘安仁交結權

文徵明　拙政園中一景（一）

勢，黨同伐異，謀求高官厚祿唯恐不及。雖築室種樹，灌園鬻蔬，綜其一生，並未暫去官守，而享閑居之樂，終罹於禍。和王御史的直道而行，盛年致仕，徜徉林木亭臺之間，不可同日而語。

他在嘉靖十二年五月十六日所撰〈王氏拙政園記〉中，表現出對王敬止園林的羨慕之情；這種羨慕之情的直接流露，在文徵明作品中，極爲罕見：

徵明漫仕而歸，雖蹤跡不同於君，而潦倒末殺，略相曹耦。顧不得一畝之宮以寄其栖逸之志，而獨有羨於君。……⑳

其中最值得注意的，是完成於嘉靖十二年五月十六日，含〈王氏拙政園記〉在內的《文衡山拙政園詩畫冊》（見註⑳）。就著錄所見，本冊是最能表現拙政園完整面貌之作，除了其本身的藝術價值，也是歷代修復和考證拙政園的重要依據。本冊絹本，設色。每幅描繪一景，共三十一

文徵明　拙政園中一景（二）

幅，其對題，爲詠各景之詩，詩前敘景物名稱、位置和其特色，詩既不拘一體，書法亦楷、行、篆、隸皆備，等於集文氏書法造詣之大成。其後即爲以蠅頭細楷書寫，洋洋千言的〈王氏拙政園記〉。

冊後，附以致仕太子保工部尚書林庭㭿的題跋。弘治年間王獻臣等被誣案，震動朝野，庭㭿之父林瀚爲南京吏部尚書，曾上書論救；雖然忤旨獲譴，但王獻臣等，仍得從輕發落，因而此跋不但值得紀念，也具有歷史價值。

清中葉畫家戴熙、文鼎，受當時收藏者朱仲青中翰之託，分別繪拙政園全圖，摹文徵明所畫第二十九景〈瑤圃圖〉，二圖並置冊內。戴熙於全圖題記中寫：

余平生所見文畫，無如拙政園之多者，可謂文畫之大觀……予於文畫，愛之入骨，然頗爲酬應所累，不能專意學也，此作偶爾興發爲之，自忘其陋……款書：文衡山私淑弟子戴熙題記。

㉑

崇敬之情，溢於言表。復有清代名士題跋多篇，或敘本冊流傳之經過，或考證拙政園之變遷，詩文法書，莫不可觀。

文徵明作此圖冊時，王御史拙政園，經營約有二十年歲月，佈局規模早已大備。在建築形式上，簡單古樸，充滿鄉野情調，景物的配置，無非相度原有地形地物，疏浚成池，積土爲阜。並借用城堞、遠山、寺塔等外景，襯托掩映。對景寫生的文圖，旨在表現出王敬止拙政園的原貌，

後世也依之爲修復和考證該園之依據。

例如，拙政園屢易其主後，於清康熙年間沒入官府，作爲蘇松常道新署。崑山徐乾學在〈蘇松常道新署記〉中寫：

案明嘉靖中，有王侍御某者，因大宏寺廢地營別墅者焉……一時名士如文待詔徵明輩爲圖記詩賦，以志其勝，此拙政園之名，所以著於吳中也。……㉒

略述歷次園主更替情形後，徐氏表示：

凡前次數人居之者，皆仍拙政之舊，自永寧始易置邱壑，並以崇高雕鏤，蓋非復圖記詩賦之云云矣。

王永寧是吳三桂的子婿，吳三桂叛清，王永寧懼受株連而自殺，園產沒官；而園的窮奢極侈，改變原有的樸素風格，則自王永寧始。乾隆初年，拙政園之中部，歸太守蔣棨所有，改名「復園」。更於嘉慶十四年，售予刑部郎中查世倓。查氏在〈復園十詠〉㉓詩序中說：「嘉慶己巳始售於余。池之湮者浚之、石之頹者葺之……前哲所詠歌而記述者庶復舊觀焉！」序中雖未明言依據文徵明的詩、圖和園記修復，但當時歌詠、圖記，雖有唐寅、仇英、王寵等多家遺作，而以文氏圖、詠三十一景，及洋洋千言的圖記、資料最爲完備。其重要性，也不言可喻。

綜據文獻資料和蘇州拙政園現存古蹟，與文徵明相關聯的，有如下各點：

一、最富紀念性者，為位於前太平天國忠王府，今蘇州博物館內的文徵明手植藤。紫藤蒼老遒勁，春時花開滿架，纓絡四垂，旁有「文衡山先生手植藤」碑。

二、「香洲」西南的「玉蘭堂」，傳說是文徵明當年書畫之所，文氏停雲館中，也有玉蘭堂，益發可以印證此說。清江蘇按察使李鴻裔題《吳園（按前身即拙政園）圖十二冊》中的「玉蘭院」❷❹：

　　詩後註：

　　　山茶遺寶珠，木筆（按木蘭一名筆花）傳瓊杯，停雲眞吾師，祭酒安在哉。

三、「拜文揖沈之齋」，光緒年間，吳縣張履謙，購得拙政園西部，整修後，改名「補園」。光緒二十年，偶然檢得舊藏文徵明拙政園記拓本，乃重為刻石。又為所藏文徵明、沈周遺像，專構一室，名「拜文揖沈之齋」❷❺。

　　　王御史園成，文待詔為之記；待詔家亦有玉蘭堂也……。

四、其他，碑、額、聯等，或為文徵明所書，或依文氏舊刻拓本翻刻，更多的是從文氏法書中集字、仿書而成。

根據以上資料的分析研究，可歸納為下列各點：

一、文徵明青年時代受父親、叔父影響，也遵循那時代「學而優則仕」一般讀書人尋求發展的途徑，希望能為世所用，三十年歲月，十次參加舉人考試，卻屢戰屢北，十次受挫，貧病交加，已至絕望地步。

二、嘉靖二年，因獲薦舉及循資入貢，得授翰林待詔，與修國史。唯因：

（一）思鄉情切，無法適應北方生活。

（二）以薦舉任職翰林，不免受科目出身的翰林的歧視和排斥。

（三）嘉靖皇帝為尊崇本生父母興獻王、妃的「大禮之議」，他持折衷觀點，與皇帝和「繼統不繼宗」派的論點不合，不願捲入政爭的漩渦以免受辱。

（四）哭門事件前後，朝廷元老重臣紛紛求去，許多有為有守的翰林和各部官吏，飽受摧殘。而在大禮之爭中，持異議的政壇新寵張璁，又以文林故交為由，積極拉攏文徵明。

他備感政治現實之殘酷，理想難以達成，更不願受惠於張璁，乃決意疏請致仕。並婉謝所有欲上章慰留、薦舉的言官和好友。

三、因此，文徵明致仕後，除潛心文學藝術發展之外，並寄情園林。其獨獨鍾情於「拙政園」，有下列原因：

（一）、與園主王獻臣的相知及二十餘年交誼。

（二）、所居停雲館範圍狹窄，無從發展。拙政園離其居處不遠，開闊幽清，能發抒其生平登臨的雅懷。

其有關拙政園的詩文書畫，質量極為可觀，這座名園，不但是他創作靈感的泉源，作品流傳久遠，備受珍視，且為後人修復和考據拙政園的重要依據；當為文氏始料所未及。此外，由於仕途受挫，專注於創作與授徒，使文徵明不但免為政爭的犧牲品，且桃李滿門，成為吳派繪畫發展之主幹，更為後人留下豐富的文化遺產，被認為是「明朝四大家」中重要的成員。

註　釋：

❶ 《甫田集》頁五六五，國立中央圖書館印行。

❷ 三吳巡撫李充嗣上章薦舉文徵明的時間，一般資料含混的以為是嘉靖二年。按藝文印書館印行，《明史》冊五，頁二一七三李充嗣傳，李氏於正德十二年移應天諸府巡撫。正德十四年寧王叛平，已進戶部右侍郎。嘉靖皇帝即位之前，已遷工部尚書。嘉靖元年，論平宸濠功，加太子少保。因之，其巡撫職務，應於正德十四年年底前後結束，他以「巡撫身分」薦賢，也應在此之前。再按文徵明《甫田集》頁五七四

〈謝李宮保書〉謂：「朝奏夕報」，如非誇張的說法，就是李氏並非以巡撫身分薦文徵明。

❸ 《甫田集》頁八九三，文嘉撰〈先君行略〉。

❸ 《甫田集》頁五七四。

❹ 《甫田集》頁二二四。

❺ 《甫田集》頁二三七。

❻ 《甫田集》頁二三七。

❼ 《甫田集》頁一七六、二○五、二二五。

❽ 《甫田集》頁二四○。

❾ 《文徵明與蘇州畫壇》頁一二七，江兆申著，故宮博物院印行。

❿ 《明詩紀事》冊四，頁一○九一，臺灣中華書局印行。

⓫ 《明詩紀事》冊四，頁一○九一、《甫田集》頁二七五、《攘黎館過眼錄》冊二，頁七一三，學海出版社印行。

⓬ 《甫田集》頁一，王世貞撰《文先生傳》。

⓭ 《震澤集》卷三三，頁二七，王鏊著，欽定四庫全書，臺灣商務印書館印行。

⓮ 《甫田集》頁三九一。

⓯ 上列各詩見《甫田集》頁二一○、二一一、二一二。

⓰ 文徵明〈懷歸〉及〈出京〉兩詩組，有時合書，有時分開書寫。有者書全組，有者只輯入部分。現存北京故宮博物院的〈懷歸詩〉及〈出京詩〉冊中共錄六十四首；可能最全（見《文徵明書畫簡表》頁三九，周道振編著，人民美術出版社出版）。《甫田集》頁二七二～二九六，刊有此兩類詩，但不全。《攘黎館過眼錄》冊二，頁七一一～七二五，錄有〈懷歸詩〉三十二首。

⓱ 《甫田集》頁三六○〈送侍御王君左遷上杭丞〉。

⓲ 《甫田集》頁九八。

⑲《拙政園志稿》頁一一三，蘇州市地方志編纂委員會辦公室，蘇州市園林管理局編。

⑳《拙政園志稿》頁七三、《文徵明拙政園詩畫冊》頁六七，華正書局印行。

㉑《文徵明拙政園詩畫冊》頁七○～七一。

㉒《拙政園志稿》頁七七。

㉓《拙政園志稿》頁一二九。

㉔《拙政園志稿》頁一三五。

㉕《拙政園志稿》頁八四，張履謙撰〈補園記〉。

張靈與崔瑩的傳奇

明宏治、正德年間，蘇州才子張靈（夢晉），才名和狂名，與唐寅（伯虎、子畏），都在伯仲之間。兩位生死不渝的好友，命運也同樣的潦倒坎坷。

在後世文人黃九煙（周星）生花妙筆下，張靈和江南才貌雙全的少女崔瑩（素瓊）纏綿悱惻的生死戀──說「戀」也許並不恰當，但也沒有更恰當的形容，使不少多情男女為他們一掬同情之淚，並藉彈詞故事，流傳千載。

張靈生平，所思慕的才子佳人，無過於李太白和崔鶯鶯；所仰慕的飲者、狂士，則無過於一千兩百六十多年前「竹林七賢」中的劉伶。

劉伶鹿車攜酒出遊時，常吩咐僕夫荷鍤隨行，說：「死便埋我。」

妻子準備酒肉，勸他盟誓戒酒時，則說：

「天生劉伶，以酒為名：一飲一石，五斗解酲，婦兒之言，慎不可聽。」祝禱完把盟誓用的佳釀一仰而盡：其灑脫、豪邁的風範，無時不在張靈心中縈繞。

這位能書善畫，姿容俊美的才子張靈，早在少年時便以優異成績考中秀才，卻無意於功名，一心仿效古代的幽人雅士。一日，張靈一面讀〈劉伶傳〉一面自斟自酌。每讀到會心處，便拍案叫絕，連浮大白；不知不覺間，甕中佳釀告罄。書僮向他獻議，聽說唐伯虎和祝枝山在虎邱宴客，何不前往索飲？

群聚虎邱山可中亭的唐祝與諸文士，瞥見手持〈劉伶傳〉和竹杖，裝扮成乞丐的張靈前來乞飲，互遞眼色，假作不識。少頃，張靈酒醉，起身道聲：

「劉伶謝飲！」一揖而去。

亭中唐伯虎倡議，由他執筆作〈張靈行乞圖〉，祝枝山題跋，紀此佳會。圖成，座中無不讚賞伯虎筆下乞兒，氣概不凡，宛如謫仙。不知何時，一位素衣博冠的老者，也在圍觀之列。

老者是南昌明經崔文博，爲海虞縣的廣文，因喪妻攜獨女崔瑩護靈歸里。船泊虎邱之後，信步瞻仰名山。見到唐祝二人題署的〈張靈行乞圖〉，想到碼頭附近所遇捧書持杖的乞兒，暗忖，莫非所遇就是衆人口中的蘇州才子張靈？不知出於愛才還是愛圖，崔文博冒昧上前自我介紹，表示對唐祝傾慕已久，並乞圖留念。

乍見佳人崔瑩

崔文博登岸時，崔瑩獨守船上。忽然聽到岸邊一陣喧騰，崔瑩揭帘隔檻外望，但見岸上人來人往，其中有位拿著書的乞丐，雖然醉容可掬，臉上卻有一種掩蓋不住的清俊與英氣。崔瑩發現

虎邱碼頭，傳說張靈與才女崔瑩邂逅於此

才子，難爲其匹。從女兒的言語神情，他知道

崔瑩貌美多才，在崔文博眼中，若非遇到

「此真才子風流也。」將圖珍重地收入笥中。

即圖中的才子張靈，不由得讚歎：

至崔文博登舟，出圖共賞，始知剛才的乞丐，

暫避，只是心中卻又有縷難以捉摸的失落。及

崔瑩趕緊叫來船家，把船撑到一旁藤陰下

有位書僮跳上船，好歹把乞丐勸說離開。

情此景，她不知該如何解說。正窘迫間，幸虧

岸上圍觀的人愈來愈多，萬一老父返舟看見此

長跪的乞兒既不起來，也不肯離去。不僅

「張靈求見！」

過船舷，唐突地跪在艙前說：

不出的慌亂。正想避開目光，豈料那乞丐卻跨

那年輕的乞丐也正打量她時，心中突然有種說

這是千載難逢的良緣。計畫次日船到蘇州閶門，往訪唐祝，再因唐祝而結識張靈，以達成多年來的心願。怎知一連數日，崔文博染病在身，吳門之行，就此耽擱下來。又在船家一再催促下，只好啓碇先回南昌再說。

其間張靈也曾棹舟虎邱，但見船來船往，只是尋不見日前驚鴻一瞥的，他心目中的「崔鶯鶯」。又經多時探聽，知道醉中所登之船，早已航向南昌，只得悵然而返。

不久，圖謀不軌的江西寧王宸濠，遣使四出，招賢納士，以壯聲勢。伯虎已應聘整裝待發。

張靈表示他在虎邱所遇的絕代佳人，傳說住在江西南昌，此行務請代為多方訪查。

正德皇帝朱厚照，好武、好色、好游獵。久蓄異志的宸濠，為免皇帝見疑，就千方百計，投其所好，藉以掩飾他謀叛的野心。因此，想羅致天下十大美女進獻。伯虎到達江西後，宸濠待以上賓之禮，把繪製《十美圖》的重任付託於他。

其時，十美已經找到九位，伯虎只得邊繪邊等。第十位美女，也終於有了眉目；賓客中有位季生，持託人暗中繪製的美女圖像，向宸濠推薦。這位國色天香的美女名叫崔瑩；宸濠見圖，大表滿意說：

「此真國色矣！」即遣季生強召崔瑩入府，以備伯虎繪就《十美圖》，與十位美女同時北上，進獻宮廷。

事情的前因是，季生聞說崔瑩才貌出眾，暗請一位女畫師偷繪崔瑩像，意欲納為繼室被拒，故而心存報復，藉機推薦給寧王。

聞知被強召進獻後，心儀張靈的崔瑩曾幾度輕生，均爲文博勸阻。大嘆：

「命也已矣，夫復何言。」崔瑩無可奈何，取出珍藏的〈張靈行乞圖〉，題七絕一首：

才子風流第一人，願隨行乞樂清貧，

入宮祇恐無紅葉，臨別題詩當會眞。

她含悲將圖交付老父說：

「願持此復張郎，俾知世上有癡情女子如崔瑩者。」

宸濠得到崔瑩後，認爲她可爲十美之冠，遂請伯虎趕緊繪圖題詠，準備進獻。

崔瑩知道繪圖者竟爲伯虎，找機會密致一函，述說家世及心志。伯虎大爲驚嘆，找出先前從季生獻圖中密摹的崔瑩像，出府暗訪崔文博。得知詳情後，又取得行乞圖，希望相機挽回此事，以免愧對好友之託。可是，在他苦無良策之際，獻美使者卻已裝束就道。

不久，伯虎察覺寧王心懷不軌，早晚必反，乃佯作顚狂，使宸濠感到難堪，認爲他已瘋狂，不堪再用；趕緊將他放歸故里。

張靈、崔瑩先後殉情

唐伯虎回返蘇州時，張靈已病得奄奄一息，見到伯虎所持行乞圖上的崔瑩題詩和摹寫到的崔瑩像，知道崔瑩已被獻進京，不禁痛哭嘔血。

張　靈　招仙圖卷（局部）

三日後，張靈自知死期將至，邀伯虎訣別。在病榻上書：「張靈字夢晉，風流放誕人也，以情死。」他要求伯虎將崔瑩像殉葬，說完擲筆而亡。

伯虎葬張靈於蘇州西山玄墓之麓，從張靈家中取回行乞圖和張靈詩草，其餘文稿，已於病篤時，自行焚燬。

一日，崔家老僕崔恩，奉命邀伯虎到閶門舟中相會。言談中，知道十美獻入京師後，正德皇帝適在巡邊游獵，十美並未進御。及至寧王叛變，迅被王守仁救平。回京後的正德皇帝因十美為宸濠所獻，悉數遣送回家。

返鄉後的崔瑩，老父已經逝世，煢子一身，葬父之後，即命舟蘇城，尋找魂牽夢縈的張靈。

伯虎見了崔瑩，不由得悲從中來，說：「辱君鍾情遠顧，奈夢晉福薄，已物故矣！」

崔瑩聽了，隨之痛哭，並相約次晨同往玄墓祭墳。

船泊玄墓，崔瑩把伯虎帶來的行乞圖，懸於墓門，身著孝服，哭拜在地。拜後，坐於墓前石台上，取出張靈遺詩，每讀一章，飲酒一杯，又連呼張靈名字，且哭且讀。伯虎和崔恩聞之酸鼻，往舟中和田間暫避。待返回墓前，想勸崔瑩返舟時，驚見她已自經於墓側。伯虎連聲嘆息：

「大難，大難！唐寅今日見奇人奇事矣！」

於是買棺入殮，置張靈詩草和行乞圖於崔瑩身側，與張靈同穴長眠。又以崔瑩餘資置墓田，築草舍，使崔恩守墓。消息不脛而走，蘇州人識與不識，感才子佳人故事，春秋往祭，絡繹不絕。

傳說 vs. 史實

上述故事，取材於黃九煙的〈補張靈崔瑩合傳〉。

黃氏江蘇省上元縣人，崇禎十三年進士，其活躍的年代，與故事發生的正德十幾年，相差不過七、八十年。

〈合傳〉以那些資料為依據，不得而知。文中的蘇州才子行徑，與當時人所描寫的唐伯虎、祝枝山和張靈，尚稱神似。但故事卻也漏洞百出，如果加以對照，可以作為故事真實性的考驗。

黃文：「惟與唐六如寅為忘年友。」

一般資料多指張靈生卒年不詳；但據張靈在仇英所畫〈東林圖〉的題詩考證，他與東林同庚。

錢貴，字元抑，號東林，蘇州府長洲縣人，生於成化七年，僅小伯虎一歲；是則張靈和伯虎，也就談不上是「忘年友」了。

黃文：指張靈「既長，不娶」，意為，尚未遇到他心目中的絕代佳人；才貌一如《西廂記》的

崔鶯鶯。

反觀資料，張靈青年時期友人徐禎卿（昌國），在《新倩籍》中，描寫張靈生活的勤苦：

沒有僮僕，凡事親自操作。撫老畜幼，卻囊中無貲，家無斗石之儲。寒冬十月，僅穿一件短褐。空負滿腹文史，愁對父母妻子，只是無可如何。

談到忍饑號寒的淒涼景況，徐禎卿在詩中寫：

杵臼不聞春，稚子前告饑；

寧逢猛虎鬥，安忍兒女啼！

可見，「年長不娶」，也和實際生活中的張靈，大有出入。

黃文：張靈酒罄時，童子進曰：「酒罄矣，今日唐解元與祝京兆，燕集虎邸，奈何不一往索醉耶？」

黃文：指張靈死後，唐伯虎「葬之玄墓之麓」。

〈合傳〉中，張靈、崔瑩邂逅於虎邱。時為正德九年；唐伯虎受聘往寧王府之前。其時祝枝山尚未服官；遷為京兆通判，猶在六、七年後，不當以「祝京兆」稱之。

唐伯虎卒於嘉靖二年十二月二日，享年五十四歲。書畫著錄中，載張靈於嘉靖十年作〈松下安坐圖〉；按書畫著錄的資料，則張靈之死，晚於伯虎七、八年以上。

黃文：崔瑩自經後，伯虎為「具棺衾，將易服殮之，而瑩通體衫襦，皆細縫嚴密，無少隙，知其死志已久」。

崔瑩既未死於北京，也未死於亡父靈前。自江西出發時，以縈子一身，往投芳心已屬的才女張靈。何以得張靈噩耗之後，就變得「通體衫襦密縫，懷死志已久」。恐作者受傳統節婦烈女故事影響，而為畫蛇添足之筆，反失才女本色。

歷史上的張靈

綜據《蘇州府志》、時人著述、詩集小傳等資料，勾勒一下成年後的張靈風貌和命運，可見黃

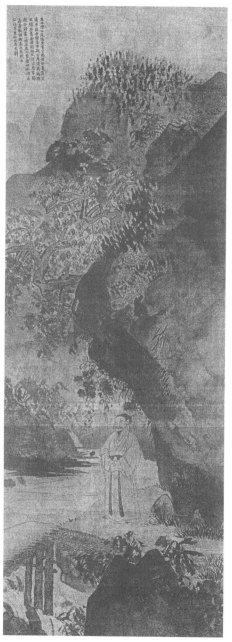

張　靈　秋林高士圖

九煙對張靈性格的描寫，並未過份的誇張。

大約十五歲左右，張靈與伯虎同以優異成績，爲蘇州府學秀才。兩人同樣年輕任性，在莊嚴的府學泮池中，赤身激水爲戲，謂之水戰。他們這種裸戲的勇氣，可謂其來有自：其次，伯虎到比他長十一歲的書家祝枝山家中，祝氏裸體疾書，了不爲意。伯虎幽默他說：

「無衣無褐，何以卒歲？」

枝山慢條斯理地說：

「豈曰無衣？與子同袍。」

張靈和伯虎，都是祝枝山的門生，誼介於師友之間，枝山是他們榜樣。張靈和伯虎，雖側身庠序，但對科考所賴的八股文，缺乏興趣。他們的注意力，集中在漢唐古文上，以古代豪傑相期許，而且嗜飲如命。唐伯虎遺留的給張靈簡札中，絕大多數爲邀飲者。張靈在〈飲酒〉詩中賦：

隱隱江城玉漏催，勸君須盡掌中杯；

高樓明月笙歌夜，知是人間第幾回？

冬天，祝枝山與張、唐二人曾扮作乞丐，在雪地裡唱蓮花落，得錢買酒肉，到野廟中痛飲，說：

「此樂惜不令太白知之。」

虎邱可中亭，常有富商宴集，張靈扮成乞兒前往索飲。酒後詩思泉湧，像長江大河般下筆不休。賦罷擲筆下船，棹舟於蘆陰深處，衆賈遣人追蹤不得，以爲是神仙中人。待商賈去盡，張靈

復回可中亭，化裝成朱衣金目，作胡人之舞。

安治十一年，唐伯虎在祝枝山勸說下，勤練八股文，準備參加南京的秋闈，卻傳出督學方誌最厭惡熱中於古文的秀才，因而想設法懲治唐伯虎，以收殺雞儆猴之效。張靈因而悶悶不樂。伯虎說：「子未為所知，何愁之甚？」

「獨不聞龍王欲斬有尾族，蝦蟆亦哭乎！」張靈答，悒鬱如故。

不久，秋闈前的科考，伯虎果然考試不利，好友文徵明以乃父溫州知府文林關係，往見蘇州知府曹鳳。曹鳳亦久知伯虎才高，薦附榜末，使得參加鄉試，中南京解元。方誌餘怒未息，竟將同樣以狂誕、好古文聞名的張靈革除秀才名籍，使他陷於更大的困境。

正德九年，伯虎應寧王聘時，張靈年已四十四歲，是否於此前邂逅崔瑩，寧王是否有十美圖之獻，除黃九煙〈合傳〉、〈十美圖〉彈詞之外。資料中，未見其他佐證。不過，見寧王反象，伯虎佯狂而歸，則確有其事。正德皇帝崩後，大學士楊廷和請太后傳遺詔，放還四方進獻的美女還鄉，也是史有明文。

三、二日，曾賦詩：

張靈生年雖經考據，但卒年仍不可知，據《蘇州府志》所載，其墓確在玄墓之麓。臨終前

　　一枚蟬蛻榻當中，命也難辭付大空，
　　垂死尚思玄墓麓，滿山寒雪一林松。

可見他何等鍾情於玄墓。

　　彷彿飛魂亂哭聲，多情於此轉多情，

　　欲將眾淚澆心火，何日張家再托生？

　　詩中不難體會，盡管窮困潦倒，似乎也無憾於此生。

　　只是，這兩首遺詩中，均未提及崔瑩其人。

蓋棺論不定的悲劇藝術家徐文長

文長徐青籐，死於明萬曆二十一年，時為公元一五九三年，距離現在已有三百七十多年了。

但對於他，似乎並沒有蓋棺論定，他在藝術上的影響正在擴展著。他的人格，言人人殊，沒有人能一語肯定。他的軍事思想，以現代眼光來看，仍然不會為時代所廢棄。

在人格方面，他似乎有著多重人格，加以論者觀點不同，要求的尺度不一。比如明史上有他的傳，說他藉總督胡宗憲的勢力，豪橫欺人；當胡宗憲垮臺了，被抓進天牢之後，他就懼禍，而怕得發狂。也有說他是裝瘋，這樣看來他是很有些鄉愿的作風了，人家得勢，他就仗勢欺人，人家失勢，他就生怕受連累而裝瘋。

但是他的救命恩人張元忭的兒子張汝霖，則表示相反的意見，說他不僅是「懷襦正平之奇，負孔北海之高」，並且「俠烈如豫讓，慷慨如漸離」，指斥那些說文長是「慮禍故狂」的人是很不公平，很膚淺的看法。

徐文長花了二十幾年的工夫，八度考舉人，場場敗北，但是他替胡宗憲寫的兩篇〈獻白鹿表〉與〈進白龜靈芝表〉，竟使明世宗為之龍心大悅，一手挽回了胡宗憲的政治生命，後來詩人袁宏

道，看了他幾頁爛得發霉的詩集，竟感動得如癡如狂，又跳又叫，恨不得把徐文長從墓穴裏拉出來，談個痛快。其後不但為他出版文集，並訪求他的事蹟，替他作傳，使他的作品，他的思想，他的事蹟，得以永遠的流傳。這說明了在他有生之年，對他文章的評價也並沒有一個準則。

清朝謝堃在書畫所見錄中，評徐文長是：「喜作文，一字未妥以錐刺其頭，性最褊躁，不能容物，因是而嫉之者多矣！」是談作品，而又兼談其性情了。顯然的，字裏行間，看不出對徐文長有多大好感。但鄭板橋卻刻了一方圖章：「徐青籐門下走狗鄭燮」。齊白石更有詩：「青籐雪箇遠凡胎，老缶衰年別有才，我欲九泉為走狗，三家門下轉輪來！」吳昌碩獨稱他為「畫中聖」。這幾位近代傑出的大藝術家都毫無保留地表

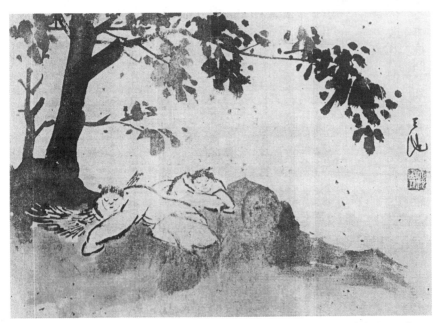

徐文長　人物

露出他們對一代奇人徐文長的敬仰。我覺得「一字未妥以錐刺其頭」，正是文長可愛的地方，是最具有藝術良心的表現，是現在藝壇上，投機取巧、粗製濫造不負責任的畫家和作家所值得反省與效法的。

戚繼光是家喻戶曉抵抗倭寇的民族英雄；但現在卻很少人知道，徐文長更是那個時代抗禦倭寇主要的幕後智囊人物，最好的軍事參謀人材，他沒有得到朝廷什麼封賞，他是在寂寞窮困中死去的。

徐文長生於明武宗正德十六年二月四日，第二年便是明世宗嘉靖元年，唐伯虎卒於嘉靖二年，即徐文長三歲那一年，湊巧的有明一代兩大書畫奇才，一個行將謝幕之際，而另一個卻剛剛走上人生的舞臺，開始其坎坷的命運，扮演著悲壯的角色。更巧合的是他們同樣地懷才不遇，功名不偶，遭喪妻之痛，離過婚，嘗過鐵窗風味。而兩個人的詩文也同樣地在死後爲詩人袁宏道所稱頌激賞。徐文長享年七十三歲，歷經明朝四個皇帝，他的生命史可以這樣分開：

明武宗最後一年他出生。明世宗在位的四十五年間他茁壯，他得意，他失意，他放浪。他由輝煌一時而急趨於沒落，像隕星一般掠向幽暗的深淵。接著是明穆宗在位的六年，終穆宗之世他在監獄中過著漫長的囚犯生活，頭尾一共七年，到了萬曆年間才被赦免出來，從此以後，他遊歷或過著隱居的生活，在貧病交攻中，以至於衰老而死。

明世宗當國的後半期，朝廷裏有嚴嵩父子、趙文華等大奸當政，政治相當腐化。舉例來說，

擊敗倭寇有功的總督張經、巡撫李天寵等，僅憑趙文華的幾句話，不但功勞歸他跟胡宗憲所有，兩個人更先後被治了罪，送了命。有名的海瑞罷官，也是這個時代所上演出來的。而東南沿海地區外有王直勾結倭寇，不時出沒劫掠，民不聊生，內有盜賊徐海、陳東、麻葉等，到處橫行，魚肉百姓。內憂外患，這是一個極其動盪不安的時代。但是，在藝術方面卻是一個繼明朝前期以臨摹為能事，缺乏創意的院畫之後，重新展露生機，使文人畫發展到了高峰的中興時代。比徐文長較早的有仇英、唐寅、沈周、文徵明等四大畫家，有領袖文人畫派的陳白陽；接著是比他較晚的董其昌。所以在這個時期，藝壇上朝氣蓬勃。尤其陳白陽與徐文長一派的花鳥畫家，對清初的遺民畫家，清中葉的揚州八怪，及清末民初的金石派畫家，影響極大。他們的影響後代，是藝術主張與精神上的影響，不同於其他前代大師們，僅被後人生吞活剝地臨摹著而已。

如果說，藝術家的生命是一場戲，則徐文長的一生有太多的轉折，太多的高潮，也有太多的矛盾了。他的悲劇遠過於十九世紀歐洲後期印象派大師梵谷、高更兩個人所演的悲劇。

徐文長的父親徐鏓，是四川夔州府的同知，但徐文長生後百日，父親即去世。他自小便非常聰明、淘氣，是個有名的促狹鬼。直到如今，那些真假摻半的徐文長嘲弄人的故事，仍舊到處流傳著，津津有味。據他自己記載的可靠資料，來推論他的為人，則那些膾炙人口的故事，似乎不會過分的離譜吧。

他有驚人的記憶力：六歲入學讀書，老師一次講幾百個字，他不必再看書，立刻可以背得出來。八歲就能作文，他的老師稱他是「徐門之光」、「謝家之寶樹」。學官陶曾蔚，叫人把這個小

作家帶去，誇獎了一番，並送他不少東西。十歲那年，他父親生前分給他的奴僕，一起跑掉了，他的哥哥帶他到山陰縣去告狀，知縣劉昺一見他就喜歡得不得了，一面處理訟狀，一面叫他當堂作文給他看，工夫不大徐文長便交了卷，縣太爺看了，激賞不已，送他名貴的紙筆，並囑咐好好教育他，要多讀古文，期望將來能有大成就。這應是他少年時代最得意的事。

他的性情，非常孝順，他父親的正室苗氏生病的時候，他背地裏叩頭許願，想以自己來代替他瀕死的嫡母，不知不覺中，叩得滿額鮮血。聽到卜卦的人說她病情嚴重，性命難保時，他竟悲痛得幾天不吃飯，那時他才十三歲，他的嫡母終於死了。後來，他自己的元配夫人死了，他買了個杭州姑娘來續絃，由於這位杭州姑娘脾氣壞，對他婢女出身的生母態度惡劣，他一怒之下就把她賣了，因而惹出一場官司，他對二位母親的孝順由此可知。

他初婚的時候，二十一歲，剛剛中了秀才，入贅到妻子潘氏家裏。老丈人是陽江縣的縣太爺，這時他真是相當幸福了；風流秀才，夫妻恩愛，他跟小姨子、大舅子，似乎都相處得很好。有時住在太太家裏，有時又跟哥哥徐淮到廣東去住，遊山玩水，非常愜意。但是五年之後，他就開始走惡運了。徐淮死了，考舉人落第，然後他的妻子也死了，留下一個出生不滿一歲的兒子。

文長〈送內兄潘五北上〉詩，想是這時期的作品：

「去年八月吾入科，二妹開帷送五哥，今日五哥復北上，房空鏡暗餘輕羅。二月梨花幾樹雲，九曲黃河千尺波，忽然念此杳如夢，落日當舡煙霧多。」從這首詩中，可以見出他落第、喪妻之痛與心靈的空虛。

接著又有「毛氏遷屋之變」——由於資料所限，雖然不知那是怎樣一個變故，總之，他賴以為生的家產，也全部蕩然無存了。一時之間，使他的生活、情感，完全失去了憑依。剩下的是專制時代，讀書人唯一的出路和希望，就是參加科舉了。

科舉要靠文章與見解，他的文章從小便有天才的稱譽，用文章求功名，應該不是難事，但是終其一生，除了二十三歲中了個秀才之外，自二十三歲起，每三年進一次考場。場場落空，徐文長在對他有知遇之恩的方信之墓表中寫：

「嘉靖己丑間，知山陰者，為鳳陽劉公，才妙敏有建安風。渭年十一，以事謁之，輒問渭，知已能為舉業文字三年矣。遂命題，令立製一篇，稍賞之，謂青紫可取，顧勉令博古書。渭自是好擊劍彈琴習騎射。逢巡里巷者十年而始遇公，公又謬器別之，從令籍汴為諸生也。至今又二十五年，墓木拱矣，而渭儡然猶諸生也。蓋並少時所謂馳射彈者亡之。顧獨得遇公嗣子皐民於逆旅，以表墓屬焉。感懷舊知，悲憫時命，不覺涕之橫流也。」

作過山陰知縣的方信之，墓木已拱，而他所激賞，提拔過的才子，卻仍舊是個落魄的秀才，壯志消磨，恐怕死者也難以瞑目吧。

「四十一歲⋯⋯應辛酉科，復北，自此崇漸赫赫，予奔應不暇，與科長別矣！」徐文長四十一歲了，多麼沉痛的嘆息。四十一歲的徐文長，不僅詩、書、畫都有了崇高成就，他替胡宗憲寫的表章，上至皇帝，下至滿朝公卿，無不交口稱讚。他為胡宗憲設計謀，用間諜，誘王直，殺徐海，使倭寇失去了聲援。他對國家社會，乃至民族文化的貢獻，比一般當朝的大臣為大，但在考

官眼中，他卻如何也抵不了一個泛泛的舉人。所以他所記的，雖然是那樣短短的幾句話，卻是自古以來多少有才幹，有見解，有抱負的人的悲憤。文長經此打擊之後，難怪要精神恍惚，瀕臨於崩潰的地步。

在浙江巡撫胡宗憲座中，飲酒賦詩，高談時事，策馬觀獵，幕中獻計……那時，文長是三十七歲的中年人。三十七歲的他已經經歷過太多的辛酸了，窮困潦倒之極，有時要借住朋友家中，受別人接濟。浙江巡撫胡宗憲愛慕他的才華和智略，招請他為幕賓，這是他一生最輝煌顯赫的一段，輝煌而暫短，像風暴前的電閃。

胡宗憲，這也是一個很難以下定論的人。他是嘉靖年間的進士，以御史巡按浙江，處理邊防事務，他是一個有才幹、有膽識，但也是一個不太擇手段的人；也許是那個專制而腐敗的環境逼迫他不得不如此吧。比如卑鄙無恥的趙文華到浙江督察軍務的時候，張經與李天寵二人都不屑與他來往，唯獨胡宗憲與他交接得十分密切，他靠胡的軍事力量向朝廷邀功，胡靠他的政治背景為自己撐腰。後來趙文華奪取張李二人的血戰功勞，加在趙胡兩人身上並讓胡宗憲取代總督的官職時，他竟也安然受之。趙文華事敗下臺之後，他沒有了屏障，於是他又透過去與趙文華的淵源，積極與奸臣嚴嵩勾結，金銀美女，不斷地往京城輸送。等到嚴嵩的權勢也搖搖欲墜的時候，他的關節就直接打到皇帝身上了。由於這樣層層的關節，他必須貪污，巧取豪奪，一旦貪污事發內外交相彈劾的時候，他也振振有辭：說他是為國除賊，用間用餌，非小惠不成大謀。其實他的

「小惠」連皇帝都有份兒了。但由於他軍威嚴整，平倭剿賊確實有功，所以是忠是奸，就無法一

言以蔽之了。

他很好客，江南不少詩人、藝術家，或特殊的技術人才，都被他網羅了去，作他的幕僚，替他效力。幕僚中，最特出，最受敬重的，自然是徐文長了。徐文長對他的最大貢獻，一個是以間諜戰術，誘降王直，擒殺徐海、陳東與麻葉這幾個與倭寇狼狽為奸的強盜頭子。挑撥、離間，使敵人互相火併。利用海盜攻打水賊，最後再一把火燒去海盜的戰鬥利器——賊船，斷去他的歸路，使海盜一網成擒，使擾攘多年的東南沿海一帶復歸平靜。他的第二個貢獻，則是替胡宗憲寫〈進白鹿表〉，那正是嚴嵩勢力搖搖欲墜，軍事上也不太順利，而大臣們又紛紛向他找碴的時候，胡宗憲內憂外患集於一身，衷心如焚。這時期，他的部下先後在舟山獲得兩頭白鹿，白鹿在專制迷信的時代，認為是國家的祥兆；天從人願，正是向皇帝獻殷勤的好機會。於是徐文長的生花妙筆派上用場了。表到了天子手中，立刻給胡宗憲的政治生命，打了一針特效強心劑，對宗憲大加寵賜，宗憲也就把文長奉如至寶。

胡治軍一向很嚴，人長得也十分威儀，一般軍官在他面前為他的威嚴所懾，都「膝語蛇行，不敢舉頭」，但徐文長僅以一個文士身分，在他面前言談笑謔，毫無顧忌。有時情緒不佳，筆桿一摔，轉身就走，胡宗憲也只能好言安慰。有時軍中有了急事要找他商議，總督要深夜開戟門等候他的大駕。

文長自小家境良好，且被視為天才，但長大了卻處處失意，所以在心理上，對社會、人群就有一種仇視、反抗與報復的心理。他有一首題〈掏耳圖〉的詩，又風趣又沉痛：

「做啞粧聾苦未能，關心都犯癢和疼，仙人何用閑掏耳，事事人間不耐聽。」他又以風竹自況，諷刺社會上對有才幹志節者所加的壓力：

「只堪擬作釣竿橫，豈有干雲拂霧情，寄語風霜休更忘，只今已自瘦伶仃。」他那種憤憤不平，和嫉惡如仇的心理不僅形之於文字，也表現在行為上。但有時就未免小題大作，也太過分了。有一次，文長在酒樓上飲酒，樓下有幾個大兵，飲樂之後，不付酒資，跟酒保發生了爭執，文長見了大為不平，馬上寫了幾個字，叫人密送總督。宗憲見到文長的字條，立即派人把幾個惹事的軍士綁了回來，一起斬首示眾。

一個和尚在酒家發生了衝突，事後文長偶然在總督跟前提起這件事，胡宗憲也就記在心上，以和尚一點別的過錯為藉口，把他活活打死。像這些激於一時義憤的事，出發點未必不對，但人命關天，處置得也未免過甚了。在文長心理上，似乎也留下了難以磨滅的陰影。

胡宗憲的政治生命，終於結束了，由於受嚴嵩父子案件的牽累，他的書信落進別人手中，下了監，最後在獄中自殺，結束了他那叱咤一方顯赫一世的生命。由於徐文長與胡宗憲關係過於密切，被文長得罪的人也不在少數，所以他也幾乎同時被逮。文長在宗憲幕中，前後不過四、五年光景，然後他的黃金時代過去了，他的精神也到了總崩潰的階段：婚姻不如意，愛妻潘氏早死了，買個杭州女人來奉養老母，結果惹了一場官司。三十九歲那年，被騙入贅杭州王氏，但那女人惡劣得使他無法忍受，氣憤之餘，兩三個月後，就情絕義斷了。四十一歲時他再娶張氏女子，可是他的精神已經沒法支持。知己已經死去，胡宗憲是貌美而有才華，為他生了個兒子叫徐枳，

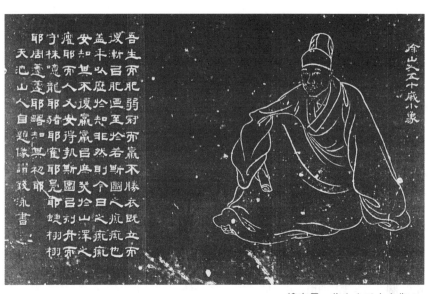

徐文長　徐山人五十小像

他的朋友，也是他的恩人，他想與他同死，他為自己寫下〈墓誌銘〉，用斧頭猛劈自己的腦袋，頭骨都碎裂了，卻偏偏奇蹟似的沒有死。他發狂了，用大釘刺自己兩個耳孔，用槌子搥自己的腎囊，仍舊無法了結這歷盡辛酸，飽經憂患的頑強生命。

四十六歲，隆慶元年，又一代皇帝即位了。那年他又發了狂，無數的幻影在纏繞著他，有一夜他從外面回來，恍惚看見他的妻跟一個和尚私通，他在極度氣忿下，竟狂亂地把她殺了，他入了監獄，判了死刑。

張氏是否與和尚通姦，在當時似乎就沒有確切的證據，他的逸稿中，有一篇〈上郁心齋〉的書信，內有：

「頃罹內變，紛受浮言，出於忍則入於狂，出於疑則入於矯。但如以為狂，何不憫施於行道之人，如以為忍，何不漫加於先棄之婦，如為多

疑而妄動，則殺人伏法豈是輕犯之科，如以過矯而好奇，則蹀血同衾，又豈流芳之事……。」

上面這段話，據臆測是殺妻之後，身繫獄中，外間對案情議論紛紛，他向有關方面呈文分辯他殺妻的動機。此外，也有不少傳說附會，說他因為當年唆使胡宗憲，屈殺了和尚，和尚冤魂顯現，報復於他，所以才產生那樣的幻覺。既屬附會，也只有姑妄聽之而已。所幸後來為他同鄉張太史張元忭奔走營救，才免除死刑。住了七年監獄，他的生母也在這段時期故世了。直到明神宗登基之後，遇到大赦，他才被釋放出來。那時已是五十三歲的人了，家庭既無掛慮，事業上也更沒有雄心壯志，他以謝恩的心情到北京見過張元忭，張以禮法來誘導他，想改造他放浪的天性，但文長受不了拘束，不久也就不歡而散。直到十多年後，張元忭謝世後，他趁張元忭同列為平生三大恩人。

在這十餘年間，他的脾氣變得更倔強了，他遍遊河北、山東、山西各省，到過北方邊塞地方，作過幾年邊帥的幕賓，與射鵰的蒙古人同遊，飲酒放浪，完全是一副落魄江湖的氣概。胸中無限的感慨，加上北方的崢嶸樹石，嚴寒的天氣，奇山勝水所給他的自然感受，他一一反映在詩畫之中，所以袁宏道形容他這個時期的作品「如嗔、如笑、如水鳴峽，如種出土，如寡婦夜哭，羈人寒起……」文字奇峭，題材廣泛，而表現的方法也千變萬化，不拘於一格一體。他多才多藝，學過琴，學過劍；當我們翻開他的文集，只要看看目錄便會大吃一驚：七言古詩、五言古詩、七言排律、七言絕句、詞、賦、雜劇、表章、論策、序文乃至於贊、記、碑、跋、謎語無所

候，白衣往弔，扶著棺木痛哭一場，不留姓名而去。並把嫡母苗氏、胡宗憲與張元忭同列為平生三大恩人。

不有。他絕不像一般作家和畫家，急於建立自己的風格，而使表現的路徑越來越窄，且浮現出一種矯揉造作的蒼白與僵冷。

依他自己的論法：「吾書第一、詩二、文三、畫四。」則為後人所珍視，景仰為「畫中聖」的畫藝，在他的諸多成就中，是很算不了什麼的。在美術史上，也習慣地把他這一派的文人畫形容成：「隨意點染，縱橫歷落，奇趣盎然，只講筆墨之情趣，不拘於寫實之逼真。」這句話，說起來好聽，實際上很容易使學者誤入歧途，只顧橫塗豎抹、沒有內容。其實他的畫，一枝一葉都可以看出他由細密的觀察與寫生的工夫上面得來的豐富體驗。在雄健的筆勢中，含蓄著墨色和形象的微妙而準確的變化。那種渾然一體的感覺，彷彿是從心裏自自然然流出來的，像泉水，像飛瀑，無論急、緩、剛、柔，都那樣連綿不斷地流出來。這個道理，清代大畫家鄭板橋說得非常清楚，鄭板橋一生專畫竹、蘭，他說：「……徐文長高且園兩先生不甚畫蘭竹，而變時時學之弗輟，蓋師其意，不在跡象間也。文長且園才橫而筆豪，而變亦有倔強不馴之氣，所以不謀而合。」這段話給我們兩點啓示，其一：徐文長的天才，使才華、學養、通達如鄭板橋者也為之深深地敬服；其二、學習繪畫，無論師法古人或當代畫家，總要配合自己的個性和氣質來選擇學習的對象，人的氣質相近，所以學起來才能「不謀而合」，事半功倍。美術史上記載徐文長書學米元章，想也是由於情性相近的緣故。

鄭板橋題畫：「徐文長先生畫竹，純以瘦筆、破筆、燥筆、斷筆為之，絕不類竹。然後以淡

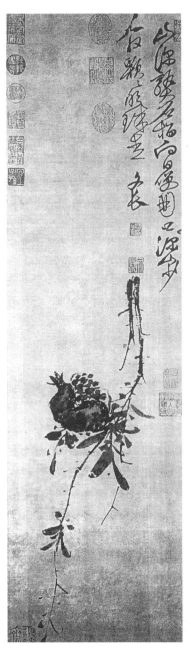

徐文長　榴石圖

墨水染鈎而出，枝間葉上，罔非雪積，竹之全體在隱躍間矣。⋯⋯殊不知寫意二字，誤多少事！欺人，瞞自己，再不求進，皆坐此病！必極工而後能寫意，非不工而遂能寫意也。」這段話便足以說明徐文長的繪畫成就在於才華、觀察、體驗與推敲錘鍊多方面的凝聚，缺一不可。同時他這段話也是對徐文長作品技法較為具體的說明。他繪畫的題材也很廣，山水、人物、花鳥、竹石無所不精，據說他學畫花卉是中年以後才開始的。

晚年，他那慣世嫉俗的性格，表現得越來越明顯了，有時，把自己和一條狗，關在屋子裏，足不出戶，像苦修者那樣忍飢挨餓。有時他把錢掛在枴杖上，到小酒館，專門同下層階級的人一塊飲酒。遇有達官貴人向他求書求畫，或是來拜訪他，他倒大架子一擺，不理不睬。山陰劉侯坐著轎子來拜訪他，他閉門不見，在素絹上寫了一首詩叫人送了出去：「傳呼擁道使君來，寂寞柴

門久不開，不是疏狂甘慢客，恐因車馬亂蒼苔。」劉侯看到詩，只好便服徒步來見他。

他的病仍然時發時癒，他生命中的最後幾年，是隨他的兒子徐枳，住在他所入贅的太太家的。七十二歲那年，在淒涼寂寞中，結束了他那奇蹟般的一生。

徐文長，浙江山陰縣人，名叫徐渭，有時拆開來寫成「水田月」，青籐是他的號，有時也在書畫上別署為天池上人。

參考書目

- 明史　世宗本紀、胡宗憲傳、徐渭傳、嚴嵩傳
- 徐文長傳　／袁宏道著
- 徐文長逸稿
- 中國美術史
- 中國美術史年表
- 中國美術史綱——明清藝術
- 列朝詩集小傳

落魄兩王孫八大與石濤

崇禎十七年（一六四四）三月，久經冰雪封凍的北方，無論自然景物或人們的內心，原該充滿了歡欣與鼓舞。霜雪般的寒梅，帶來一陣陣幽香。然後地面上逐漸滲出些綠意。到了三月清明前後，桃花與杏花遍放，那才是宜人悅目的春天。雖然春天總是那麼美好，但是，在歷史上，春天有時也充滿愁慘。

「裁剪冰綃，輕疊數重，冷淡臙脂勻注。新樣靚妝，艷溢香融，羞殺蕊珠宮女。易得凋零，更多少，無情風雨！愁苦：問院落淒涼，幾番春暮……」五百一十六年前，宋徽宗被金人擄掠北去，也是清明時節，燕山道上，也是寒雨落花紛飄的時候。北人牧馬南下，一個王權在崩潰，無數的王孫哀號散失。生命像流星雨般滿天亂墜，殘肢斷臂……然後，另一個種族，喧囂著，以主角的姿態，登上了歷史的舞臺。歷史又在重演了，日落時分，崇禎皇帝步出宮門，登上神武門外的萬歲山（煤山）。山上，新築成的，準備校閱兵將用的萬壽亭，陰霾的晚風中，那亭卻極具一種諷刺意味的鮮艷。透過蕭疏的林梢，北京城內火光漫天。崇禎皇帝繞著亭，徘徊著，嘆息著，而他內心的悲痛，卻一如那團團瀰漫著的黑煙。煙火必剝中，人聲鼎沸。突然，又像一切都落進

了死的深淵，一切都像遙遠得很，變成一種無聲的喧囂。

「朕不能守社稷，能死社稷！」群臣誤我，現在已經沒有可用的人了，他也早已下了必死的決心。

「苦我民耳！」那悽慘的景象，在他眼前浮動，萬歲山下，人民就在烈火中焚燒，明日的景象；但他已不能再想下去了，也不忍得再想下去了。

「汝何故生我家！」

崇禎皇帝顫抖著雙手，把劍砍向牽著他衣服痛哭的愛女。鮮血就從那華麗的衣袖間，潸潸而下，公主垂落著斷臂，稚弱的身體，搖搖地倒了下去。他不能再砍了，他的手顫得更加厲害了。他自己死不足惜，怎忍看愛女受辱。皇后已經領旨自縊了，貴妃、中宮、縊死、砍死……宮中到處是血，崇禎皇帝渾身染滿了血；染著他親生骨肉和嬪妃們的血。

「死得好！」

「死得好！」崇禎皇帝語聲如哭。一十七年的辛勞，兢兢業業！他不是亡國的皇帝，卻步上了亡國的命運，身後事，且待後世去評斷吧！

現在他反而平靜了，扶著太監王承恩的手，崇禎皇帝再登上萬歲山的時候，已經是三更天了。寒雨淋漓，山風陣陣，他們卻都有著些酒意了。皇帝披著髮，鞋子也滑落了，他光赤著一隻左腳。陣陣馬嘶，然而這太遙遠了，北京城已經一片死寂，冰涼的雨水沿著亭簷流下，他殉國的時候到了，明天的北京城，將在淒風苦雨中震慄，除了哭聲，還是哭聲。

「朕涼德藐躬，上干天咎，致逆賊直逼京師，然皆諸臣誤朕。朕死無面目見祖宗，自去冠冕，以髮覆面，任賊分裂，任賊分裂，無傷百姓一人。」

「任賊分裂，無傷百姓一人。」這是他寫在衣襟上的遺詔，這是他向這個世界所作的最後囑咐。三月十九日凌晨，崇禎皇帝自縊於萬歲山上的萬壽亭（一說山側樹上）。

李自成、張獻忠、吳三桂，二十萬南下的清兵，像一股股龍捲風似的，吹颳翻騰。

「國破家亡鬢總皤，一囊詩畫作頭陀，橫塗豎抹千千幅，墨點無多淚點多！」

兩個王孫，兩朵中國近代畫壇上的奇葩，在風中搖曳，在風中綻開。

亂世，流落的王孫，神秘、蒼涼！加上歲月的沖刷，使他們的生死，他們的名姓，他們那多變的性格，紛沓的踪跡，以及他們的塋墓碑銘，處處都蒙上了一層神秘的色彩。

倘如人們的推測不錯，清兵南下的那一年，朱耷已經是十九歲的青年了。這個十九歲的貴族青年，世代定居在江西南昌：寧王的後裔，已經中過了秀才。他是一個好動的人，詼諧成性，一旦談論起來，便滔滔不絕，不像他父親那樣口吃，那樣不善於言詞。生長在書香世家的他。八歲便能作詩作文。所以這位十九歲的貴族子弟，已經有了相當大的才名。瘦瘦高高的身材，一切世家子弟們的玩意，他都能技高一籌，對他來說，十九歲是個黃金時代。

皇帝死了，國家亡了，接著來的，是無窮盡的戰亂。他的父親，也在這個時期去世了；變得太快，像天崩地裂般的，一些也容不得人喘息。順治二年，清兵進入江西，一個像他那樣的宗族

子弟，生活在異族統治下，內心的沉痛是任何人都可以想像得到的，他學他父親生前那種處身於亂世的方式，遇到人只是指手劃腳，裝成啞巴。事實上，生活在那種境域之中，言語又能表達一些什麼呢？

「君不見梅道人有遺墓，雪壓寒香三百樹，又不見生前作壙顧玉山，吟朋樂妓娛其間。誰者亦師二子意，不向高原鑿幽隧，寫得平林土一邱，墨瀋淋漓雜清淚。嗚呼！丹青已老曹將軍，國香零落趙王孫，石公之姓不可聞，石公之筆今徒存。北邱纍纍多秋墳，西風何處招孤魂？可憐一石春前酒，剩有詩人過墓門！」

「寫得平林土一邱，墨瀋淋漓雜清淚。」傳說石濤曾描繪過自己的墓門，圖上有關廉風的題詩。

土崗連綿，秋墳纍纍，揚州城北的蜀崗之麓，傳說便是石濤葬骨的地方，年年寒食，揚州詩人高西唐孤零零的前往掃墓奠酒。

桂林山水甲天下，桂林全縣在灕水北岸；桂江上流，晉代稱爲清湘。他生長在這山明水秀的地方，但這不是他的時代，他是從另一個世代中移植過來的人，他是明朝靖江王的後代。他常在他的山水畫中，署上清湘遺人，或清湘陳人那類帶著淒涼意味的名號，紀念他的生地，他的身世，他的憤慨，紀念那逝去了的王朝。

即使我們確定了他的死所，卻也無從知道他的死期。康熙四十六年七月，他手腕得了病，七

月，他仍在勤奮地畫著。這位王孫的身體是老邁了，但創作的慾望卻一天比一天熾烈。也許只有創作，對他才有意義。

「繞郭波光新漲後，隔溪山色晚晴初。日暮蕭蕭風色寒，荒齋獨自依闌干。」也許這就是他最後的詩。總不會是他眼中最後的日暮景色吧？但是此後再也沒有別的詩，可以使後人探索到他繼續生存的訊息。所以歷史家只能十分含混的寫：「是月後，無詩可考，或此頃卒，葬於蜀岡之麓。」於是，他的死日，便成了永遠的不可解的謎。但是，他同樣的也並沒有留下太明確的訊息，讓人們推測他的生年，只有他的畫，他的字，他精闢的藝術見地，直接震撼著我們的心靈。

有人依據他詩畫上所記的年月推算他出生的年月，但是作品中，有真也有假，於是推算出來的生年也就大有差距。唯一可以確定的，他生在重五的日子，是三閭大夫屈原投江赴死的一天。

一死一生，不同時代的兩位民族藝術家，不同的處境卻同具一種悲憤的胸懷與蒼涼的色彩。這豈不是一種不尋常的巧合。

有人推測，石濤生於崇禎三年。

崇禎帝殉國，清兵入關了。那時，他已經是十五歲的少年。他有一張清秀、端正的臉，眉宇間充滿了智慧。去年他已經開始畫蘭花，也許更早，他就已經開始為他所生長的山光水色所迷醉了。在貴族的教養方式之下，琴、棋、書、畫之外，在學業上也可能具有相當良好的基礎。由於濃厚的民族意識，復由於國破家亡的刺激，於是剃度為僧。但他究竟志在優游世外，一生一世不受紅塵的沾染呢？或是像當時的許多熱愛故國的遺民那樣，藉出家身分的掩護，暗中奔走，號召

義師圖謀復國呢？許多證據顯示，他一度暗中奔走，從事反清復明的工作。直到滿清政權鞏固之後，飽受戰亂與凍餒的人民，也得到了休養生息的機會，回天乏術，再事抵抗，也只是徒然增加人民的痛苦而已，於是像他自己所刻劃的那樣「諸方乞食苦瓜僧，戒行全無趨小乘，五十孤山成獨往，一身禪冷如冰。」他把他的生命餘年，寄託在山水之間，參禪悟道，以詩畫自娛。

有人推測，石濤生於崇禎十三、四年前後。

於是我們可以設想，國變那時，石濤是一個牙牙學語的三歲孩兒。四歲，更遭到了家變。父親被殺了；幸虧有宦官暗中救他脫險。本是同根生，相煎何太急；為了保全這個貴族的遺孤，免遭同室操戈的毒手，為了掩護身世，於是託由一位深具民族意識的高僧，把他收留下來，在他那裡逐漸成長、茁壯的生命之苗上，灌溉著民族意識與文化的滋養。

但是，根據西洋漢學家 William Cohn 引證多方證據的結果，斷定石濤生於清順治十七年。因此，我們對幼年的石濤想像，也就有了絕大的改觀，我們對石濤的研究與了解，也就產生了更多的困惑。

石濤生年的推測，雖然如謎一般，每位學者各有依據的展開他們的研究路途，使我們很難選擇。但是到目前為止，大多數學者們，都認為對石濤研究功力最深，資料比較豐富的已故傅抱石先生所推算，石濤生於崇禎三年的說法比較可信。我們為了便於展讀他如詩般的一生，我們暫且仿照傅抱石的筆法：

「上人生於明崇禎三年庚午重五日。」

石濤的父親朱亨嘉，是一位很有野心的人，是明朝靖江王的後代，他以庶子的身分，以適當的政治技巧，取得了靖江王的王位。清兵攻下金陵，南明福王敗逃以後，他在廣西桂林，成立了一個小朝廷，自稱為「監國」。可是當時聲勢最盛，比較具有抗清復明希望的卻是即位於福建的唐王。這時有人呼籲明朝的宗室們，應該團結一致，共同遵奉唐王的命令保住半壁江山。然後出兵北伐，以圖恢復失土。而靖江王顯然是主張最好像秦朝末年那樣，群雄並起，先入關者為王，以各自為戰的方式，來鼓舞他部下的士氣。於是，他拒絕向唐王稱臣，違抗了唐王的詔命。順治三年二月，他被唐王的總督丁魁與巡撫瞿式耜擒獲，押解到福州。諸王會審的結果，不但剝奪了這位野心貴族的王位，廢為庶人，更秘密地把他殺害了。無論那年石濤是五六歲，或是十七歲，這事對他都是一個極大的打擊，給他留下慘痛而不可磨滅的記憶。

同一個時期，他的同宗，更是他日後筆墨知交的朱耷的遭遇，也正像崩坍中的山石一樣，無可遏止的崩落下來。國喪、父喪，接著幾年之間，他的妻、子也相繼死去。「樓隱奉新山，一切塵事冥。」亂世生命如草芥，覆巢之下無完卵。到了這種地步，塵世本來就沒什麼足以留戀的。順治五年那年，朱耷離開了留給他無限回憶，也留下無限痛苦的家庭，到南昌縣城西面的奉新山剃髮為僧。人雖然是「樓隱奉新山」，但是，這位青年僧侶心靈的創傷，似乎並沒有因而得到平復。出家不久，他就變得精神瘋癲起來。

一年以後，他的病情慢慢好轉，心境寬鬆了之後，也許他真的看破了紅塵，他的幽默感也就

油然而生。自己摸了摸光禿的頭頂，心中忖著，我既然當了和尚，何不就以驢為名呢？他是一個說做就做的人，不是一個空想者，於是他把他的字號各加上一個「驢」字。雪箇、個山、人屋、驢、驢漢、個山驢、屋驢……而廣為一般人所知道的，則是更具神秘意味的「八大山人」。

有人說，他是個高僧，手拿一部《八大人覺經》，所以稱他為「八大」。

「八大者，四方四隅，皆我為大，而無大於我也」，既然他認為四方四隅，唯我獨大——於是自稱「八大山人」。

他的原名叫朱容重，他是個貴公子，燈謎老手，「有容乃大」，「寬大包容」，他為了掩藏他的身分起見，「八大山人」就隱隱約約地把朱容重的「容」字容了進去。

也有人說，他經常把「八大山人」四個字，連綴起來，字形則彷彿「哭之笑之」，既哭又笑，哭笑不得，豈不正隱寓著國破家亡的悲痛情懷！

聰明幽默的舊王孫，暗啞不語的避世者，瘋癲的頭陀、驢、屋驢、手拿《八大人覺經》的高僧，四方四隅唯我獨大的八大，哭之笑之，暗寓著真名的八大……傳說、猜測，而傳說、猜測也更增加了無限的淒涼與神秘。

在他出家後的第三年，八大山人受戒為宗師。住在山中，講經說法。他重又恢復了機智而富有風趣的談吐，隨他學佛的人，經常有一百二十多人，可見人們對他敬仰之深。這位青年佛徒，除了獻身於宗教事業之外，更在居處的四周，廣植花草，他喜歡看蓮花池中悠然徐緩的游魚：平靜，也有一種孤寂的感覺。斜斜地伸出水面的稚嫩的花蕾，晶瑩的露珠，在蓮葉上閃閃的滾動，

彩色鮮艷的水鳥，輕捷地停在荷莖上，窺伺著波動的水面。他常常對花寫生，他的白描畫，線條簡潔，神態生動。故宮博物院中，便藏有他這個時期的花鳥寫生冊，署名傳綮；這是他諸多名號中，剛爲後代學者們所確認的一個。

他作了十三年和尚，忽然重又留起頭髮，改變道裝，離開寺廟，隱居到江西進賢縣的燈社去。信仰也許並非是他出家的目的，裝襲作啞的用意在避世，爲僧爲道的用意仍舊在於避世。他是亦僧亦道，在他交遊當中的和尚朋友比道士更多，他自己表明他的宗教立場是：

「談吐趣中皆合道，文辭妙處不離禪。」

也有人猜測，他可能是遵照「不孝有三無後爲大」的古訓，留起頭髮便於娶妻生子，傳宗接代吧。那時他是三十六歲的壯年了，讓他的弟弟把母親迎養在南昌，改朝換代時期的雜亂情形，大概已經逐漸平復了，有時，這位隱居的道士，也會悄悄地回到南昌，省視他的母親，以盡孝道。既然決心要當一個清修的道士，他索性尋找一個可以久居的、清靜幽美的地方，建立道館。

弘揚道義，更爲自己尋覓一個「自在場頭」。

他所選的館址，在南昌城南十五里的地方，從康熙十八年開始，由他弟弟朱道明督工，花了六、七年的工夫，建築一座宏偉的青雲譜道館。在館中，他自己有一間清修與吟詩作畫的書齋，題名爲「黍居」，書齋四周，灌花植木養魚養鳥，作爲他寫生的張本。道館左右青雲十二景，更是他描繪的對象，在那種紛亂的時代裏，他已經爲自己建立起一片人間的天堂，過著散仙一般的生活。他從三十七歲到六十二歲的二十五年之間，青雲譜道館，始終是他主要的隱居地方。他不

是一個過著嚴肅生活的苦修者，他是一個情感豐富的詩人、藝術家，他常跟僧友們，在雨雪中，忘形的飲酒取樂。遇到三五知己，談到沉痛的地方，心中有所感觸，更會毫無顧忌的抱頭大哭，哭過之後，又大笑不止，一任感情的宣洩。

八大山人摩頂自呼爲驢的那一年前後，石濤早已開始了他的漂泊歲月。朝山行腳？奔走起義從事反清復明的秘密工作？忘懷世事的遊山玩水？或是僅僅爲了掩藏自己的身分，保全性命而東躲西藏？

那時，石濤已經是二十歲的青年了，南方的永明王和魯王，對清兵的抵抗雖然越來越微弱，但是人心未必全死，他仍舊可以以「知其不可爲而爲之」的儒家傳統精神，力圖振作。但是如果他只是一個九、十歲的小和尚的話，無論他有多麼強烈的民族意識，除了保身逃命之外，餘者也就似乎無能爲力了。順治八年前後，他與他的師兄喝濤和尚，雙出雙入，到達江西的廬山、江蘇的常熟等地。不論他的使命如何，這種遍歷名山大川的深刻體驗，早已爲他的藝術生命，奠定了良好的基礎。他的山水作品中，無論是描寫蒼茫的雲霧，晴川釣艇，或是荒山落葉，都給人一種身歷其境的感覺，畫者、觀者，一起攝入畫境當中。他所畫出來的不是山川景物，而是表現出身臨其境的那種真實而深刻的感覺。

錯落的土崗，稀疏的林木，三五椽茅屋，煙霧朦朧的遠村，縹緲的幢幢輕帆。一抹秋山，斜著向天際伸展、逍逝。緩緩地，兩個策著蹇驢的人，與那伸展而逝的山影，遙相呼應。石濤題：

「盤礴睥睨,乃是翰墨家生平所養之氣,崢嶸奇崛,磊磊落落,如屯甲聯雲,時隱時現,人物草木,舟車城郭,就事就理,就事就理,令觀者生入山之想乃是。」

他的畫,就事就理,能使觀者不由自主地為他的感受,而生出入山之想。

二十八歲那年,畫家丁元公為石濤作了一幅畫像,這幅畫像中的石濤,據說是「僧服無髮,道貌岸然」。而那年,這位道貌岸然的和尚的遊蹤,到達了可以媲美天堂的杭州。暢遊西湖,在飛泉峰下的冷泉亭中,面對著湖光泉景,畫興大發。他感懷古人在藝術上那種無拘無束的創作精神。而當代的畫家們,則兢兢業業,不去發掘古人生活、思想與創作的精神,只在古人的門派與由後人歸納出來的一些規法中,喪失了個人的感受與創作性。於是他提出他對藝術的精闢見地:

「畫有南北宗,書有二王法。張融有言,不恨臣無二王法,恨二王無臣法。」

他的話,正說中了明末清初的畫壇風氣。明末畫壇幾乎全屬吳派的天下,然後,董其昌以無比的雄心與集南宗繪畫大成的姿態,結束了明代的繪畫歷史。入了清代之後,畫家們不再像明朝畫家那樣往上探溯南宗一脈相傳的如董源、巨然、李成、范寬、米元章等唐宋名家的作品,而僅以董其昌、王時敏等為臨摹的偶像。最多以黃公望、倪雲林、吳仲圭、王蒙等為遠祖。真正能觀察、體驗與創作的畫家,則寥寥無幾。一時除遺民畫家之外,一般的繪畫路途,已經變得相當的狹窄。石濤與八大在藝術上的主張,絕不是盲目的反抗傳統,相反的,他們比任何藝術家都珍視傳統。只是他們更了解如何去繼承傳統。在臨摹方面他們主張廣泛地臨摹。臨摹的目的,不僅僅學習古人作品的形式,而是探索作品中的理法與精神。然後再用來與個人的思想、觀察和體驗互

相印證。找出自然與人，古人與今人之間，貫通契合的地方。他在康熙四十一年五月所畫的〈倣雲林溪亭圖〉上，把這種繪畫態度，闡釋得很明顯：

「詩情畫法兩無心，松竹蕭疏意自深，興到圖成秋思遠，人間又道似雲林。」繪畫中所表現的意境，是不能刻意摹倣得到的，只要有同樣的體認與興會，任情任性地表達出來，自然可以上追古人的胸臆，與古人互相契合。他在另一幅畫上題：

「古人立一法非空閒者，公開時拈一個虛靈隻字，莫作真識想，如鏡中取影。山水真趣，須是入野看山時，見他或真或幻，皆生我筆頭靈氣，下手時，他人尋起止不可得，此真大家也，不必論古今矣。」

他題另一幅畫：

「倪高士有秋林圖，余今寫畫，亦復有此，淋漓高下，各自性情……」處處都表現出他對繪畫主張的一貫性。

八大山人在繪畫上所走的途徑，則是活用董其昌的主張，而不是死守董其昌的教條。他一旦知道什麼人收藏有董其昌的畫，總是千叮萬囑地借來觀賞，充分地表現他是個「董迷」。他在一幅〈倣董北苑〉（董源）的山水畫上題：

畫家傳模移寫，自謝赫始，此法遂為畫家捷徑。蓋臨摹最易，神氣難傳！師其意而不師其跡，乃真臨摹也。

如：巨然學北苑；元章學北苑；大癡學北苑；倪瓚學北苑，一北苑耳！各個學之而各個不相似。

使俗人爲之，定要筆筆與原本相同，若之何能名世也！

其實，八大山人所題的這段話，也是照抄董其昌《畫眼》裏的話。

董其昌生於明嘉靖三十四年，死於八大山人十一歲那年。萬曆十七年中進士，作過禮部尚書，他對藝術品的收藏極爲豐富，他所下的研究與整理功夫，可以和米元章相比。他是一個十分風流自賞的人，經常有許許多多的美女圍繞著他。他對她們更嬌寵得很，因此想買到他書畫眞品的人，最好是透過他那諸多姬妾之手，否則他乾乾脆脆的叫別人畫上一張應付了事，董其昌論畫的著作有《畫旨》、《畫眼》、《畫禪室隨筆》，故宮博物院除了收藏他多幅作品之外，並收藏很多他所臨摹的古代大家作品。他的畫風盛行於清初的另一個因素：康熙皇帝本身就是一個標準的「董迷」，大力搜求董其昌的作品。因此，摹傲董其昌畫風的人，也一定比較容易得到皇帝和公卿們的好感。就董其昌論畫的文章，總括他的繪畫思想則是：

第一，他徹底劃分南北宗的界線，南宗以王維爲開山祖師，多作水墨山水。北宗則以唐李思訓爲開山始祖，重彩色，多用斧劈皴法。但是他堅決地貶抑北宗，提高南宗的地位，認爲北宗是「非吾曹所當學也」的邪派。甚至認爲畫南宗大寫意山水的畫家，得自然煙雲的供養，壽命都要比一般畫家長得多。他並隱隱地以南宗正傳及集大成者自命。

第二，他除了廣事臨摹之外，並對各家各派畫水、畫雲、畫樹、點苔以及皴染勾勒等筆墨技法，均下過很仔細的分析功夫。並把各家的筆墨氣勢，一一與自然界加以比較，找出筆法與畫法的根源，分別短長。

第三，他自己繪畫，則收集各家之所長，以勝於一家、一法為成功的不二秘訣。他這種模仿的方法，用現代工業設計的術語來說，叫作「聰明的摹倣」，日本現代工業之發達，便有賴於此法的運用。這種思想，形成了董其昌思想中最重要的部分。他說：

「畫平遠師趙大年，重山疊嶂師江貫道，皴法用董源麻皮皴及瀟湘圖點子皴，樹用北苑、子昂二家法，石用大李將軍秋江待渡圖及郭忠恕雪景。李成畫法有小幅水墨及著色青綠，俱宜宗之。集其大成，自出機杼，再四五年，文沈二君不能獨步吾吳矣。」

又如：「趙令穰伯駒承旨三家合併，雖妍而不甜。董源米芾高克恭三家合併，雖縱而有法，兩家法門，如鳥雙翼，吾將老焉。」都是他繪畫技法集大成思想的具體表現。

看來，八大、石濤的繪畫思想，都受到董其昌相當的影響，但他們之所以沒有步入清初一般畫家那種狹窄的途徑，主要是在於他們特異的氣質與反抗的天性。如石濤所說的：

「古人未立法之先，不知古人法何法，古人既立法之後，便不容令人出古法。千百年來，遂使

今人不能一出頭地也。師古人之跡而不師古人之心，宜其不能一出頭地也，冤哉。」他們活用並改進了董其昌的主張，他們既不死啃董其昌的遺作，更不單純著眼於技法的集錦。古人在他們心目中的地位，不是權威，不是老師，而是朋友。他們不是向古人學習而是與古人互相印證。他們後代的崇拜者揚州八怪之一的鄭板橋，或者更能道出他們繪畫上的主張：「十分學七要拋三，各有靈苗各自探。」他們之所以有更大的成就，乃在於他們充分地探索到各自的靈苗，表現出各人的氣質與稟賦。

放開石濤與八大山人的繪畫理論，且讓我們重新返回他們的生活當中。康熙十一年，八大山人的弟弟朱道明也羽化了，假如真有命運之神，則命運之神對他的鞭策，算是相當酷烈了。

一張瘦長的臉，幾縷稀稀疏疏的鬍子。頭戴著一頂竹笠，身上長袍飄擺——這是八大的好友黃安平為他所作的四十九歲肖像。時為康熙十五年，由此不難推算出八大山人的生年，然後可由石濤寫給他求畫大滌草堂的信函，作為考據石濤生年的重要佐證。

逸興偶然聚，相攜問二濤，草枯郊路近，水落石橋高。嘯自林中出，禪於畫裏逃，山城閒半日，真覺此生勞。

康熙九年，安徽宣城，臨濟派門下高僧澹雪，隨同畫家梅瞿山一同到金露庵會見石濤和喝濤。梅瞿山寫下這首詩，而澹雪和尚更對石濤那種磊落、灑脫的氣度，留下了深刻的回憶。七年

後，澹雪和尚更像傳播花粉的蜜蜂一般到了南昌，重建南昌德勝門外的北蘭寺，作了北蘭寺的住持。從此他不但與八大山人建立起密切的交往，相信由於他的溝通，石濤與八大山人這兩位尚未謀面的落魄王孫，必定在彼此心目中，留下了深深的思念。八大山人時而離開青雲譜道館，到寺中小住，一僧一道，賞花，步月，飲酒賦詩，那種優閒的樂趣，遠非塵世中人所能領略得到。小和尚們知道他是一位玩世不恭，性情隨和的人，有時遠遠地望見八大山人走過，牽衣襟，扯袍袖，推推拉拉地求他畫畫。在這種情況中，八大山人總是笑嘻嘻的，有求必應。他更應澹雪和尚的邀請，在北蘭寺中，畫了龐大的壁畫。這時，他已經是半百之人了。澹雪和尚到南昌後的第二年，臨川縣令胡亦堂，深慕八大山人人格的高超，和他那絕俗的才華，特別延請他到官舍作客，以上賓之禮款待他。但是，過慣了閒雲野鶴一般生活的八大山人，卻再也受不了官場的拘束。豐富的物質生活，反而加重了他精神的苦悶。他在胡縣令官舍住了一年之後，也許由於某些感觸，心境抑鬱，恍惚，無數的幻覺繞纏在他的四周。他常常怔怔忡忡地坐著，兩眼呆直地望著，人人都覺得他的神情有些不對，事實上，他的心情已鬱悶到了極點，他的精神，像潰決了的堤防一般，不是整日嚎啕大哭，就是毫無緣由的大笑不止。一天夜裏，他扯裂了道袍，點火焚燒。火中，飛起一片片的灰燼，他拍著手、笑著。過去的歲月，沉痛的回憶，像灰燼一般的粉碎、旋飄。然後，他像幽靈般，踉踉蹌蹌地，向南昌城走去。

一襲破舊的長袍，一雙露出腳指頭的破鞋，滿街的頑童，或前或後的跟隨著，取笑著。但他自得其樂不以為怪。有人知道他會畫畫，便請他去飲酒，酒後見有墨汁紙筆放在身邊，順手取了

過來，大筆大筆塗抹著。殘荷、破葉、振翅欲飛的鷹隼，努著眼睛的怪魚，獨自棲息在枯幹上的鴉雀，源源地從筆下流洩出來。畫完了，放下筆，轉身而去。過了好一段時間之後，這位流落在街頭的舊王孫，被他的一位族侄認了出來，留在家裏。然後，他的精神像風暴後的海面，漸漸地平靜下來。

無論痛苦的或是幸福的，無論激動的或是寧靜的，石濤已進入中年了。他的遊蹤越來越廣闊了。有時寄居在宣城的古寺，有時與喝濤師兄同往敬亭山上，採芝蘭和茶葉。時間對他沒有任何意義，在山中一住多日，在雲霽閣下作畫，描繪山上的風光。「樹色凝深谷，人語落孤峰。試問同遊者，青山高幾重？」這詩正是他優遊歲月的寫照。有時到宣城清音閣，像八大山人一樣為和尚畫壁畫。倒是住在宣城與他交往密切的梅瞿山，對他常常懷念著。

宣城、揚州、南京，三座名城，三角形的三個頂點，往復的走了幾轉之後。康熙十九年，正是八大山人舊病復發，從臨川令的官舍走回南昌城的那一年，石濤從宣城回到南京。閏八月，得到長竿一枝，這竿在他眼中，也許有著某些特殊的象徵意味吧！他把他的小樓命名為一枝閣，更給自己加添枝下人、枝下叟等名號，寫了七首詩，發抒他心中的感想。那詩的頭一首：

得少一枝足，半間無所藏。孤雲夜宿去，破被晚餘涼。
敢擇餘生計，難尋明日方。山禽應笑我，猶是住山忙。

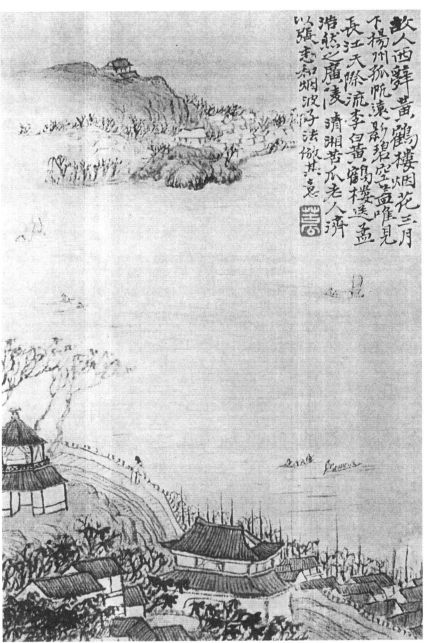

故人西辭黃鶴樓烟花三月
下揚州孤帆遠影碧空盡唯見
長江天際流李白黃鶴樓送孟
浩然之廣陵清湘苦瓜老人濟
以張志和煙波好法倣其意

石濤　山水

他的好友梅瞿山也有一首詩，題他的〈一枝閣〉：

小樓齊木杪，如鳥獨蹲枝。萬事都無著，孤雲或興期（興字可能為與字誤）。

吟成簾更捲，病起杖還支。一嘯堪三昧，逃禪藉爾為。

這時他已經是五十一歲的中年人了，在「人生七十才開始」，這個新穎的口號，尚未發明或流行的早清時代，人生七十古來稀，五十一歲，在心理上，可能已經步入晚境了。加以一二年來，他又是「性懶多病」，大抵很想得一枝棲，使生活安定下來吧，且看他在另一幅畫上的跋：「余自庚申閏八月獨得一枝，六載遠近不復他出。」

此後十年期間，他活動的範圍，可就多以揚州及南京兩個地方為主。

高聳的山勢，曲折的山路，石濤上人微顯吃力地攀爬著。雖然遊興不減當年，但是他自覺筋力已經大不如前了。驀然，一棵特異的松樹，出其不意地兀立在他的眼前。它顯得那麼孤獨，那麼挺拔而不同流俗。三月的江南陽光，均均勻勻地撒佈在天臺山上，透過濃密的松針，朦朦朧朧的罩了下來。他有一種說不出的感覺，彷彿在漫長而孤寂的旅途中驟然遇到多年不見的老友一般，互相驚視著，疑真疑幻，沒有言語，但一切都了然於心了。他記道：

「癸亥三月遊天臺山，忽見一松孤高挺秀，迥出尋常，因戲圖是幅，並著大滌子於其間，不亦快事邪？」從此，松與大滌子，大滌子與松便永遠那麼依傍著，永遠不朽，永遠生活在後世人的心中。

潦倒山僧遣興奢，杖藜昏黑探梅花。雨侵玉樹藏雲竇，無數青山到我家。……

二月，雪霽，遍地寒光。石濤拽著一根藜杖，以探訪老友的心情，南郊書院、天印山定林古寺、天龍山……踏遍了南京市郊的名勝和荒村野廟，探尋雪後初放的梅花。

孤高挺秀的喬松，如鳥獨蹲枝的一枝閣，綻放於名園幽谷的梅花「……孤月當懸，冰扶在地，索筆留詩……」這就是生活，十年歲月。人們一方面神往於石濤上人那充滿了詩意與神仙的生活境界，但這十年當中，卻也發生一件至今三百年來，始終為人們所懷疑所爭論的事。他是一位慣於緘默的人，極能我行我素，他一向如此，「雖謗言盈耳勿顧也」，更何況這些身後的爭論呢？

爭論源於那首詩：

> 無路從容夜出關，黎明努力上平山，去此罕逢仁聖主，近前一步是天顏。松風滴露馬行疾，花氣襲人鳥道攀，兩代蒙恩慈氏遠，人間天上悉知還。甲子長千接新駕，即今已路當先，聖聰忽睹呼名字，草野重瞻萬歲前。自愧羚羊無掛角，那能音吼說眞傳，神龍首尾光千燄，雲擁祥雲天際邊。

有人憤怒的指責說，石濤乃世外高人，是身懷國仇家恨的王孫，怎麼會奴顏婢膝的口呼萬歲，跪向異族的統治者？而且，詩格卑劣，詞句俚俗，又那能是出自石濤上人的手筆？定然有人誣陷這

一代的完人。

另一些學者，卻持著不同的論斷：史實就是史實，石濤兩次謁見康熙皇帝的詩，不但清代方子箴《夢園書畫錄》中記載著，考之汪研山的清湘老人題記也極相符合。

康熙皇帝南巡到達南京的時候，一度拜謁孝陵，那不完全是要化解滿、漢間的種族仇恨？即使以常理而論，人家既然拜了石濤上人的祖墳，他回拜康熙皇帝二次不但值得諒解，而且也是禮尚往來之意。這是有人一方面並不否定石濤二次以高僧的身分，在南京及揚州平山道上，謁見康熙的可能性，並且進一步地猜測石濤當時的處境，分析他的心理。亦有人認為，康熙是一位熱愛漢族文化的君主，不但禮遇學者，本身更有極高的學術修養。恢復國土既然無望，上人就極可能退而求其次的把希望寄託於文化的傳承上；於此更可想見石濤用心良苦。

我國自古以來，對畫家的要求是人品與畫品並重，有時人品更重於畫品。見駕時的真偽，不但引起對石濤人格的爭議，同時對他與八大山人間畫品的高下，也一直不休的爭議著，難下定論。

有人認為石濤謁見康熙皇帝，不避二臣之嫌，大節已虧，所以他的畫品也遠不如八大山人高超。

而日本人松島宗衛則認為：

「八大山人也是朱明的一族，他的畫巧妙超逸，卓越成家。他在明亡之後，削髮為僧，以飲酒詩畫為樂，入於半仙半俗之境，對於國事，沒有任何實際活動。因此八大山人是隱逸之士，是逸

筆的畫家，是跌宕風流的人物。石濤則除此以外，更有報國回天的壯志。因此石濤畫中的氣概是不能在八大山人畫中找到的。」此外他並列舉了石濤發動反清義軍的事實。

石濤見駕真偽的辨別，是歷史家的使命，不便妄下論斷。即使見駕一事屬實，在不能徹底了解他當時處境與他個人的動機之前，以此對他人格的高下遽下定論，似乎是有失公平的事。如果更進一步，拋開美學立場，以此來斷定他畫品的高下，則藝術批評就更覺缺乏客觀的標準了，反不若無名的畫家，讓人只能面對他的作品，就畫論畫，客觀公正。

一幅潔白的畫紙，兩團淡淡的水墨，然後八大山人提筆就著那兩團墨點略微的勾畫上幾筆嘴爪，畫面便立刻生動起來，呈現出二隻天真的雛鳥，張著嫩嘴，嗷嗷待哺，一副爛漫的神態。

一幅名貴的絹，一群熱切期待著的眼神，八大山人彷彿未加思索的提筆畫了一個口字，口大如碗，好端端的一幅絹素；有人哄笑，求畫者的眼神，正如那碗大的口字，呆呆頓頓嚇楞在那裏。接著八大山人更加狂放的用兩隻手掬起濃黑的墨汁，在絹上橫塗豎抹；求畫的人忍不住滿臉怒意。然而在八大山人繼續慢慢條斯理的點畫一番之後，遠遠看來，生氣勃勃，卻是一隻振翅欲飛的巨鳥。他就是一副玩世不恭的脾氣。對人隨和，他的畫雖然不可以用黃金或權勢來買，但當他那顧長的身影，拖著一襲飄擺的長袍，在南昌街道上，徜徉而過的時候，他嘻笑著，他可以和貧士共飲，與屠沽、小販猜拳。他的酒量不大，飲不了幾杯，便已經步入了醉鄉。酒意濃，畫意更濃，只要見到筆墨，提起來便一幅接著一幅地畫了下去。在人們眼中，八大山人是個瘋狂的天

才，但是他的畫卻是冷的，不像某些瘋狂天才們作品所表現的那樣熾烈那樣令人震慄。他的畫幅卻充滿了稚拙與原始的情趣，一片永恆的寧謐。可以感到，他不但不如表面上那樣狂熱，他更以超人的智慧和才華，把握生機與神態。他那富有變化的形體，不但引人進入妙趣橫生，沉思冥想的境界，更能使一筆一劃，一滴墨的深淺，一條線的斜度，一個點的起落，都緊緊密密的牽連著畫幅的全局。「一字未安，以錐刺其頭」，八大山人有著徐文長的狂怪與猖介，八大山人又嘗沒有徐文長的認眞與執著。

「踽踽涼涼，不屑不潔，拒人於千里之外，若將浼之者。」表面上看，石濤也許更慣於孤獨。

「……主人本是再來人，每於醉裏見天眞，客亦三千堂上客，英風颯颯多精神。拈禿筆，向君笑，忽起舞，發大叫，大叫一聲天宇寬，團團明月空中小。」暢飲，高歌，狂叫，是石濤的另一面，是他面對著好友，面對著幽人雅士們的一面。否則，他寧可自甘於孤獨。但是，他的畫中，卻隱含著傳教者的狂熱。地上天堂，人間仙境，對自然的留連與熱愛，他不是對景寫畫，兀坐獨吟，而是他身在詩畫當中，從畫中生出一種眞實逼人的氣氛。

八大山人與石濤上人的畫品，分別不在高下，而是他們那種不同的氣質與個性。謝堃在書畫所見錄中分辯：

「……同車異轍，山人筆墨以筆爲宗，和尙筆墨以墨爲法，谿徑不同，而胸襟各別。」就畫論畫，可能這是一種更爲客觀的說法。

過了二十五年道士生活的八大山人，在六十二歲那年，忽然把他所一手經營的青雲譜道館，

交給別人去主持，他不僅從世俗中隱退，更從宗教中隱退下來，以更多的時間從事創作。他開始了遠途遊歷，河南、湖北，他雖然經過幾度顛狂，但他的身體卻十分硬朗。直到康熙二十九年，

他才重回他的故鄉。

澹雪和尚的北蘭寺，永遠歡迎著他。每當他倦遊歸來，這裏就是他消遣及休憩的地方。

雨，似乎永無止盡的下著，作客南昌的蘇州文豪邵長蘅，感到焦急與失望。那樣一位懶散慣了的八大山人，如何能冒雨前往北蘭寺中踐約。他猶豫起來，他不知該不該先到廟裏去等待，一見這位舊日王孫，一見這位曠世的奇人，那怕空等一場也好。當他還在焦悶猶豫著的時候，澹雪和尚，卻叫人帶來一個使他興奮的消息，八大山人一大早就到了北蘭寺。這個雨中傳來的訊息，使邵長蘅又驚喜又惶愧，急忙跨上一乘竹輿，冒雨向寺中趕去。

八大山人，仍然是那個樣子，一襲舊長袍，一副和藹可親的臉。兩人相見之下，握手大笑。

滄海桑田，這個世界變動得多快，留給人的感慨又多深。天黑了，雨越來越大，風也越來越狂野，彷彿整個大地都在搖動，檀香裊裊，杯茶在手，兩人剪燭長談。這樣的天，總是會特別引人感觸的，如是往日，面對著幾位相知老友，八大山人怕不早已和他們抱著頭，擁成一團的痛哭狂號起來。這次相會，使這位蘇州文豪，留下了極為深刻的印象。遺憾的是，澹雪和尚所說的，裝在八大山人行囊中，從不給人看的詩稿，卻依然無緣一見。那是八大山人的靈魂，也許世人永遠無緣一見的吧，那是屬於他一個人的，一個神秘而幽邃的世界。雖然如此，邵長蘅終究無負於此行，他所撰寫的《八大山人傳記》，把他親見目睹的八大山人，化成文字，一代一代的傳遞下

來。

石濤在揚州的畫室有兩處，一處是數間平房之外，尚有著一座可以供他清修與吟詩作畫的小樓——耕心草堂。而另一處則是構築在從揚州西北，通往淮安的邗江沿岸的大滌草堂。「平坡之上，老屋數椽，古木樗數株」，這就是石濤筆下所形容的大滌草堂。草堂四周除了種植海棠、蘭、竹之外，自然會有他精心堆疊起來的石山。八大山人與石濤這一代的二位高人，雖然同宗，且互相欽慕，但直到兩個人都成了白髮老翁的時候，似乎仍然緣慳一面。趁好友李松庵前往南昌之便，石濤寫信給八大山人了，求畫大滌草堂圖一幅。事情只有一椿，但時到如今，這信遺留在世上的卻已經有了三種不同的面目。

「屢接先生手教，皆未奉答。總因病苦，拙於酬應，不獨先生一人；前四方皆知濟此等病，是笑話人。聞先生七十，而登山如飛，眞神仙中人。濟生六十四、五，諸事不堪……」——這是日本人永原織治所收藏的一封。

「聞先生七十四五登山如飛，眞神仙中人也。濟將六十，諸事不堪……」這是日本人橋本關雪在上海清道人家裏所見到過的一封。

「聞先生花甲七十四、五，登山如飛，眞神仙中人。濟將六十，諸事不堪……」這是張大千大風堂所收藏過的一封。

一件事寫了三封信？三封信中二假一眞？或是三封皆假？三封信，同一件事，不同的年齡差

距，這似乎又將成為永無止休的爭論。

「……勿書寫大滌草堂，莫寫和尚，濟有髮有冠之人，向上一齊滌……」

「……勿書和尚，濟有冠有髮之人也……」

「款求書大滌子大滌草堂。莫書和尚，濟有冠有髮之人，向上一齊滌……」莫書和尚，三封信的末尾，同樣股股囑託著。苦瓜和尚，是他書畫中常用的名號，丁元公為他所畫的肖像中，更是「僧服無髮，道貌岸然」，如今卻要向上一齊滌，道貌岸然的和尚一變而為有冠有髮的非和尚。一向是帶髮修行？或者亦如八大山人一般，先僧後道？為什麼要易僧為道？於是人們也就更進一步的困惑起來。

黃山、廬山、敬亭山，南京四郊的名山，康熙二十九年以前，石濤的遊蹤多在長江南北，多在南京、杭州、宣城、揚州一帶。六十歲以後，他的步履，卻踏進了北方的名城。

「忽驚夜半玉龍退，曉來銀甲散長安。銅柯結地成礎碗，金城比屋注波瀾。山川草木盡玲瓏……」長安，指的可能是北京……這是他所度過的第一個北國冬天。

「……既有寒木，又發春花，新尚書亦應笑而首可。」相識於南京，居住在北京的滿族名士博爾都，也許就是石濤北來的邀約者，石濤人未到北京，卻先將一幅心愛的墨竹寄去北京。博爾都，博問亭，號叫東皋漁父。有人猜測，石濤的二次見駕，就出於他的引薦。除了崇高的政治地位之外，他也是位畫家，更是位藝術品收藏家，他所寶藏著的宋明真蹟，更使石濤一飽眼福。

在北方三年多的停留，這位生長在南方的王孫，倦遊思返了，他寄給他的好友梅瞿山：「半

世遊雲客，思君歷九秋。黃塵空促步，白髮漸臨頭，倦矣懷商老，歸兮襲子由，薛蘿春盡月，飄葉下揚州。」

頭髮白了，遊歷倦了，他需要安定，思念著他長久居住過的揚州，思念久別的好友。六十四歲那年秋天，沿著運河，客船走走停停。他吟詠著，描繪著，景物從御河官柳，到放眼看去，滿是白楊老樹，荒碑古塚的故城河。沿河水色，從浪花崩散，狂奔怒嘷的臨清閘口，到「漁艇千家岸，蘆花一色沙」蕩漾無邊的八閘湖面；回到揚州，已經秋盡冬初了。此後除了短時間應邀去過安徽，就定居在揚州了。

他真的安定下來了，他的生命已經進入最後的十年，但是他創作的狂熱，卻走上了一生的最高潮。

「此道見地透脫，只須放筆直掃，千巖萬壑，縱目一覽，望之若驚電奔雲，屯屯自起。荊關耶，董巨耶……」在藝術上，他那睥睨千古，不可一世的豪語，一方面足以為只知臨摹，缺乏創意的畫壇來一個當頭棒喝；但另一方面，卻更足以給膚淺、虛偽與躁進的藝術工作者作為自欺欺人的藉口。於是，我們視線就極需轉向石濤上人在繪畫方面所下的深厚功力與綿密精細的一面。

博爾都隨從康熙帝南巡途中，搜求到一幅仇英所畫的百美爭艷圖。重重的殿宇，千姿百態的盛裝仕女，是一幅極盡工細的巨幅。石濤上人，以六十八歲的高齡，接受了好友的託付，從春天到秋天，花了八、九個月的時間仿作了一幅。博爾都得到這幅功力深厚的仿作之後，與仇英的原作同樣地珍視，遍求朝士們題詠與評賞。由於北京缺乏良工裝裱，四年之後，這幅畫重又回到

153 · 落魄兩王孫八大與石濤

揚州，求石濤代為裝潢，也求上人再為題跋。跋中，他不但生動地描寫出畫的內容，繪製的淵源與過程，更表現出他嚴謹與謙沖的態度。「……余於山水樹石花卉神像蟲魚無不摹寫，至於人物，不敢輒作也。數年來得（疑缺見字）越東皋博氏收藏人物甚富，皆係周昉趙吳興仇實父所寫，余得領略其神采風度，則儼然如生也。今將軍亦以宮篋索摹，不敢方命，依樣寫成，郵寄京師，復為當代公卿題詠，余何敢當也……」石濤上人這一段現身說法，也許比前面的一段豪語，更值得深思體會吧。

期待了十多年，八大山人的大滌草堂圖終於寄到了。

同樣的王孫，同樣的命運，八大山人雖然出家，終究還有一個長居久安的道館，生活終究不離他所生長的南昌。而石濤卻飄零一生，清湘風物，童年景象，只有在夢中尋覓。八大山人的癡、癲、佯狂、作啞、縱飲、嘻笑、玩世，飛舞的筆墨及蓋世的才華，他長年的思念，恨不能飛到南昌，讓兩個人相抱痛哭一場。「大滌草堂圖為極老宗翁寫，求正。八大山人。」欣賞這幅巨畫，彷彿炎夏的飛霜一般，石濤上人歡喜極了，一切的煩惱，一掃而空。

落葉歸根的觀念，總給人一絲恬靜而又帶點淒清意味的美感。晚年的八大山人，是很少離開江西了。傳說康熙三十八年四月的浴佛節，他以七十四歲的高齡，往訪石濤上人的大滌草堂；傳說他們曾合作過幾幅山水和竹雀，但有人認為也許是好事者的渲染吧，也許有人分別在兩地請託二位老人合作的吧。。總之，這件事給人留下的痕跡很淡，淡得不得不作幾分保留的看法。

野草塵土，簡陋蕭條，八大山人以粗糙的木料和茅草，搭蓋成窳歌草堂作為棲身的地方。

一天，他忽然在門上大書一個啞字，於是他又重歸於啞了。不言不語，只是越發愛笑了，啞啞的笑，止不住的笑。有人請他飲酒的時候，搓著手，縮著頸，笑著，一如習習的晚風，平靜的溪流，飄浮著的暮靄。在他八十歲那年的十月十五日，他生日的前幾天，那最後飄浮著的暮靄，也化散得無影無形了。他的屍骨，傳說是埋葬於廣度東南的莫家山。

三百年了，三百年來的八大山人，仍然是一個不可解的謎。「掘開以後，裏面空無所有。穴道甚小，不足一個人的長度，可能是衣冠塚。」發掘者並沒有侵擾到他，他們所掘到的是一個「無」，八大山人畢竟是安息

青雲道譜中的八大山人墓

了。

康熙四十六年，在他的一生當中，石濤彷彿跨進了最大的豐收季。大滌草堂北牕下的海棠，再度妖妖艷艷的開了。

「海棠枝上問春歸，豈料春風雪滿枝。應爲紅妝太妖艷，故施微粉著胭脂。」三月的花，遲飄的雪。生命的深秋，涵蘊出藝術生命的早春。

「繞郭波光新漲後，隔溪山色晚晴初。日暮蕭蕭風色寒，荒齋獨自倚闌干。」七月的蟲聲，響在耕心草堂的四周，像一首永無休止的歌。當蕭蕭白髮，一旦蔓上了將軍頭上的時候，歷經沙場的戰馬，也將衰歇下來了。石濤上人仍舊勤奮地揮動著他的彩筆，仍舊不停地創作。但樹欲靜而風不止，手腕不再靈活，手腕病了。蕭蕭的白髮，在他頭上蔓延著，手腕也就像一匹久戰的寶馬一般衰歇下來。

秋墳纍纍，平林土邱，他爲什麼要畫那樣的一幅畫？荒涼寂靜，他要更深更深的隱退起來了吧。

參考書目

- 爛火錄
- 清朝畫徵錄
- 南明野史
- 清史列傳
- 畫眼　／董其昌著
- 八大山人年譜　／周士心編
- 石濤上人年譜　／傅抱石著

- 石濤上人　／葛建時譯述
- 石濤上人之研究　／徐復觀著
- 八大山人的畫格及人格　／周士心著
- 八大山人的僧友澹公　／李葉霜撰
- 釋傳綮（就是八大山人）　／李葉霜撰
- 石濤畫集多種

沒骨花卉畫家惲壽平

慟哭六軍俱縞素，

衝冠一怒爲紅顏。

山海關總兵吳三桂，爲了營救他那能歌善舞的美姬陳圓圓，已經引清兵入關了。二十萬清兵，配合了吳三桂的兵力，勢如破竹。順治元年五月初二日（一六四四年六月六日，見黃大受著《中國近代史》）清兵佔領了北京。崇禎皇帝，早在李自成進北京的時候自縊死了。

清兵稍作一番整頓之後，便開始南下。這個生長於東北方的部族，不僅宣告他已君臨了中國，他更要實際上統一中國，所以當時人心的慌亂，是可想而知了。

那時，這位偉大的花卉畫家惲壽平，才十二、三歲，他像漢民族的命運一樣，開始在崎嶇的山嶺中奔逃。

在前面的是他的父親，縷縷不絕的是國破家亡的人群。南京的福王，福州的唐王⋯⋯誰能相信偌大的明朝就這樣崩坍了下去！

知其不可為而為之！這是儒家的本色。

憚日初——憚遜庵先生，就憑這書生的本色，想帶兒子從崎嶇的路上，追隨艱苦掙扎中的明室，希望重整河山。他有經國濟世的方略，對軍事有相當的認識，中過鄉試的副榜貢生。他參加了復社，極力想恢復我國的古代學術。他向皇帝上過「備邊五策」，想穩住搖搖欲墜的政權，但是未被探納，也許根本就沒到過皇帝的手裏。他憂憤，而且很失望，於是到浙江天臺山中隱居去了。

清兵南下的時候，他避難到福建的建寧，當了和尚，法名叫明曇。

這位明曇和尚，跟當時許多明代的遺民一樣，並不因為出了家而不問世事，相反地，卻以出家為掩護，從事反清復明的工作。在廣東肇慶，一些忠於明室的大臣們，擁戴桂王的兒子永明王稱帝，號召東南一帶將領和志士，繼續與清朝作大規模，有組織的抵抗。憚遜庵先生，也參與了軍事行動。

順治五年，戰火延燒到建寧，遜庵父子，隨建寧的失陷而散失。

憚壽平已經是十六歲的少年了，長得眉清目秀，家學淵源，有詩人的氣質。那首〈詠蓮詩〉，只不過是他八歲時作品，連他的塾師也不由得驚異和讚歎。古文經典，他不僅能琅琅上口地背誦，更能理解它們的含義。所以雖只十六歲的年紀，在學識上已經有了相當的基礎。亂兵中他被捕了，在獄中，壽平時而塗塗畫畫以解煩悶。偶然間被人發現，傳到閩浙總督陳錦妻子耳裡，遭人命他試畫首飾圖樣，新穎別致，夫人大為喜悅。及至見到這個文質彬彬的少年，能詩能畫，聰

· 沒骨花卉畫家惲壽平

明可愛，遂收爲養子；使他由囚徒變成了錦衣貂裘的總督公子。

其後，鄭成功義軍攻打漳州，陳錦前往指揮清軍時，被家丁刺殺身亡。陳夫人在哀凄中準備

扶櫬北返，並有意讓惲壽平接受蔭授的官職。

北上前的一場西湖靈隱寺的大法會，極盡莊嚴隆重，廟裏的和尚，對這位帥主家的貴婦十分

殷勤。見到惲壽平的時候，和尚們表現出無比的訝異。他們認爲這個少年慧根很深，跟佛大有緣

分；只可惜福分太薄，壽命短促。若想保全他，除非讓他出家，剃度爲僧。

福薄壽促，捨不得也得捨。爲了保住惲壽平的性命，陳夫人只好忍痛把他送進佛門了，她含

著淚，眼看著和尚爲他剃度，然後哭哭啼啼地離開靈隱寺。這個新落了髮的小和尚，當時心中究

竟有什麼感觸，似乎難爲局外人所知了。但是接著進場的卻是他的父親遯庵先生。這才是這齣戲

的真正導演。在那樣的情境中，那麼戲劇性的相會，是真？是幻？惲壽平可著實迷惑了。

遯庵先生，雖然參加了反清的軍事活動，但有出家人身分的掩護，使他能夠倖免於難。只是

愛子的散失，生死不明，卻讓這位四十八歲的愛國志士，不能不憂心忡忡。他不是一個腐儒，他

更敏於行動。他不僅偵查出惲壽平的下落，更偵知了靈隱寺的進香之舉；也許連進香的計畫都是

他暗中導演的吧。他的智慧加上和尚們的演技，終於如願地把兒子營救出來。

把惲壽平帶回家之後，脫去僧帽，還他俗身，換上寬袍大袖的漢家衣冠，復國無望只有善保

自己的堅貞志節了。他親自教惲壽平讀書，無論學術上的成就和澹靜高逸的氣質，這位大藝術家

無處不受到父親的栽培和影響。惲壽平對他父親也孝順極了，他靠賣畫奉養父親，用微薄的賣畫

收入來招待遜庵先生那些聲氣相投的好友。數十年來，在父親面前毫無厭倦或怠惰神色。

康熙十七年，這位主張知行並重，君子慎獨，學問淵博的慈父嚴師，愛國志士，這位影響東南一帶思想學術的老人，以七十八歲高齡與世長辭。

惲壽平，祖籍江蘇武進縣，也就是晉、隋、宋三朝所設的毘陵郡。名格，字壽平，南田是他寫字和繪畫方面所用的筆名。又字正叔，此後他也像許多歷代藝術家、詩人那樣，隨著所旅居的地方而有了很多別號：雲溪外史、東園草衣、白雲外史等等，看到這些別號，也使人聯想到大藝術家們生命的旅程。

幾乎每一代畫壇都有正統的，和非正統的藝術思想與風格，同時並行。但是何者為主流，何者為支脈、什麼是正統，什麼是非正統，都需要在長遠的，歷史的觀點上逐漸澄淨下來。

滿清初期，只有明代遺民畫家們能夠特立獨行，在繪畫風格上，自出新意。到了中葉揚州八怪等接燃了他們的薪火。滿清的末葉，則有趙之謙、任伯年、吳昌碩、齊白石等金石派大家們繼承了這種創作的精神和這股朝氣。

而所謂正統的畫壇上，則繼續明代董其昌的宗派主義，步入了一種狹窄的，臨摹的途徑。惲壽平也屬於臨古派的，但是在這些臨古派畫家中，惲壽平的畫被視為不同時趨的「逸品」。

明代畫家們，雖然已興起了臨古的風氣，但摹倣的範圍還相當廣闊，所學的不止古人的一家一派，更能就各代風格、技巧，加以探討與比較。入清以後的復古風氣，則使藝術家們撇開藝術的本質，捨本逐末地把繪畫局限於臨摹活動的本身。

「文人之畫自王右丞始，其後董源、巨然、李成、范寬爲嫡子；李龍眠、王晉卿、米南宮及虎兒皆從董巨得來；直至元四大家黃子久、王叔明、倪元鎭、吳仲圭皆其正傳；吾朝文沈則又遠接衣缽。若馬夏及李唐、劉松年又是李將軍之派，非吾曹當學也。」這是董其昌一面倒的崇南貶北的主張。當他描劃了這一脈相傳的界線之後，也就順理成章地把自己安排進承先啓後，集大成的地位。所以到了清代，不但形成吳派獨尊的局面（以臨摹南宗作品的畫家多爲吳人，故稱吳派），進而把學習的要點，集中於近代人的身上。以元代的黃子久爲遠祖，以董其昌爲近宗。

黃子久山水的礬頭，黃子久山石的披麻皴，黃子久的淺絳色……唯一忽略的卻是黃子久的畫風來自自然的寫生。

惲壽平　牡丹圖

在清代對一位畫家最佳的讚美，則莫過於說是黃子久的陰魂，附著了畫家的筆、腕。於是人

人都是子久，人人都在畫虎刻鵠；而惲壽平似乎是十分少有的例外。

惲壽平，初期的作品仍以山水畫為主。而生長在這樣一個時代的惲壽平，自然也是以黃子久

為學習的標的。但飽讀詩書，見識廣闊，心胸開朗的他，並不孜孜於名利，也不像一般畫家們只

注意到黃子久的皮毛，他想揣摩出黃子久的精神，黃子久所以能成為黃子久的原因，他的氣質，

他的修養，他風格的源流……

他找出黃子久創意的所在：

「子久神情，於散落處作生活，其處意於不經意處作朕理，其用古也，全以己意而化之。」

怎樣才能以己意來化古意呢？他能夠控制技巧統攝全局，從變化中求統一，在統一中流露出

磅礴的氣勢：

「其皴點多而墨不實，設色重而筆不沒。」點綴曲折而神不碎，片紙尺幅而氣不局。游移變化，

隨管出沒，而力不傷。」這就是黃子久的精神，這種精神卻不是可以臨摹得來的，所以惲壽平認

為「……餘子碌碌，搖筆輒引癡翁（子久號）大諦，皆畫虎刻鵠之類……」要想領會黃子久作

品，只有從領會自然入手，對自然採取靜觀的態度。

「川瀨氤氳之氣，林風蒼翠之色，正須澄懷觀道，靜以求之，若徒索於毫末間者，離矣。」而

惲壽平對自然的體味，可以說細緻微妙。對於山的感覺，陶淵明是「采菊東籬下，悠然見南

山」，李白眼中的山是「相對兩不厭，只有敬亭山」，辛棄疾感覺中的山是嫵媚而多情的。但是山

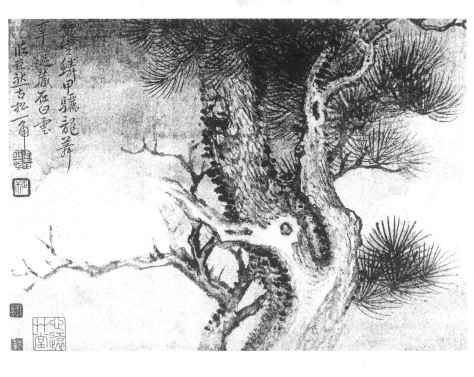

惲壽平　黑松圖

進入畫家惲壽平的感覺之中，情態也就更加細緻，感覺也就越發敏銳：

「春山如笑，夏山如怒，秋山如妝，冬山如睡。四山之意，山不能言，人能言之。秋令人悲，又能令人思。寫秋者必得可悲可思之意，而能為之，不然不若聽寒蟬與蟋蟀鳴也。」他這種看法，在西洋畫壇中，到了廿世紀初野獸派大師馬蒂斯才道出了把握自然的意與變的奧秘：

「比如要畫一幅秋天的風景畫，我並不費心去回想究竟是那些色彩適合於這個季節。我只有動於這個季節給予我的感覺，蒼莽之青空底冷清，就如同樹葉底色調一樣，都適於表現這個季節。不過，我的感覺本身也非一成不變的。秋天可以柔和溫暖得一如夏季的延續。也可由一片冷寂的天空，和予人寒意並宣告冬季來臨之檸檬黃的樹色，而顯得十分清涼。」

連自然界中，變化百態，最難捉摸的煙景，惲壽平也有十分精闢的看法：

「⋯⋯余謂霧與煙不同，畫煙與雲不同。靠微迷漫，煙之態也。疏密掩冥，煙之趣也。空洞沉蒙，煙之色也。或沉或浮，若聚若散，煙之意也。覆水如纜，橫山如練，煙之狀也⋯⋯。」

這是他對自然的觀察和體會，是一個山水畫家平日所不可缺的素養。在創作的時候則要經過深思，而不可潦草：

「十日一水，五日一石，造化之理，至靜至深。即此靜深豈潦草點畫可竟。」繪畫的意境，要深遠，他說：

「意貴乎遠，不靜不遠。境貴乎深，不曲不深也。一勺水亦有曲處，一片石亦有深處。絕俗故遠，天游故靜。⋯⋯」所以一幅畫的完美，不是以景物的繁簡，筆墨的多少而論，而是要組織得很適切，思考得很周致。馬蒂斯也有同樣的名言：

「總之，在我看來，從一開始，對於整個作品我必須有一個清晰的心象。⋯⋯如果畫裏存有條理，那末在畫家的心目中也存有相同的條理。並且畫家也一定意識到它們的必要性。」

惲壽平為了怕一般畫畫的人，沒有經過觀察、體會等創作的準備，而只著眼在意境的深遠，筆墨的繁簡，這些字面意義上下功夫，捨本逐末，以至於跟創作的目的背道而馳，特別提出這樣的警語：

「宋人謂能到古人不用心處，又曰寫意畫，兩語最微而又最能誤人。不知如何用意，不知如何用心，方到古人不用心處，不知如何用意，乃為寫意。」鄭板橋也說：「殊不知寫意二字，誤多少事！」這真是英雄所見，不謀而合；因此也就強調出藝術家素養的重要了。至於繪畫的使命，是在摹寫物象，

是在尋求組織的規則，或是以傳達主觀的感情爲主呢？他斷言，在傳達感情：

「筆墨本無情，不可使運筆墨者無情。作畫在攝情，不可使鑑畫者不生情。」

惲壽平對自然的體認，對唐宋元明諸大家作品有著深刻的研究，加以他生性澹泊，性格磊落，學養豐富，所以他在山水畫上的成就，不是僅在臨摹上用功夫的當代畫家可比。批評家認爲他的山水畫「深得元人冷澹幽雋之致」。但是，他覺得山水畫上的成就，早已爲古人發展到了顛峰，因之無論思想或表現的方式上，都難免受到古人規法的拘束，難以達到自由表現的境地。他給密友王石谷（翬）的信中說：

「格於山水，終難破一字關，曰窘：良由爲古人規矩法度所束縛耳。」

不知究竟是怕規矩法度束縛無法作更大的發展，或是眞的爲了友情的關係，他發現王石谷山水畫路和他的山水畫很接近，所以他情願放棄在山水畫上的發展。他對王石谷半開玩笑地說：

「是道讓兄獨步，格妄，恥爲天下第二手。」

從此，他走上花卉寫生的路，在園裏種了各種各樣的花草，親自灌漑。

很多人認爲他的山水畫比王石谷好多了，跟朋友謙虛雖然是美德，可是放棄山水畫也未免是我國美術史上一大損失。

葉蓉塘說：「然老石谷之畫，先生（指惲壽平）之題，率多溢美，較先生之天馬行空，瞠乎其後，蓋先生更不欲多上人也如此。」

王虛舟更具體地比較惲王二人成就高下的因素：「南田雖與石谷齊名，然石谷腹笥書卷，故

其筆墨間工夫有餘，而乏天然之韻。南田以絕世之姿，輔之以卷軸，故信手破墨，自有塵外遠致，無所用意而工益奇，正恐石谷絕脛稱力，未能攀仰也。」

雖然這樣，我覺得他毅然地放棄山水畫，而重新開拓花卉寫生的途徑，對他個人是一種明智的選擇，就美術史的演進與發展來說，也是很自然的事。一種繪畫的題材，一旦發展到了高峰，理論也多了，增加了心理上的拘束，就會漸漸地陳陳相因，使作品缺乏活力和創意，因此必須轉換題材，才容易產生新的觀念，和活鮮鮮的感受。在西洋美術發展中也是一樣，人物畫發展到相當階段，乃盛行風景畫，想像的

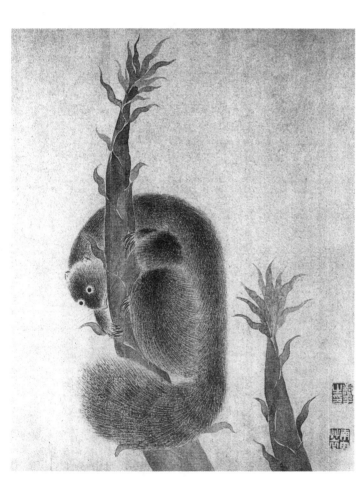

惲壽平　新筍松鼠圖

題材表現多了，乃興起寫實主義，外在的題材表現得多了，再從超現實上尋求奇幻的潛意識的世界。

「對客倦譚，退而扶枕稍覺，隨紙遺懷（註：不知是否遺懷之誤），蝴蝶紛紛，尚在毫末。」

灌園、寫花，倦譚稍覺，使人立刻可以描繪出陶淵明那種田園的天趣。也可以使人感到惲壽平的性情和陶淵明的「我醉欲眠卿可去」同樣的誠摯而率真。

他畫花卉，頗受宋代花鳥畫家徐崇嗣沒骨花卉的影響，也就是不先用線條勾勒，而直接用顏色來繪畫。無論山水畫或花鳥畫，他總想以宋元的澹雅，來補救當時流行的庸俗華麗的畫風。

「近日寫生家，多宗余沒骨花圖，一變染穠麗俗，習時足以悅目爽心，然傳模既久，相為濫觸，余故亟稱宋人澹雅一種，欲使脂粉華靡之態，復還本色。」他的詩，也自然明朗，看來平淡，但是境界深遠，給人一種非常恬靜的感覺。

簡潔精緻，色彩明麗，神態自然，正是惲壽平花卉作品的特色。

惲壽平、王石谷這一代兩大藝術家的友誼，很使人感動。王石谷的畫，大部分都有南田的題跋，友愛深，互相對作品的了解也格外透徹。題跋中，他把王石谷筆墨的源流、造意和表現出來的神韻，論述得非常精到，文字優美，書法也飄逸，能使王石谷的畫相形益彰。

他的〈題石谷仿叔明小幀〉，不但流露出他們的親密了解與欣賞，更可以見出惲壽平的率真與可愛：

「偶過徐氏水亭，見此幀，乃為金沙潘子所得，既怪且妒甚，不對賞音，牙徽不發，豈西盧南

田之矜賞，尚不及潘子哉，米顛據舫而呼，淘足可人韻事，眞足效也。但未知王山人他日見西盧南田，何以解嘲。」

傳說有一次，米芾和幾位好友坐在船上。一面賞山玩水，一面欣賞書畫名品。米芾對名帖名畫，向來有著強烈的收藏癖好。當他看中了一件不世的藝術名寶的時候，偏偏那位原主既不肯賣，也不肯同他交換。米芾急憤之下，站在舫邊大呼這麼好的東西換不到手，不如投水而死。朋友唯恐鬧出人命，只好答應了他。

惲壽平所指的值得效法的可人韻事，大概就是這件韻事了，可見他對好友作品的激賞。

清初大畫家王時敏，也就是王石谷的老師，對惲壽平的作品與為人，傾慕極了，他有生之年最大的願望就是一見這位後起之秀，這位亂世中的君子。他一次再一次的託人去請他。惲壽平永遠像一片浮萍似的東遊西蕩，行蹤所到，總有那麼多人仰慕他，歡迎他，請他開館教授學生。等他和好友王石谷趕到婁東的時候，這位畫壇前輩已經進入彌留狀態，已經病得奄奄一息了。

他看到他一手培植起來的愛徒，然後，出現在床前的又是他傾慕半生的畫壇新秀，老人高興極了，他生命中閃爍著最後的火花，緊緊地握著惲壽平的手，像是在證實這是眞的，像是在傾訴著一切所要傾訴的，就在這緊緊的一握之間，八十九歲的畫壇領袖，就瞑目長逝了。惲壽平在這一握之間，接受了老人的託付，從此他在婁東住了許久許久，在那裏開館授業。

一旦遇到知音，他可以不停筆地一連畫上好幾個月。面對庸俗之徒，無論出幾百兩金子，在他眼中仍不過糞土一般，休想得到他落拓而高雅的惲壽平，似乎既不善於理財，也不屑於理財。

所畫的一枝片葉。這正是他所服膺的：「不對賞音，牙徽不發。」

又一次出遊歸來。行囊鼓鼓的，裝載著跋涉的風塵和知友們的貽贈。

僕人知道他的脾氣，爭先恐後的圍攏過來，各取各的帳簿：

「田賦、公役費、食用、家用、修理房子……」他們故意地絮聒不休。

他把帳冊攤開來。攢緊了眉頭，數目字在他眼前跳動。僕人們繼續絮聒著。

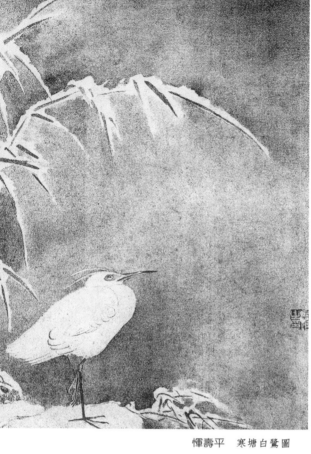

惲壽平　寒塘白鷺圖

他看不上幾行，立刻把桌

子一推說：

「吾不耐此俗事，任汝取所欲去。」行囊打開了，幾年的跋涉，幾年間的心血積蓄，被僕人們一陣子分光了。

君子固窮，他並不愁，並無戚戚之容，依然賞花吟詩，紛紛的蝴蝶，在花間飛舞，在毫端展翅。

假藉他的名望，假造他作品的人，不知有多少成了富

翁。但是在他逝世的時候，卻連喪葬的費用也沒有留下，好在有石谷來料理。

「墨花飛處起雲煙，逸興縱橫玳瑁筵，自有雄談傾四座，諸侯席上說南田。」這就是惲壽平的詩，這就是他詩中的石谷。

崇禎六年（一六三三）——康熙二十九年（一六九○年）惲壽平享年五十又八。

參考書目

- 清朝畫徵錄 ／張庚撰
- 南田畫跋 ／惲壽平撰
- 畫跋 ／惲壽平撰

- 南田先生家傳
- 中國近代史 ／黃大受編著

揚州八怪中的鄭板橋

康熙秀才，雍正舉人，乾隆進士。

從這三個頭銜上，可以看出那拖著一條細辮子，頦下蓄著一縷乾鬍子的瘦老頭——鄭板橋先生所處的時代背景了。

這時，來自關外的滿清政府，已經擁有了整個的中國版圖，並在中原奠定了政治基礎。

從鄭板橋的詩詞中，可以看出，這位以「七品官耳」自我揶揄的縣太爺，是深具民族意識的讀書人。在滿清政府對具有反清復明思想及倡導民族主義的士大夫，懷柔、高壓手段兼施的環境下，板橋的民族思想，是盡量隱藏著的；或僅用一種比較含蓄的方式表現出來。比如他所寫的長詩，前、後種菜歌，以及在他詞集中特別收藏以便流傳的〈陸種園弔史閣部墓〉等，對前代忠貞烈士，表彰，讚歎備至，這便是他藉以暗喻自己志節的方式。滿清入關之後，大加搜捕明朝宗室和不屈的朝臣。而〈板橋詠史詩〉則有「天位由來自有眞，不須剗削舊松筠。漢家子弟幽囚在，王莽猶非極惡人」的句子，王莽篡漢，尚能容納漢室子弟，不加殺戮，則誰屬「極惡」之人，也就襯托出來了。

南宋遺民鄭所南，在元兵南下時伏闕上書，沒有被採納。宋亡之後，則時時向南面痛哭，不忘故國。畫蘭花時，不畫泥土，表示國土淪亡的憤慨。鄭板橋對其爲人，崇拜得不得了，自刻「所南翁後」圖章一顆，以示崇敬，凡此，皆可見出他隱藏著的，強烈的民族思想。

此外他覺得，一個讀書人應「以天地萬物爲心」，以「字養生民」爲抱負，至於詩文書畫，吟風弄月則屬次要；所以只要他不讓他奴顏婢膝，爲米折腰的話，他是很願意作些對人民有益處的事。否則的話，他就實現「他自做他家事，我自做我家事，世道盛則一德遵王，風俗偷則不同爲惡」、「個人自掃門前雪，不管他人瓦上霜」的潔身自好的主張。所以他當縣太爺他就盡一己之力，弄好縣政，造福一方人民。到了七品官也當得不自在的時候，就「烏紗擲去不爲官」了，寧願到揚州去賣字賣畫，跟那些怪朋友大作其無傷大雅的怪事。

在他有生之年的三朝大皇帝，除雍正外，康熙和乾隆都對繪畫藝術提倡不遺餘力。皇帝本身也是書、畫家，宮中收藏古代和當代的字、畫不計其數。每朝都有很多供奉內庭的畫家，可見當時藝術氣氛之濃厚。但由於風氣所及，清初大多數畫家，都過於注重臨摹，門派之見很深，表現的範圍非常狹窄。唯有那些隱逸在山林中的遺民畫家顯得有個性，有創意，能夠從自然界不斷地吸收靈感。在構圖上，造形上，都能有新的表現，絕不因襲。他們本來志在復國，但大勢已去，復明無望，於是或爲僧，或爲道，那種英雄末路的悲壯之氣，也是創作的原動力。鄭板橋的畫一方面繼承了明朝文人畫家徐文長、陳淳的寫意派，著意於文學的趣味，一方面接受遺民畫家石濤、八大的影響，發揮獨創的精神，也就是鄭板橋所強調的「鄭爲東道主」，「處處都以主人翁

自居，自己踏出一條路來。」的主張。

鄭板橋名燮，字克柔，號板橋。康熙三十二年（一六九三年）生於江蘇興化。父親鄭之本，是一位很有學問的廩生，在家裏收了幾個學生，家境相當清苦。板橋三歲，母親死了，只留下他一個獨生子，「登床索乳抱母臥，不知母歿還相呼」。

當時的淒涼景況，從他三十歲時所作的〈七歌〉中，描繪得清楚而沉痛。接著，把這個穿開襠褲，滿臉鼻涕的小孤兒，交給乳娘費氏來養育。費氏是他祖母的侍婢，這個人可能就是板橋一生待人處世的楷模，她對他的慈愛與照顧，遠超過對待自己的兒子。那時板橋家貧，年頭饑荒，生活異常困苦。這個心地善良的女人，在板橋家工作，卻要自己另外解決生活問題。每天早晨把一個瘦弱伶仃的板橋背到市上，先用一個大錢買燒餅，塞進他的小髒手裏，然後再去做事。中間雖然爲生活所迫一度離開他家，但過不多年又回來了，連兒子當了八品官，請她享福她都不去，一心照顧這祖孫二人。這份情義給他的印象比什麼都深，所以他說：「食祿千萬鍾，不如餅在手。」

這是眞正的我國立國精神，比什麼都可貴、感人，這種無形教育，遠勝過一切有形教育，養成他博愛、寬厚和強烈的人道主義的個性。

少年時代的鄭板橋，窮固然窮，但礙不著他風流。由初戀的王一姐，到當了秀才後心嚮往之的小珠娘，都是他回味無窮的金色夢，他最難忘懷，且使他頗爲迷亂的，大概是同他一塊學詩的表妹：

「中表姻親，詩文情愫，十年幼小嬌相護……」除了詩文情愫的大表妹令他銷魂之外，小表妹

也是常常逗著玩的對象，在碁盤上故露破綻，看她嬌憨得意的樣子。這個時代的鄭板橋，雖然左右逢源，創下了不少供他咀嚼回味的情史，但全無下文，這可能是家境不好的關係吧。終於二十三歲那年，依照老方法明媒正娶地和郭小姐結婚了。

從十九歲起，板橋離家到揚州去賣畫，在一般人眼中，賣畫要憑名氣，人們只盲目的崇拜偶像，所以初到揚州闖天下的鄭板橋，靠賣畫維生並非容易事。及至二十年後，他考中舉人重返揚州的時候，身價就大不相同了，人人爭購他的書畫。目睹如此世情，他刻了一方頗有諷刺意味的「二十年前舊板橋」的圖章押在畫上，以誌感慨。再說這位年輕的落魄秀才，漸漸地他開始涉足歌妓、酒樓一類的地方，不像少年時代僅僅空自照東流地「隔牆聽喚小珠娘」了。

就他〈七歌〉中的〈五歌〉看來，板橋之留連於妓家、酒館，似乎並非完全由於風流成性，或去尋找創作的靈感，實在他很有抑鬱不得志，借酒澆愁或自暴自棄的成分。直到三十歲那年，父親窮死了，其後兒子也餓死了，才真正感到生活逼人，災情慘重，喝酒玩女人未必解決得了問題。想起父親的死，妻女的困累，心中大感不安，此後時或教書，時或賣畫，行為就比較約束了。四十歲，高中舉人，而此後四年間，他接交了不少朋友：有名門公子，也有道高德重的大和尚。一位朋友程子駿送他一筆千金壽禮，從此一洗窮愁，他可以專心讀書了。有了這麼多朋友交遊，鼓勵，他眼界廣闊了，觀念也改變了不少。

看來板橋先生是很想過一過官癮了，「十年不肯由科甲，老去無聊掛姓名……」乾隆元年，

四十四歲中了進士；但是，他授官的路途，依然遙遠而崎嶇，乾隆六年，再次入京，候補官缺，直到第二年春天才放爲山東范縣令，並兼理朝城小縣。杏花怒放的季節，他穿起官服到山東范縣上任，坐衙門，拍驚堂木，做起初嘗官滋味的縣大老爺了。

儒家的中心思想，講究忠恕之道，推己及人。治世則從修身齊家最根本處作起。板橋並不如一般村夫子那麼酸，那麼道學。風流倜儻中卻不失正道，這是他格外可愛可敬之處。

他當了知縣，拿到俸銀後，首先要作的就是敦睦家族。吩咐他弟墨把他的俸銀帶回家鄉去，挨家比戶地分散給族人、親戚和不得志的老同學，以敦夙好。他告退還鄉之後，更經常隨身攜帶銀錢果食，在路上分給朋友的子弟和鄰居的貧兒，用這種變相的救濟，使接受的人心裏好過，感覺親切而自然。

他在家書中，不厭其詳地囑咐，要善待佃戶，冷天有窮親戚進門要趕緊敬炒米茶、鹹薑以驅寒；孩子吃點心時別忘同樣分給僕人子女吃；照顧窮學生；別讓兒子用線綁蜻蜓或小鳥……。

他不僅對活人，對小動物這麼體貼愛護，對死人他也費盡心思來維護；板橋爲了要保存一塊人家待售的墳田中的一座無主孤墳，便特地叫他弟弟買了下來，做爲他自己日後的墓穴。並刻石告示子孫，這座孤墳不但要永久保留不得刨去，爾後清明上墳時，要連這座無主的孤墳也同樣設雞酒，化紙箔來祭奠。他的仁心恕道，可算實行得無微不至。

他就任山東范縣令時，已經是四十五歲的中年人了。范縣是個小縣，人民窮苦。板橋出身寒

門，知道農民的隱憂，所以時常穿起長衫草鞋，拖著一條細溜溜的辮子，下鄉巡察，刺探民間的疾苦。純樸的農民們，遇到這位平民主義的縣太爺，敬上白水一杯，談談雨水和莊稼收成，這種情景，是相當動人的；現在的人民公僕怕也沒有這麼和善。人民偶有爭端，大概縣太爺勸勸也就算了，大有無爲而治的氣象。有人批評他是：

「見身說法，民皆安堵息訟。嘗於公庭步月作詩寫畫，六戶如水更去無人。」板橋自己也覺得自己生活很安逸，有詩爲證：

客，翻惹燕鴉猜。

僻破牆仍缺，鄰雞喔喔來。庭花開扁豆，門子臥秋苔。畫鼓斜陽冷，虛廊落葉迴，掃階緣宴

縣政經他一番改革，加以連年豐收，人民安樂，使這位既得民心而又如此安逸的縣太爺，達到他一生幸福的高潮。爲了沒有兒子，數年前娶妾饒氏，「家釀亦已熟，呼僮傾盎盆。小婦便爲客，紅袖對金尊。」那份優游快樂，令人羨慕。

但過了這一陣，七品官癮也過得差不多了，很可能與某些同僚、上司又意見不合，使他頗有退意。他有一首〈比蛇〉詩，不知是不是這時作的：

粵中有蛇，好與人比較長短。勝則嚙人，不勝則自死；然必面令人見，不暗比也。山行見者，以傘具上沖，蛇不勝而死。

好向人間較短長，截崗要路出林塘，縱然身死猶還直，不是偷從背後量。

可見他所處的環境中，也頗有妨賢妒能，而又不敢當面一較長短的小人，只能背地裏破壞，簡直

毒蛇不如。板橋先生對此種人之深惡痛絕，躍然紙上。

他在范縣做了四年知縣，但未能即此退隱，乾隆十一年他被調往山東濰縣。這時他越發覺得

當官沒趣。每天昇堂、退堂、衙子、皂吏、大板、長棍；一片價的吆呼。而這位懶散慣了的縣太

爺也必須拉長臉，拍驚堂木，處理狀子呈文，像演愧儡戲一般。地方士紳，頂頭上司，一個比一

個難以應付。他充分體會到陶淵明不為五斗米向鄉里小兒折腰的那種悲憤心情。

但正當他進退兩難的時候，山東發生了大饑荒，鄰縣災民逃到濰縣，人公然吃人，所謂「十

日賣一兒，五日賣一婦；來日臍一身，茫茫即長路。」「人食十之三，畜食何可量！殺畜食其

肉，畜盡人亦亡。」那種人間地獄的悽慘境況，令人毛骨悚然。極端人道主義的鄭板橋，目睹現

狀，牢騷也顧不得發了，立刻採取緊急措施。除開公倉放糧和運用政府撥下的賑災錢糧之外，他

想出一種兩全其美的辦法：利用富戶和屯積商人的米糧救濟災民，同時利用接受救濟的饑民的勞

力來修築城池，建設地方。結果救活饑民無數。遇有富戶和災民打官司時，他也大大地同情貧民

不給士紳臉面。這一切人道措施，都給大戶士紳很大的刺激，於是聯合起來狠狠地密告他一狀。

此外為了賑災，也得罪了幾位上司和某些京中大員，對他提出控訴或糾彈，使他官位、身家性命

幾乎不保。朝中有人的地方豪門，指他救災時欺壓士紳。官方則指他未經奏准就開官倉，救饑民

違反朝廷規定；他所持的理由是若待朝廷令下，災民早已成了餓殍。有人甚至不顧他捐出自己退休俸救災和捐銀築城的事實，指他貪婪，使廉潔愛民的他有口難辯……這下子原可成全他退隱江南的夙願，「烏紗擲去不爲官」了。但紛擾不休的糾纏，直到乾隆十八年春，才得到朝廷的諒解，准他離職還鄉。

他以驢子駄載書畫筆硯和簡單的行李，離開治理七年多的濰縣，民眾焚香哭留。有些災後重生的災民，甚至畫像供奉。退隱之後往何處去呢？學老友李鱓，重返揚州賣畫。

揚州八怪，據美術史所載包括了李鱓、金冬心、羅聘、汪士愼、高鳳翰、黃愼、閔貞和本文的主人翁鄭板橋。所謂怪，不外乎畫得怪，文章怪，性情怪，行爲怪──其實也不過是坦率一點，坦率得不合乎看慣了虛情假意的常人胃口而已。先看教鄭板橋塡詞的老師陸種園先生也就夠怪了；這位陸老夫子，不但作得好詞，行書草書書俱佳。家窮好飲，遇到多年不見的知心好友，便牽著手同到酒館飲酒談天，喝完酒，摸摸口袋一分錢也沒有，於是把破衣服一脫，交給酒家嬢，搖頭而去。有時把筆硯押與酒家，等有人請他寫字時，就必須先出錢替他贖回筆硯，然後才能買得到他的字畫。這位老夫子，終於貧病交加，還沒來得及分享到鄭板橋的俸銀就已經餓死了。他那同樣窮途潦倒的高足，也只能在他的〈七歌〉中，痛哭一場了事。

八怪中，有流浪在揚州的業餘畫家，有的是當官當得煩了的退隱畫家。他們的畫，一概是逸筆草草，不求工整和形似。無論所畫的題材，所題的詩詞也多屬「寄情托物」，具有象徵意義，

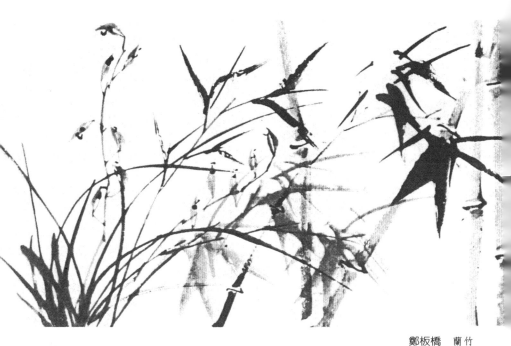

鄭板橋　蘭竹

並表現其高超的志節和人格修養。

　　鄭板橋的繪畫題材，據他自己說是五十餘年只畫蘭竹不畫他物，他是想以「專」取勝。他很推崇石濤畫竹那種奔放而不受拘束的佈局，乍看來似乎是凌亂而沒有固定的章法，實際組織得緊密而完整。板橋的竹不但佈局奇兀，並能使字與畫巧妙的融合成一個整體。他爲了要把握竹的那種自然飄灑的風姿，使竹影映射在潔白的窗紙上，聽那些小凍蠅在紙上叮縈亂撞。竹影疏密自然隨風搖曳，這就是他的老師，他的粉本。他說，胸中之竹，並非眼中之竹，手中之竹，又不是胸中之竹。這與法國野獸派大師馬蒂斯的繪畫理論，不謀而合。自然的刺激，在胸中湧起了美妙的意象，卻並非自然的細節，所以胸中之竹非眼中之竹；但當落筆在畫面上的時候，第一心手就難得完全一致，也無需乎完全一致；第二爲了求組織的完整，形式的鮮活，就必須在起初幾筆

落下之後，就已有之筆痕墨跡，見景生情，因勢利導，以達成形與形，色與色之間的比例、均衡及一切必然關係和氣勢的連貫；所以手中之竹又不可能是胸中之竹。在他題畫竹中，有這樣幾句話：「鄭板橋畫竹，胸無成竹，濃淡，疏密，短長，肥瘦隨手寫去，自爾成局，其神理具足也。」所以他最後所畫的結果，既不同於自然之竹，也不同於胸中之竹；而隨手寫去，也並非隨意塗抹，乃是心、手、眼之間不斷地、機智地，密切配合，通過創造，創造，再創造，直趨於完整而後已，否則又如何能神理具足呢？

馬蒂斯在他的藝術理論中談到：「構圖乃是畫家為了表現他的感情，依照他自己的主義，於一種帶有裝飾性的方式之中，安排其繁殊元素的藝術。」因此我們可以說板橋畫竹的特殊構圖，字和形的配合，一組形與另一組形間所產生的張力，是很具有裝飾意味的。

他認為寫字有行款，有濃淡，有疏密，而畫面上也同樣要具備這些條件，所以他是把書法那種筆與筆，字與字，行與行間的抽象組織關係，運用到繪畫組織之中。他的論點，又深合現代的設計原理。板橋題畫的字，像畫一樣有濃淡大小之分，已經著眼於三度空間的佈置，與一般題款的墨色濃淡一致，大小相同，僅顧及二度空間的排列方法不同。此外，他認為繪畫的組織與結構，又與文章的組織結構，有相通處。這一觀點與領悟，正是他廣博且融會貫通之處。同時我覺得書畫家、文學家與音樂家，在氣質、修養和仁人愛物的精神上，本來就是一致的。

板橋畫蘭，喜歡畫大叢大叢，花肥葉大，生長於幽谷巨石間的自然之蘭。他的蘭與他的人一樣，纏不得小腳，受不得拘束。他運用草書的筆法來畫蘭，加以佈置得當，所以能夠多而不亂，

稀疏而不單調。蔣心餘有詩批評他：「板橋作字如寫蘭，波磔奇古形翻翻。板橋寫蘭如作字，秀葉疏花見姿致。」由之可見他字畫同體之妙，他學東坡畫蘭，蘭花荊棘雜處，以示君子有容納小人的雅量。板橋的觀念是天生萬物，好壞善惡均屬天意，一定要除惡務盡豈不反而違背天道？只好敬鬼神而遠之吧，他有一首題竹詩值得玩味：

莫漫鋤荊棘，由他與竹高，西銘原曾說，萬物總同胞。

對於繪畫所採用的筆、墨、技法，他採取比較開放的態度。他聽說雲南僧人白丁畫蘭有一種特殊的技法，在畫微乾之際，用口噴水在畫面上，使筆墨痕跡渾化開來，有一種朦朧之美。板橋對他這種獨創的技法，大加讚賞，認為：「彼恐貽譏，故閉戶自為，不知吾正以此服其妙才妙想也。口之噀水，與筆之蘸水何異？亦何非水墨之妙乎？」由此可見他絕不墨守成規。而另一方面，他也表明，他並不盲目地抄襲別人的技巧：「當面石濤還不學，何能萬里學雲南？」他一向主張「十分學七要拋三」，各有靈苗各自探」，他要探求自己的個性。他學徐文長與高且園，因為性情相近：「文長且園才橫而筆豪，而變亦有倔強不馴之氣，所以不謀而合。」此外，板橋用在書畫上的印章極多，而且章上辭句風趣，皆有所指，更能代表出他為人的特色。除了前面所提到的：「七品官耳」、「二十年前舊板橋」、「所南翁後」、「康熙秀才、雍正舉人、乾隆進士」之外，如「十年縣令」、「心血為爐鎔鑄古今」、「畏人嫌我真」、「恨不得填滿了普天饑債」等，不可勝數。尤其「恨不得填滿了普天饑債」更具有杜甫的「安得廣廈千萬間，大庇天下寒士俱歡

顏」的胸襟和氣度。

揚州八怪中，板橋最欣賞敬重的，莫過於李鱓。李鱓號復堂，是他的同鄉，比他年長，家境相當好。為人慷慨，少年得志被舉為孝廉，曾經做過內廷供奉，隨皇帝到古北口巡邊，以書畫見長。但由於才氣高，氣度宏偉，為人所忌，後來被貶為山東的知縣，他自述經歷：「兩革功名一貶官，蕭蕭白髮鏡中寒」。索性過他自由放浪的生活：「蕭蕭匹馬離都市，錦衣江上尋歌妓，聲色荒淫二十年，丹青縱橫三千里……」大抵板橋二、三十歲，正是在揚州，捧歌女，逛青樓，泡酒家的時候，跟丟了官的李鱓氣味相投。以李鱓的性格，板橋的窮困，很可能還替他付過酒資，出過買粉錢也未可知。但也給了他很大的鼓勵，勸他考考功名。板橋一生每到失意、悲憤難平的時候，就想起他的李老大，把他視為典型。

有人批評揚州八怪的作品，第一、他們多為業餘畫家，沒有經過嚴格的專門訓練，繪畫題材範圍狹窄，且只能逸筆草草，不能如職業畫家那樣經營繁複的佈局。第二、作品缺乏傳統文人畫的沉穩與含蓄。我覺得這兩點批評，不算苛責，我們姑且不以能否經營繁複的佈局為要求的標準，他們的作品的確是新奇有餘，但不如石濤八大的含蓄，也不如受他們啓發影響的趙之謙、吳昌碩、齊白石那麼沉著，凝重。這個性和白描的基礎不能無關。然而他們總算是發揮了承先啓後作用。

談到板橋性情，他有不打自招的供詞：

「終日作字作畫，不得休息，便要罵人。三日不動筆，又想一幅紙來，以舒其沉悶之氣，此亦吾曹之賤相也……索我畫偏不畫，不索我畫偏要畫，極是不可解處。」（題靳秋田索畫）可見這位相公何等難伺候了吧？板橋罵人大大有名，尤其愛罵秀才，大抵因為秀才太酸、太做作，太愛佔小便宜，欺負人的關係，所以他看到秀才就不順眼。一般附庸風雅者流，最愛利用畫家愛戴「清高」這頂高帽子，於是用各種方法討畫家的便宜，要畫不給錢。板橋對付這種人有辦法，有韜略，有參考價值：看他那流傳一時的潤例：

「大幅六兩，中幅四兩；書條對聯一兩，扇子斗方五錢，凡送禮物食物，總不如白銀為妙，蓋公之所送未必弟之所好也。若送現銀，則心中喜樂書畫皆佳。禮物既屬糾纏，賒欠尤恐賴賬。年老神倦，不能陪諸君子作無益語言也。畫竹多於買竹錢，紙高六尺價三千，任渠話舊論交接，只當春風過耳邊。」

板橋軼事很多，妙不可言，茲抄兩則，以為其怪的佐證：

范縣的崇仁寺與大悲庵相對，有個和尚與尼姑大談戀愛，事為地保發覺移送到官，板橋見和尚尼姑年齡相當，兩情相悅，索性讓他們還俗結為夫妻，妙的是他這首詩：

一半葫蘆一半瓢，合來一處好成桃。徒令人定風歸寂，此後敲門月影遙。鳥性悅時空即色，蓮花落處靜偏嬌。是誰勾卻風流案，記取當年鄭板橋。

可謂快人快事，大快人心。

板橋嫁女兒，也嫁得別創一格，嫁得爽快利落；不比時下婚姻，討價還價，有辱婚姻的神聖。「板橋有女，頗傳父學」，從此一句可見不僅傳授了父學，大抵對板橋個性也是「十分學七要拋三」了。女兒大到可以嫁人的年齡，板橋說：「吾攜汝至一好去處」，一帶帶到一位書畫的朋友家中說：「此汝室也，好為之；行且琴鳴瑟應矣。」一句話交代清楚，轉身便走，嫁女大典至此也就大功告成。

在復興文化聲中，我覺得板橋嫁女的方式，值得參考。

參考書目

- 鄭板橋全集
- 中國繪畫史
- 鄭板橋評傳 ／王幻著
- 鄭板橋畫竹冊
- 清朝畫徵錄
- 清史 鄭板橋傳

命運多舛的趙之謙

道光九年（一八二九），生於浙江紹興府會稽縣的趙之謙，永懷七世祖趙萬全帶給家族的光榮。清初，趙萬全以十九年的時間，穿著芒鞋走遍十省，尋找離家未歸的父親，結果負回故鄉的卻是一箱父親的骨骸。據說由於孝感動天，啓箱入殮時，有兩隻金閃閃的蝴蝶，飛落趙萬全的懷中；此後便以「二金蜨」作爲堂名。之謙成年後，不僅刻「二金蜨堂」印，在邊款上刻先祖孝行，他的書畫篆刻作品集，也稱爲《二金蜨堂集》。之謙父親趙守禮經商，家境富裕，唯到了之謙少年時期，家道中落，生活漸入困境。

從十九歲開始，趙之謙獨負家庭重擔，靠教家館維生。他有志研究金石之學，卻連買書錢都沒有，只好到處借書來讀。而他個性很強，常爲學術問題與人爭得面紅耳赤。窮困的家境，使飽經炎涼世態的他，言行更加激烈。許多長輩戒與往來，某些親友視他爲無賴，他則以堅強的毅力和狂狷的態度，面對這一切。

之謙亡母章氏，爲道墟鄉人。同鄉讀書人范默庵的續弦妻子，聽到趙之謙的家境與言行時，獨具慧眼的說：

「此吾婿也！」

她毫不猶豫的把生女范敬玉許配之謙。范敬玉大他一歲，曾隨父親遍讀五經，習楷書。婚後十餘年間，敬玉照顧之謙長親，生兒育女之外，之謙嫂死，長兄棄家出走，長兄的子女也一併由她照料。之謙則歲初客遊在外，尋求生計，歲末返家，償還一年積欠的債務。從之謙二十四歲那年除夕寫給餘姚縣友人周白山（雙庚）詩中，可以見出他飢寒交迫中的苦悶心情：

一歲天喪子，五窮鬼活我，年長竟何補，過者況已尠。未堪家多累，謀生計又左，道心擠沉悶，世眼逼懍懔，飢撐千字腸，寒鑽五內火。……

趙之謙儘管自己在飢寒中煎熬，但他對於古代賢人志士心血結晶的著作被埋沒或絕版，卻極為關懷，希望能加以補救，以續絕學。他跟山陰縣友人孫古徐相約，搜集珍本秘本古書，以待來日刊行問世。此一計畫，起初相當順利，蒐藏、借鈔、考校，費五年之力，已經得書一百三十多種，交付謄寫，準備刻版付印。不意在他二十五歲那年，孫古徐病死，使刊書計畫，不得不半途而廢。

趙之謙　印與邊款均在彰顯祖德

與繆梓的因緣

二十歲的趙之謙，中了秀才，生活卻並未因此改善。同在這一年，他受知於曾在浙江當過幾任縣令的繆梓。繆氏因奉化民變受累丟官，開館授徒。之謙受繆氏影響，將從事碑版文學的興趣，轉變爲考據學和政經實務的探討。

咸豐四年（一八五四），繆梓由杭州知府升任道員前後，趙之謙受聘爲繆梓的幕賓。繆梓把他所羅致的幕賓，當學生一般看待，平時教導他們軍事、政治、經濟、漕運乃至考據，與他的幾個兒子相互探討，由他加以講評，期能成爲社會的棟樑。對太平軍作戰的時候，幕賓和子弟，就結成了堅強的戰鬥團體。尤其咸豐八年（一八五八）正月初一開始的衢州保衛戰，苦守衢州城九十一日，使太平翼王石達開的數十萬大軍，無功而退，繆梓因而聲名大噪。

咸豐九年（一八五九），行年三十一歲，經數次鄉試落第的之謙，以第三名高中浙省鄉試舉人。使他的才名、事業，一時如日中天。鄉試的主試汪承元，認爲之謙乃不世之才，不僅應爲全浙之冠，即使明年春天在京師的進士考試，也必將得魁。當他回京覆命的時候，一路所到之處，無不揄揚趙之謙的才華，指他前程似錦。然而，這也是趙之謙厄運的開始。

道光末年（一八五○）洪秀全自廣西起兵之後，江南各地戰亂連年，許多省分，早已停止了三年一度的掄才大典。咸豐九年的鄉試，是清廷爲了解除士子的苦悶，拉攏讀書人所舉辦的恩科考試。不僅浙江秀才可以入試，附近各省秀才，也紛紛趕到杭州應試。因此，時近中秋，各地應

考士子、僮僕、趕考場賣文具和八股文範本的小販，乃至算命賣卜者流，絡繹於途，向杭州進發。浙西的一些荒僻山間小路，忽然人潮洶湧，成了去省杭州的捷徑，少有駐守或盤查的軍兵。

因此，不少太平軍諜報人員，也就趁機混進杭州城中，潛伏在各個角落。

咸豐十年早春，當趙之謙滿懷中舉後的喜悅和信心航向北京趕考時，太平忠王李秀成，為了替太平天主洪秀全解金陵之圍，採取「圍魏救趙」策略；率軍突擊江南糧餉所在地的杭州。他所走的，正是鄉試士子們所走的荒山小徑。

杭州圍城戰，開始於二月十九日。巡撫羅遵殿，本身並不知兵，把守城的重任，交付因衢州保衛戰而聲威遠播的繆梓身上。

繆氏時任鹽運使，可用的兵員有限，杭州城的官紳，戰、守主張又不一致，潛伏的太平軍間諜則多方煽動，謠言四起。遣人四出告急的繆梓卻苦候援軍不至。

原來清廷得報後，傳諭圍困金陵的江南大營分兵援杭，提督張玉良，即受命統率各路援浙兵馬，向杭州進發。途經蘇州，布政使王有齡與繆梓派系不同，先是宴請張玉良，勸他捨杭州而援湖州。繼而請其分兵助守蘇州。待張玉良為王有齡的防務規畫一番之後，援杭軍機因而貽誤。

二月二十七日黎明，連日苦雨，久候不見援軍的繆梓，在杭州城西南的清波門上，正想趁雨霽天晴，遣兵挖掘內城壕，截堵太平軍地道戰術時，忽然地雷爆發，清波門城陷數丈，太平軍蜂擁而上。督兵應戰的繆梓，身中數槍，壯烈殉職。羅遵殿與多名官吏，也自裁身死，全城死傷軍民，不下十萬左右。

三月三日，李秀成分散圍困金陵清軍的目的已達，在夜色掩護中悄悄撤兵，往金陵爲太平天國解圍。張玉良不戰而獲得收復杭城的大功。朝廷下詔，諡壯烈戰死的繆梓爲「武烈」厚加撫卹。同時升蘇州布政使王有齡爲浙江巡撫。不久，志得意滿的王有齡反而羅織罪名上疏劾繆梓父子縱兵爲禍，貽誤軍機，致杭城失守。朝廷見了王有齡奏章，大爲震怒，下詔盡奪繆氏卹典。

北上的趙之謙，因燎原戰火，道路受阻，不得不折返江南。其時杭州被圍，不得其門而入，乃輾轉回到紹興。多年教導他、識拔他的繆梓，慘烈殉職之後，更受誣蒙冤，對他是一種莫大的傷害和打擊。派系鬥爭，官吏傾軋以致如此地步，他不知公理何在？「士爲知己者死」，無論於公於私，他誓盡一切力量，爲繆梓雪冤。當年九月初一，他完成了洋洋數千言的〈繆武烈公事狀〉，敍述繆氏生平功績，以及派系傾軋，壯烈犧牲的前因後果。

咸豐十一年（一八六一），他因友人之勸，離家前往溫州謀事，並積極上書繆梓的前長官，請求轉奏洗冤狀；結果，未蒙朝廷採納。而他自己卻遭逢溫州金錢會的動亂，之謙九死一生，許多作品和文物被洗劫一空。更不幸的是，此際紹興再度易幟，留在家鄉的妻子和兩個女兒，於太平軍的佔領下，先後貧病而死。范氏所生男孩，早已夭折，只剩長女桂官，子然一身，寄居在之謙族兄誠謙家中。接到噩耗時，之謙已浪跡福州，有家難歸，他函請以誠謙之子

趙之謙　悼念亡妻的巨印

趙壽佺過繼敬玉名下，以為承祧。唯此子成年後，性情乖戾，為之謙帶來一場難以收拾的橫禍。

范敬玉不但是之謙的紅粉知音，也是生活和精神的支柱，一時之間，使他生活的世界，幾乎整個崩坍下來。他自號「悲盦」，刻「俛仰未能弭尋念非但一」和「如今是雲散雪消花殘月缺」兩方巨印，在邊款上，陽刻「亡婦范敬玉事略」，記范氏母女對他的知賞，以及敬玉婚後的貧苦操勞和樂善助人的種種美德。他更懊悔離家時，未能與妻女偕行，造成今日的巨變，並誓言終生不再續娶正室。

同治元年（一八六二）夏秋之交，之謙由福州返溫州，於次年春天輾轉到了北京。目的除為繆梓雪冤外，參加進士考試也是主因。

以繆梓事狀向都察院訴冤、伏闕告御狀，能運用的方法，他幾乎用盡，直到浙江光復，閩浙總督兼浙江巡撫左宗棠奉朝旨察案，左宗棠據實覆奏之後，繆梓冤情始得洗雪，恢復卹典，雪冤目的才算達成。趙之謙更把所書事狀，歷次秦牘及朝廷所頒諭旨，刊為《雪冤錄》，使天下後世，都能了解事情真相。

至於進士試，之謙居京九年，三度赴試，皆因他重視古文，輕視他認為百無一用的八股文，引起考官的爭議。有的認為他文章古奧，思想深邃，異常欣賞，極力推薦；並擬列於前茅。有的指他的文章，不合八股文的規格，必欲去之而後快。尤其同治十年（一八七一）第三度赴試，同邑總裁官譚竹厓司寇，明知那篇文章為之謙所作，卻力排眾考官愛惜人才之議，只以平時成見，斷然使其名落孫山，使趙之謙尤感寒心，遂絕意科第。呈請為江西候補知縣，服務地方。

自鄉試高第之後，由於戰亂，趙之謙在福州、溫州、北京各地奔波，功名上雖無進展，但由於許多富商巨室將難得一見的書畫篆刻藏品、孤本圖書供他鑑賞研究，眼界大開。加以遭遇坎坷，人生體驗豐富，因此，在藝術上別開生面，留下千載創作的典範，不能不說是「失之東隅，收之桑榆」。

官運不佳，潦倒終生

清朝乾、嘉印壇，以浙皖兩派為主。趙之謙打破藩籬，兼習浙皖兩派印法之後，上溯六朝及漢印，冶浙皖古今印法於一爐，開拓出獨特的風格。

書法先學顏體，後習魏碑，「顏裡魏面」是他集眾美於一身的表現方式。他的雙鉤漢碑和《說文解字》部目，是流傳至今的書法瑰寶。他所留下的行書手札，為數相當可觀，更為後人所珍視。

他以研究古代碑版金石心得及精湛的書法筆致，入於他所繼承的宋元明清名家書法，成就他雄健多姿的金石畫派。以後的吳昌碩、齊白石，受到他的啟發，使金石畫派成為中國近代乃至現代畫壇的主流。

同治十一年（一八七二），拋開如日中天的藝術創作與學術研究，前往江西候補知縣的趙之謙，不意竟陷進更艱困的生活泥淖。

隨他前往南昌的子女僮僕，有七八口之多，但卻苦候無缺，坐吃山空，只能舉債度日。其後

193 · 命運多舛的趙之謙

江西巡撫劉坤一知道他的學識才幹，命他在南昌《江西省通志》局，擔任編輯之職。俸微事繁，又飽受人事的傾軋。日夜奔波勞累的結果，依然債台高築，無法維持一家的溫飽。尤其四十六歲，在長官勸諭下娶了偏房之後，子女先後誕生，更是飢寒交迫，苦不堪言。篆刻難得奏刀，書畫也幾近停擺。通志局的編輯工作，千絲萬縷把他纏繞了七年之久，直到知命之齒才得到權代鄱陽縣的委令。

位於鄱陽湖東岸的鄱陽縣，是江南魚米之鄉，除了有些訟棍喜歡興訟之外，交通發達，民風大致純樸。以他的幹練和負責的精神，治理縣政不但綽綽有餘，正常的官俸，也可以還債養家。

他滿懷希望的到任，那知才十九日，富裕的縣城卻忽發大水，房舍良田，淹沒無數，人畜隨波漂流。趙之謙除了自嘆命苦，只有馬不停蹄的救濟災民。歷經四個月的奔走，水災所造成的創痕，才逐漸平復。次年秋天，鄱陽縣豐收，紛亂的縣政也已步上軌道，趙之謙正樂得可以作幾年太平知縣，不料調職令下，調往當時頗為貧瘠的奉新縣。

不幸的是，心不甘情不願的赴任途中，過繼的兒子趙壽佺攜僕先行，船上因故與僱用已兩年的女傭衝突，負氣的女傭，要連夜辭工趕回南昌。當夜較晚啟身的之謙剛到奉新下榻的旅店，好心的勸慰女傭不要連夜回南昌，免得路上發生危險，天明後再走比較安全；那知女傭卻在旅邸中上吊自殺。待他接印之後，苦主、訟棍、想尋隙傾軋他的衙門中人，像突發的狂風巨浪一般，對他迎面撲來。官司纏訟了兩年多才算結案。在寫給友人的信中，趙之謙表示他對壽佺的憤怒與無奈：

「……弟一生無善可紀，然不欺窮人，而逆子大反所爲，以致成此意外之變，憤憤至今。苦於此子係入繼，其本生母尚存，若是親生，早殺之矣。從今知斷子絕孫者，天之成全爲不小也……」

可見趙之謙內心痛苦之深。

此際，他舊病復發，大口吐血，終夜咳喘，只能擁被而坐，無法臥眠。一夜，朦朧中，他夢見來到山外的一間茅屋，屋中一老者命僕帶他進入鶴山。山中漫天飛鶴，僕人表示共一千七百二十九隻，皆受籙之鶴，非同凡品。之謙俯視溪水，水中照鑑的鶴影，卻百無一眞，多是雞、鴨、鵝、鶴、螳螂，乃至各種害蟲，無所不有。之謙催他快走，警告他，這叫「地鏡」，雖然可以照出萬物的眞相，但古人有言：「『察見淵魚不祥』；不如忘之。」

之謙向溪水裡自照，依然是人，而那位男僕的倒影卻是「脈望」。

僕人表示，地鏡奇妙得很，他們自己看地鏡的影子都是人——正像那些鶴也都以爲自己是眞鶴；實則他和之謙都是「脈望」。

「脈望」，據古書記載，蠹魚三次從書中吃到「神仙」字樣，就會變成細小髮環似的脈望。如果有人從這脈望中觀星，星就會隕落，可以從隕星中取得救世的靈丹。

僕人領他倉促步出山外，回到茅屋時，趙之謙似懂非懂的聽老者談玄說道。但他恍惚感到老者就是二十五年前過世，一度與他相約刊書的好友孫古徐。語意中似乎勉勵他運衰力窮之時，何妨重拾蒐書與刊書的舊業。

夢覺後，趙之謙不但絕意科名，也對時政與官場徹底絕望。乃抱病開篋，校勘珍秘書籍，以

有限的財力，交付刻版印刷，名為《仰視千七百二十九鶴齋叢書》；取夢遊鶴山，俯察地鏡之

意。

叢書部分刊成之際，他調署江西南城縣。光緒十年（一八八四）春天，續弦妻子陳氏病逝，

年僅三十歲。時值中法戰爭時期，開往福建前線的官兵，抽伕徵糧，加以天災不斷，五十六歲的

趙之謙強忍喪妻之痛，築城修壕，應付軍需，於同年十月一日，勞瘁而歿。

然而，他的苦難卻並未因而結束。

趙之謙寄寓北京期間，同鄉朱清江援例捐資為候補道台。此人曾於太平軍佔據紹興期間為鄉

官，仗勢欺人，魚肉閭里。不意太平天國亡後，他搖身一變，竟成了朝廷命官，使趙之謙與在京

同鄉舉人義憤填膺，由他發起聯名告官，明正典刑，一時人心大快。

唯據清末顧家相《五餘讀書廛隨筆》所記，趙之謙雖為民除害，伸張正義，臨終時，卻見朱

清江鬼魂前來索命。問心無愧的趙之謙理直氣壯的說：

「吾與汝往質！」言畢而終。

趙之謙逝世之後，子女貧無立錐之地，許多珍貴的藏書，也被人盜劫一空。他的靈柩，由友

人和同鄉釀資運回浙江，葬於西湖丁家山之麓，可以俯瞰西湖。墳畔植「六月雪」灌木，青蔥宜

人：算是爲這位潦倒終生的藝術家，找到了安息之地。

光緒二十六年，一位日本書畫篆刻家河井仙郎（筌廬）仰慕金石派書畫篆刻家後起之秀吳昌碩大名，渡海拜師；此後每隔一年必來中國就教。他對金石派前輩大師趙之謙尊崇有加，不僅廣蒐趙氏遺作，連丁家山麓墳前的六月雪也移植一株，種於東京寓所。

趙之謙一幅心愛的四十二歲小像，更爲河井的珍藏。高懸寓所室中，每日焚香，供折枝六月雪，表現對趙之謙的崇敬。畫像上趙之謙題辭，非常有趣，發人深省：

　　群毀之，未毀我也，我不報也。或譽之，非譽我也，我不好也。不如畫我者能似我貌也。有疑我者，謂我側耳聽、開口笑也。撝叔四十二歲小像，楊憩亭畫，家曉邨補成、朱松甫裝池。自題記。

畫像中的趙之謙，身著長袍，帶有挑戰性的眼神，配合短髭下頗富嬉笑怒罵意味的雙唇，與他題記中的語氣，凝結爲一個整體，像是對命運和人間世的一種揶揄。

日本昭和十八年（一九四三），爲趙之謙逝世六十週年紀念。前一年，日本東京美術館在河井筌廬領導的「尙友會」支援下，網羅日本各藏家所收藏的之謙作品和文物，舉行盛大的紀念展。

昭和二十年（一九四五），第二次世界大戰結束前的三月十日，盟機大舉轟炸東京，河井筌廬罹難，多年珍藏全部付之一炬。所幸趙之謙紀念展的圖錄及底片尙存，在河井弟子西川寧等奔走下，於昭和二十一年（一九四六）秋天，出版《二金蜨堂遺墨》四冊（現有二玄社全一冊版

本）。

河井收藏之謙作品爲數甚夥，他與其門下在日本大力推介趙之謙的藝術和思想。對之謙小像的禮讚，以及所極力促成的紀念特展，處處堪爲中日文化交流的佳話。豈料趙之謙無數的心血結晶，僅藉珂瓏版的印刷品流傳於後世。

中共建政後，西湖丁家山麓的趙之謙墓，已列爲國家古蹟加以保存，且近年據掃墓者言，不知有意或無意，其長眠之所已受到築路工程的破壞，使人不禁爲這位命運坎坷的藝術大師感到遺憾。

在趙氏後人的奔走呼籲下，近年已在紹興市觀音橋兒童公園東首，原「趙園」舊址，成立趙之謙紀念館。並在古色古香亭台水榭環繞的大廳前，舉行盛大的開館典禮，趙氏後人，並捐贈趙之謙的書畫篆刻文物及著作，供學者研究，民眾觀賞。曾幾何時，據傳該館已被有關單位，改作室內打靶場（其後，紀念館似又恢復）。

而在海峽這岸，連印刷精緻的趙之謙作品集，也並不多見，研究資料缺乏，一般人對趙之謙生平和藝術，認知有限。甚至多年來，一本翔實完整的趙之謙傳記，也節外生枝，一波三折的難產。無論生前或死後，趙之謙都是劫運連連，不知何日，他的藝術成就、爲人風骨，才能得到應有的地位與尊崇。

充滿傳奇性畫家任伯年

他，十六七歲的年紀，從眉眼看來，長得還算英挺俊秀。他應付那些顧客，倒有一種能幹、老練的樣子——這是亂世，許許多多像他那樣在雜亂中成長的青年，都顯得機警而早熟。他把烏黑的辮子盤在頸子上，動手將地攤上被翻得零亂的扇子，擺擺整齊。奔月的嫦娥，哭倒萬里長城的孟姜女，倒騎著毛驢的張果老……兩角錢一把的人物畫扇子，真算得上的廉價的藝術品。扇面上的人物，不但姿態生動，那些連綿不斷的雙勾細線，也頗有勁力。如果對上海和蘇州一帶繪畫界稍有認識的人士，看到畫中的落款時，就會大吃一驚。事實上，這時正有個卅三、四的青年人，以一種詫異的神情，拿著幾把紈扇和摺扇，翻來覆去地看了又看。那略顯蒼白的臉上，閃過一絲苦笑。然後，以一種和緩的語氣問那男孩：

「這扇子是誰畫的？」

「是任渭長畫的。」對這種司空見慣的問話，那男孩毫不思索地回答。

「任渭長是你甚麼人？」青年人溫文的眼神中，露出特殊的興趣。但那男孩並沒察覺這話有甚麼不尋常的意義，依然隨口漫應：

「是我家叔父。」這句話，似乎並未使青年人滿意，因此繼續追問：

「你認識他嗎？」

那男孩突然抬起頭來，面對著青年人那溫和，卻又似乎能看穿一切的眼神，心中抹過一絲不安的感覺。但又無法把方才說出的話收回來，只好硬著頭皮說：

「你要買就買，不買就算了，何必刨根問底呢？」

「我要問這些扇子究竟是誰畫的。」青年人對那男孩的頂撞，似乎不以為忤，問話的語氣執著而誠懇。使男孩不得不轉變口風：

「兩角錢那能買到任渭長的真蹟呢！」

「你到底認不認識任渭長？」那男孩當然不認識任渭長。青年人自己覺得這句話問得有點多餘，他看了看那默不作聲的男孩，笑著說：

「我就是任渭長。」

那男孩滿臉通紅，慌亂得有些手足無措。青年人反而溫和地安慰他：

「沒關係。但我想知道畫這些扇子的是誰。」

那男孩慌亂的神色和緊張的情緒，被這寬容的語調化解了，他以一種無可奈何的口吻說：

「是我自己畫的，不過是混飯吃罷了。」

那男孩叫任頤，原籍是紹興府山陰縣人。幾年前因捻匪、太平軍，和毫無紀律的清軍交互作

亂，遂全家遷到了錢塘江南岸的蕭山縣。他跟大名鼎鼎的蕭山縣畫家任渭長，也可算是同鄉了。

因此，當他子然一身到上海混飯吃的時候，就在他那些看起來還不錯的人物畫扇子上，假冒了任熊任渭長的名號。

「你姓甚麼？」任渭長提了提長衣的下襬，重又拿起幾把畫扇仔細端詳了一會，那線條和章法，還真有幾分像樣，想是他看過自己的畫，也許也曾臨摹過。但畫上的佈局和人物的情態，不僅熟練，也很別致，這就不是單靠臨摹所能達到的，他不禁對那男孩感到好奇。

任頤報上了姓名，並說起他的父親在世時非常讚佩任渭長的畫，算起來任渭長也可以說是本家叔伯；來到上海後，聽說任渭長的畫很能賣錢，才想到畫些扇面，冒名落款，賺點錢過活。

任頤的父親任鶴聲，原是一個沒沒無聞的人物畫家，在風景幽美的家鄉，過著自甘貧困的日子。舉家遷到蕭山之後，彷彿驟然失去了根。只得經營米業來維持一家的溫飽。一年前任鶴聲過世，生活的擔子，遂落在十六歲的孩子任頤身上。剛到上海時，任頤在一家扇舖工作。他跟父親學到的一些人物畫法，使他走上另一種謀生的途徑。

任鶴聲生前教導兒子畫人物畫的方法，可謂別具心裁。每當外出時，他在櫃臺上放置紙筆，命看店的伯年務必畫下顧客的面貌，待他回來時，一看便知是誰才行。這種訓練方式，培養伯年細心觀察人物神情和特徵，印在腦海中，並能於客人離去後，迅速的寫下其形貌。

這種嚴格的寫生訓練，使他筆下的人物各具面貌，別有生氣。

任渭長對他知道越多，越對這個有同宗之誼的男孩，產生了無限的憐惜。當他直起腰來時，

他似乎已下了決心想收這個門徒，以免一塊可造之材，在十里洋場中，在生活煎迫下，沉埋淹沒。

「你願意跟我學畫嗎？」任渭長凝視著那張稚氣，卻又飽經世故的臉。好像想從那臉上，看出他的潛能和意志。任頤掩飾不住他的驚喜，但也交織著困惑。

「我當然十分願意，但是，我太窮了，我——」任頤躊躇著，說出他的心願和困境。

這事發生的三年前——咸豐二年的時候，任渭長和弟弟任阜長，已遷居到藝術氣氛極為濃厚的蘇州。那時，他為好友姚變（姚復莊）寫的詩，畫了為數一百二十幅的《大梅山民詩意冊》。這些典雅、細緻的圖冊，不僅是他創作生命的一個重要里程碑，同時，也是他和收藏藝術品最豐富的詩人、畫家姚復莊之間心靈的融合：

「余愛復莊詩，與復莊之愛余畫，若水乳之交融也。暇時，復莊自摘其句，屬予為之圖。鑱下構稿，晨起賦色，閱二月餘得百二十葉。其工拙且不必計，而一時品辭論藝之樂，若萬金莫能易也。」從圖冊的序言中，不但可看出任渭長創作態度之嚴謹，更可以看出他那種藝術家的恬淡性格。以姚變的號為題的《大梅山民詩意冊》，使任渭長在江南一帶畫壇上的聲譽，盛極一時。蘇州和上海的富商與藝術愛好者，不惜千方百計，以重金來收購他的作品。

當他把這個聰明伶俐的弟子任頤，帶回蘇州受教的期間，他所畫的〈列仙酒牌〉，由蔡照刻版印刷，引起了另一番的轟動。這時蕭山畫家丁文蔚和王齡，爭著請他畫〈於越先賢像傳贊〉、

〈卅三劍客傳〉和《高士傳》等人物連作。使他在歷史人物畫的創作方面，達到了顛峰狀態。每天，他不但要勤奮作畫，更要在作畫之前，考究畫中人物的性格、事蹟、衣著和背景，一遍遍地勾劃草圖。最後，他以得自明末人物畫大師陳洪綬「鐵線銀鉤」的圓勁筆法來完成人物造形，以靈活帶有真實感的山水樓臺，為那些活躍在歷史舞臺上的高士與俠客作背景。那些富有傳奇色彩的人物畫完成後，即由另一位蕭山的鄉友蔡照，雕版印刷。蔡照的刀法，圓轉流暢。他那落在梨木和棗木版上的刀觸，能完完整整地表現出任渭長的筆法和綿密的氣勢。他拓印的技術，能使墨色鮮活，絲毫不減原作的韻味。像詩與畫般，這是另一種融合，使任渭長的藝術生命，擴展到一個更廣大的天地。

對任頤而言，這正是他學習的大好機會，他學的不僅是兩位老師的筆法和人物造形，更要學習那種考究人物事蹟與把握人物性格的方法，並以真實人物作為摹寫的對象，使歷史或傳說中流傳下來的高士、俠客、八仙、鍾馗、王母等，毫不因襲地在筆下復活。這工作的本身，就充滿了樂趣，何況他不但不必繳納學費，兩位老師還負擔了他一家人的生活。只是快樂和悲哀，似乎是一對形影不離的夥伴，在任頤到蘇州的第三年──咸豐七年，那時，一套《高士傳》，只畫了二十六幅，飽受肺癆折磨的任渭長，就像一顆子夜的流星，突然殞落，那年他大約三十六歲左右。

任渭長的逝世，不但留給任頤無比的悲痛，也留給藝壇無比的惋惜，因為一時還未有人，能天衣無縫地接替他未完成的工作。

上海的春風如意樓，離任頤賃居在豫園裏的小屋，相距不遠。他習慣於坐在靠窗的茶座中喝茶。進進出出的人物，他們的面貌、裝扮、姿態和神情，都在他腦中印下了生動的影像，彷彿隨時隨地都可以從他的記憶中浮現出來，然後像江河一般從他筆下，源源不絕地流瀉出來。從茶樓望下去，城隍廟前的空地上，人們買來放生的羊，成群結隊地優游嬉戲。他仔細地觀察牠們靜臥、駭走和互相牴鬥的種種神情、姿態。寒冷的冬季，穿著破皮裘，哈著凍手的茶客，任頤常把他們和怔怔忡忡地擠成一堆的羊群聯想在一起。於是，白雲覆蓋的廟園，在他眼前擴展成浩瀚無邊的朔漠，持節而立的蘇武，擠擁著的羊群。蘇武沉鬱的神情上，彷彿籠上一絲北雁南歸的幻夢。

在蕭疏的寒林中，拔出鋒芒的利劍，凝神聽鬼的鍾馗，也是從那片雪地，那些粗獷豪邁的茶客面孔幻化而成。居住在寸金寸土的大都會裏，任頤的小屋實在是侷促而狹窄。除了零零亂亂的紙筆墨硯之外，床下還養了一些雞。任頤常常披衣獨坐在床上，端詳著這些雞的情態，看牠們啄食，好整以暇地修飾羽翼，從母雞張開的翅膀下，時而鑽出一兩隻毛茸茸的雛雞，稚嫩的叫聲，把那侷促狹窄的小屋，點綴得充滿了生趣。

這些雞，也成爲任頤畫中的重要道具。他習慣於沉默地觀察眼前的種種事物，但他下筆時則又異常迅速，一氣呵成。

紹興、蘇州、杭州……在清軍和太平軍的蹂躪下，成爲一片荒涼的鬼域。上海卻由於李鴻章的策畫，徽軍的防守和擁有洋槍洋炮的洋兵相助，擺脫了戰爭的陰影。而呈現出異樣的繁榮。尤

其在賽會或豫園定期開放的時候，園中的遊人，廟前的攤販，像潮水般湧來湧去。猴戲的鑼聲敲開了序幕，在捏麵人小販的巧手中，一個個色彩鮮艷得很不真實的傳奇人物，鮮活地出現在那小小舞臺——小販的擔架上。大大小小的籠架懸起，各色各樣的鳥雀在籠子裏鳴唱。打扮得花枝招展的女人；輕搖著摺扇，長衫飄擺的文士……每樣事物對任頤而言都是又新奇又刺激，這些都成為他取之不盡的畫材。

生活在這萬花筒中，記憶裏有數不盡的民間故事和神話傳說。加上兩位老師的訓練和薰陶，養成他對歷史人物性格、衣飾的剖析和考據，逐漸形成了他既神秘又現實，既嚴謹又活潑的新畫風。可是，也許因為他年輕，缺乏足夠的聲望。也許由於任渭長的亡故，與蘇滬間道路的隔絕，使瞬息萬變的上海社會，淡忘了任氏兄弟藝術上的成就。不論是那一種原因，這位勤奮的青年畫家，也是任渭長的傳人，終日困居愁城，找不到知音和出路。為了生活，他只有奔波於蘇州、蕭山和上海之間。

如果說他和任熊（渭長）相識，是他命運的轉捩點。則他和浙江秀水畫家張熊的結識，是他正式躍上上海藝術舞臺的契機，也是他命運的另一轉捩點。前後兩位知音，任熊和張熊，他們的名字蘊藏著一種難解的巧合。

張熊字子祥，號鴛湖外史。他的沒骨花卉，在古樸中，別有一種秀麗飄逸的感覺。在他那丈餘長的大畫和連作之前，任頤彷彿面對著一位儒雅的巨人，氣勢磅礴，卻又和藹可親。

任伯年四十九歲

張熊比任頤大三十多歲。因此，他對任頤的感情，就像一位慈祥的祖父，欣慰地看著一個聰明穎悟的孫輩，在他的提攜扶助下，步向成功的旅程。

張熊除了熱心教導他，大力地向上海藝術界推薦他之外，張熊「銀藤花館」中收藏的金石書畫，不但使任頤沉醉留連，更大大地擴展了他的視野。尤其八大山人花鳥畫中，那種孤高冷傲的形象，簡淡的筆墨，使他的畫風再度導致新的啓發。他畫鳥時寥寥數筆，即表現出一個神形俱全的完美境界。他的聲望和潤例，也隨著他的視界與畫境，迅速的擴展開來，凌駕於幾位老師之上。

他和母親妻女，在上海定居下來，已是光緒五年（一八七九）的事了。半生的奔波，最明顯的改變，是他畫中的落款，由帶有幾分奔波與淒涼意味的「寫於『客次』」，「客寓」改為「廎齋」，或「寫於『海上』」，「滬上」，並加上「山陰」的祖籍。四十歲有四十歲的心境，此後不僅

自署「任頤」或「任伯年」等名號，並自稱為「甫」——「甫」是父的意思，也表示他的心境，生活與作品都進入一個新階段的象徵。一個藝術生命不斷發展的畫家，往往把不惑之年，作為藝術果實由青澀、粗獷而進入圓熟的起點。從這個起點來看，他一切進展得很順利。他並沒有自滿於既有的成就，從明朝寫生花鳥畫家徐文長、陳淳，到盛清時代的李鱓、金冬心、華嵒，都是他不斷探究的對象。這些筆墨奔放，意境深遠的文人畫風，和他早期所學習的唐宋兩代雙勾填彩的花鳥畫法，融會貫通，形成他後期花鳥畫的特殊形式。他能以最簡潔的筆墨，表現出動物的神情和動態。浴後的鴉鵲，巢中待哺的群雛，蘆塘裡天真稚氣的小鵝，衰柳中的棲鴉……

每一幅畫，每一種動物，都有不同的氣氛和情境。形體、位置，非

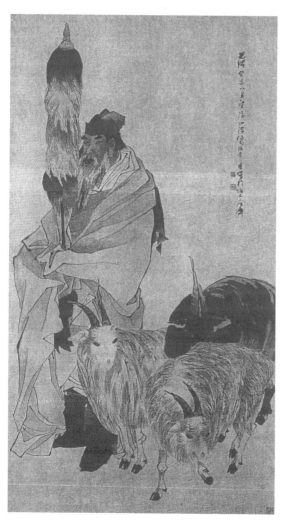

任伯年　蘇武牧羊圖

常明晰，筆墨靈明生動。驟看之下，似乎是任意塗抹，實際上卻是絲毫不受自然的拘束。很少畫家在題材和佈局方面，能像他那樣多彩多姿，不會給人相似或重複摹寫的感覺。這可能是他同時取材於古代大師的靈見與豐富充實的自然融會貫通的收穫。有時，他在同一幅畫上，以雙勾填彩的畫法畫花，再以沒骨法畫山石動物。強勁的雙勾墨線，和點染得水墨淋漓的形象兩相對照，顯現出一種特殊的情趣。

他似乎十分喜愛色彩，他大多數作品都是設色的。也時常用色彩來臨摹大師們的水墨畫，以詮釋他們的思想和筆墨情意。筆墨色彩融合為一整體的水暈墨染技法，是他作品的主要特色。

在人物畫方面，他從陳洪綬的人物畫裏，體會出套筆的特性：細察人物的神情、首臉、四肢和衣紋結構，以簡潔、屈曲有力的線條，一筆套上一筆，表現出人物的形態。整體看來，不僅線與線的距離，徐緩，似乎有著不可變易的關聯，形成一種連綿不斷的氣韻；人物形體的結構也異常緊湊。形體與形體間，互相呼應；神態與神態間，互相關注。因此，他除了畫傳說中，歷史中，或往來於市井間的人物外，更能以同樣奔放迅捷的筆法，為一些特定的人物寫真。

蕉蔭下，手持團扇，閒坐在竹椅上，赤膊消暑的張熊像。

腹圓如鼓，斜倚竹榻，在芭蕉下靠著一疊書納涼的吳昌碩像。

坐在奇石後面，倚著叢叢幽蘭，展書長吟的方仲英像。

劃分兩個不同時代與精神的外祖父母像。

……

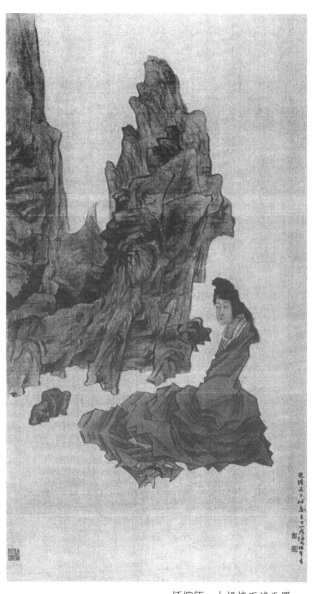

他並不喜歡畫那些盛裝正襟危坐的人物。而是以敏銳的觀察力，迅速地捕捉住對方最能傳神的一剎那。不論是瀟灑俊逸的，邋遢懶散的，或是頹放自適的，他所表現的是對方性格中最生動，最具特色的一面。他畫人物畫的傳說和記載也比較多。

他年輕時，剛剛開始賣畫生涯，曾在鎮海方樵舲家作客。主人的殷勤招待，使他非常感激。

任伯年　女媧煉石補天圖

他把那份感激之情隱藏在心中，口裡並不言謝，半年後，臨別之際，他才表示要為主人畫像，留作紀念。

他畫的不是面像，也不是一般寫真畫家慣用的工筆畫法。他只寥寥幾筆，便畫出一幅潑墨的背影，卻像透了方樵舲的神情動態，使看到的人無不感到驚異。

他說：「吾樸被投止時，即無時不留意於主人之舉止行動，今之傳者在神，不在貌也。」

「無時不留意」，不但是他傳神的秘訣，也是他建立藝術地位的重要因素之一。

另一次，他與一位好友徹夜長談，當他忽然興起想為好友畫一像時，蠟燭卻燃盡了，房中一片漆黑，他摺紙蘸油，左手持著點燃的摺紙，在搖晃不定的微光中，很快地完成了友人的畫像，仍然十分傳神。

傳說那怕只有一面之緣的人，他也能畫出神態逼真的沒骨肖像。

傳說……這些「傳說」，使他成為上海很富傳奇性的畫家。尤其在光緒十年（一八八四）上海點石齋畫報創刊，刊出了任伯年白描故事畫之後，他的人物畫的影響面，就更為擴大了。

也許由於他在畫壇發展得相當順利，不必為生活憂慮；也許是環境的影響，不知何時，他染上了鴉片煙癮，煙毒使他變得懶散，日益加深的煙癮使他為應付買煙錢，不惜大量地接下訂畫的潤例和紙張。

他所仗恃的，是敏捷的畫思和同樣敏捷的表現手法。當煙癮過足時，他不難揮灑自如地一下

子完成十幅八幅。有時，他乾脆把這些畫債交給女兒任雨華（霞）代筆，等到女兒也應付不及時，他只有以一些名畫家慣有的態度，一天一天地拖延下去。

據說他的朋友戴用柏和畫家楊伯潤，偶然經過任伯年家門前，看到一個學徒模樣的男孩，倚門哭泣。知道那男孩是畫店的學徒，幾個月前，店裏的先生讓他送來潤例，向任伯年訂畫，不料幾個月過去了，畫還拿不到手。店裏的先生懷疑學徒私自把潤例花光了，所以警告他，如果再拿不到畫，就要受到嚴厲的懲罰。

戴用柏聽了，不由得氣憤填膺，認爲即使是名士也不應該收人潤例而不爲人畫。於是三人相偕入內，只見紙絹堆積如山，室內昏昏暗暗，一燈如豆，任伯年側身在煙榻上正沉醉在吞雲吐霧中。

用柏指著他拍案大罵：

「汝得人錢，不爲人作畫，致豎子輩哭於門，是何道理，不速畫，我必打汝！」

任伯年自知理虧，在友人逼迫之下，一個爲他鋪紙，一個爲他調色，兩幅扇面一揮而就。小學徒高高興興地拿回去交差。

從這件事可見煙霞癖使他變得懶散拖延，創作的活力也越來越消沉了。

他逝世於光緒二十三年（一八九六），約五十七歲。

參考書目

● 任伯年人物畫集　／中華書畫出版社

● 任伯年花鳥畫集　／中華書畫出版社

● 任伯年畫集　／藝術圖書公司

● 任伯年　／李渝著　／雄獅圖書公司

● 中華藝林叢論──藝術類（二）　／文馨出版社

蕭索復蕭索
——談任伯年的際遇和畫

清朝同治、光緒年間，活躍在上海的畫家任伯年，本身並未留下多少詩、文資料。時值戰亂，太平軍、天地會及其他會黨紛紛起事，來自列強的侵略，更為頻仍，許多才智之士的思想言行，諸多避忌，資料也就益加殘缺不全。任伯年所留下的，除清新生動的繪畫外，只有一些片片段段的傳說。要想據以尋求出他一生活動、發展的軌跡，實有難以克服的困難。

民國七十年十一月十日，我寫完了〈充滿傳奇的畫家任伯年〉之後，於十二月初拜讀索翁先生〈讀李鐵夫的感想及資料補充〉，中有：

「例如任伯年的資料被廣泛搜集，而對證〈關河一望蕭索〉和〈樹蔭觀刀圖〉，使伯年青少年時代的一段歷史有了重大的發現。」

我寫任伯年時，在各種任的畫集中，發現類似「關河」的畫境，竟達四、五幅之多，時間均在四十三歲到五十歲之間，在此前後，則未見類似的題材。唯因資料缺乏，無法進一步考究。於是，渴欲一窺上述資料，承蒙索翁先生以香港部分資料印本見贈。

「任伯年〈關河一望蕭索〉和〈樹蔭觀刀圖〉研究」，作者張安治憑〈任董叔在其父伯年四十九歲照片的題記〉所載，指任伯年十六歲時，曾陷於洪楊軍，其首領令伯年掌大旗一事，以及伯年所作五幅類似「關河」、一幅「樹蔭」，推論他這些畫是有感而發：

一、任伯年由少年旗手，轉眼已年至五十，感慨實深。

二、以虔敬的心情，紀念上海天地會（又名小刀會、三合會）起義，也紀念金陵爲清兵攻復，太平天國覆亡二十五週年。

三、太平天國餘薰劉永福所部的「黑旗軍」，逃到越南之後，曾援助越軍抵抗法國入侵，有功於清廷。但卻終被清廷陰謀消滅，使伯年有無限的憤慨，藉畫宣洩。

其後，又陸續看到一些其他資料，其中談到任董叔在同治八年（一八六九）任伯年爲父任鶴聲畫像上所題的跋語，意謂：

太平軍到浙江時，任伯年的母親已經去世，父親獨自留在蕭山縣家中。太平軍來了，他便到諸暨包村躲避，後來出去看外甥，在中途遇害。太平軍撤離，伯年尋求父屍不獲。

資料中，又引據任伯年同治七年（一八六八，二十九歲）所繪〈東津話別圖〉上跋語：「客游甬上閱四年矣，茲將隨叔阜長囊遊金閶……」，推論他加入太平軍時候是二十二到二十三歲（一八六一──一八六三），太平軍佔領紹興、蕭山期間，二十五歲到二十八歲客居寧波，二十九歲去蘇州，半年後，獨自轉往上海謀生。

這兩則出於任董叔題跋中的資
料，使一向對任伯年的傳說，發生了
動搖。而張安治與另一位作者對任伯
年參加太平軍到二十九歲前活動途徑
的推斷，也使我感到不盡圓滿，分析
如下：

其一，由曾跟任伯年學過畫的王
一亭口述，徐悲鴻記在
《任伯年評傳》中的，任伯
年與任渭長在上海街頭相
識趣事，就有了漏洞。十
五、六歲的任伯年假造任
渭長畫扇在街頭擺攤，被
後者發現問及身世時，明
明說父親「已故」，但董叔
在祖父畫像跋語中，卻指

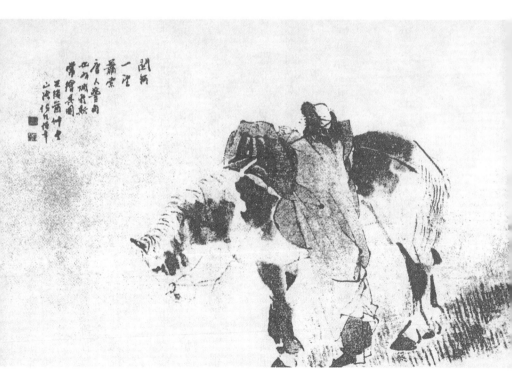

任伯年　關河一望蕭索（一），表現反清未竟的悵惘

種，有下列幾點推論：

綜括上面幾點疑問，我又重查《任伯年畫集》、《中國近代史》，及《太平天國叢書》十三

去，以至屍骨都找不到。

足以保障父親的安全，不必到諸暨避難。更不至於在父親被害後，到「難平」才回

記載，太平軍旗手都由精壯忠勇的人充任，重要統帥的旗手和高級軍官的官級相等），

間，伯年並未在家鄉參加太平軍，否則以太平軍旗手、勇士的崇高地位（據英人吟利

其四，董叔在祖父畫像跋語中，既然寫著「難平，先處士求其屍不獲」；可見太平軍佔領期

成問題。

述的「旗以縱衺二丈之帛連數端爲之，貫如兒臂之干，傅以風力，數百斤物矣！」很

上海。所以說他加入洪楊軍事有可疑。而且，以十五、六歲少年，能否揮動董叔所描

其三，任伯年十五、六歲時，太平軍既未佔領浙江北部、杭州、紹興、蕭山一帶，也未攻佔

時候。

他就不可能見到和師事任渭長——任渭長死於咸豐七年（一八五七），任伯年十八歲的

其二，如果伯年不是十五、六歲隻身前往上海謀生，而是二十二、三歲父死之後才去的話，

死於太平軍佔領期間，其時，任伯年應是二十一、二歲的青年而非十五、六歲。

關河一望蕭索
壬午夏
伯年任頤

任伯年　關河一望蕭索（二）

一、一個人對於往事的敘述，或後輩子孫記述先人事蹟，家族巨變，可能加以隱諱、誇張或渲染，但不至於全盤錯誤。因此，任董叔記述父親的參軍、祖父的遇害在時間上，可能性很大。而十五、六歲的任伯年，是否那樣勇武，則令人懷疑。據此，任伯年可能由於母死、家貧，謀生不易，十五、六歲時，隻身到上海謀生，在扇舖中充當畫扇師傅或學徒。咸豐三年八月初五，上海天地會十四萬餘人舉事，加上在上海的廣東丁勇響應，迅速攻入上海縣城，號為「大明國」。首領劉麗川等，一面出榜安民，在上海附近擴充地盤。一面透過英國駐上海領事溫那治私傳訊息，向佔領金陵的太平天國稱臣，以求裡應外合，鞏固防務，成為正式太平軍的一支。但船到鎮江時，即為清軍所獲，未能送達。

在法軍協助下，咸豐五年正月初一，清軍攻復上海，天地會領袖多人死亡，為時短暫的「大明國」也隨之覆滅。殘存會眾，或被俘，或潛伏市內，或乘亂逃往外地。伯年如於是時參加天地會，其所參加的戰役，當係劉麗川佔領上海的末期——咸豐四年六月底至五年正月初一結束的上海爭奪戰。由於他只是一般的少年旗手或戰士，目標並不明顯。故事敗之後，無論潛伏上海，或去而復返，失業之餘以製售任渭長的假畫扇為生，並因而與渭長邂逅；均能和一般的傳記資料互相銜接。

二、連同張安治文中所附〈關河〉兩幅，加上〈家鄉遠在白雲外〉、〈詩魂應向關山覓〉，這類充滿鄉國之思的作品共計八幅之多。創作時間，五十歲一幅，四十九歲兩幅，四十

三、四十六歲各三幅。在他四十六歲的作品中，另有一幅〈樹蔭觀刀圖〉，張文指款中所

寫的「爲滬上點春堂之賓日閣補壁」的點春堂，是起義首領之一陳阿林的司令部。此

外，我又注意到人物畫集中四十六歲作的〈王處仲擊壺圖〉。上題：「王處仲每酒後，輒

詠『老驥伏櫪，志在千里，烈士暮年，壯心不已。』以如意扣唾壺，壺口盡缺。王大將

軍以如意擊壺，唱魏武樂府，豪爽勃然；余讀之亦當浮白。」上述，四十六歲作的四幅

畫，都是夏天畫的。〈樹下〉，畫給富有歷史性的「點春堂」的，而其中一幅〈關河〉和

〈擊壺〉，又都是畫給「峴樵仁兄先生」的。像這類富有家國之思的作品，在我現有的畫

冊中，只四十三歲到五十歲才有，在此前後作品中，並沒出現類似的題材。因此，我的

推論與張安治略有出入：

任伯年到了四十多歲時候，在上海藝壇，早已聲名鵲起。而天地會於事過境遷之

後，也逐漸由潛伏而趨活躍。自咸豐五年潰敗，任伯年對他所一度加入過的幫會，無論

有沒有繼續參與，在重遇「故人」的時候，都要有所表白。「峴樵仁兄」，也許就是他要

「明志」、「表白」的對象。因此，數年之間，類似畫題一再出現；可能出於至誠，也可

能出於不得已的苦衷。

除非在李秀成佔領蘇州期間，他加入了太平軍，否則他和太平天國，和劉永福黑旗

軍似乎都不易產生淵源。只因天地會在上海起事時，頭繫紅巾，又欲與太平軍通聲息、

稱臣，所以一般人則誤以太平軍視之。

三、若此，則任伯年十五歲至二十九歲活動的路線可能是：十五歲從蕭山縣到上海，在扇舖

中以父親所傳授的人物畫技術，當畫扇師傅，隨後參加天地會。十六歲天地會失敗，任伯年潛留上海，賣扇餬口，邂逅任渭長，隨任渭長往蘇州學畫；直到咸豐七年任渭長逝世為止。十八歲到二十五歲之間，浙江最亂，杭州兩度落入太平軍手中，卅萬居民，僅剩七、八萬人，浙東西各地一片荒涼。蘇州也一度落入太平軍手裡，在兵荒馬亂之中，他來往於蘇州、上海和蕭山一帶，學畫、賣畫、逃避戰爭的災害。同治元年，太平軍雖然撤出紹興一帶，但杭州並沒有為清軍克復。逃往外地的紹興、蕭山人，紛紛搭海輪到寧波觀望家鄉消息。任伯年伺機回鄉，尋父屍未獲，然後再度離開殘破的家鄉，客居寧波四年。在這種情況下，若說任伯年對盛極而衰的太平軍存有甚麼希望或懷念，就大可懷疑了。二十九歲，與任阜長同居，或在寧波相會，偕歸蘇州不久，便在上海定居下來，甚至終老此鄉。

以上，僅是個人對此事的看法，尚待更多資料，作更翔實的考證。

市井畫家與文人畫

許多關於任伯年的論著中，往往把任伯年視為「市井畫家」，或是「純樸的畫家」。所描繪的題材，不是自然界生氣勃勃的花鳥、動物，便是市民生態、販夫走卒、民俗故事或神話傳說；畫面上充滿了節日的歡樂氣氛。這種說法，彷彿有意地把任伯年作品置於和文人畫相對的地位。以

他的平民身分，來襯托士大夫的矯飾與酸腐。以他作品之取材自然、民俗，來襯托士大夫作品的因襲、模仿。以他寫生的生動活潑，來襯托文人畫的僵硬、了無創意。持此論調者，由於立場不同，觀點不同，所要烘托的焦點也就不同。

即使同在自由世界的外國學者，由於語言、民族性，以及對我國藝術認識體會的深廣幅度不一，或摻雜著民族的優越感，或對異國情調的偏愛，其論點，也需要重加探討，「取其精華，捨其糟粕」成為不可忽視的忠告。

徐悲鴻留法期間，深受寫實主義之薰染，歸國後，力倡寫實主義。對當時法國藝壇新流派——野獸派領袖馬蒂斯，更以「馬踢死」斥之。對文人畫頗加詬病，因此在論及任伯年畫時，不免揄揚過度，充滿了主觀的色彩：

「故舉古今真能作寫意畫者，必推伯年為極致。其外如青藤、白陽、八大、石濤，俱在蘭草木石之際，逞其逸致之妙，而物之形象，固不以人之貴賤看，一遇人物、動物，便不能中繩墨，得自然法，而等差易其位也。」

當他論及伯年最使他讚賞、折服的作品時說：

「此等珠圓玉潤之作，畫家畢生能得一幅，已可不朽，矧其產量豐美妙麗至于此哉！此則元四家，明之文、沈、唐所望塵莫及也！吾故定之為仇十洲以后中國畫家第一人，殆非過言也。」

事實上，我們如果欽服於某一藝術家的作品和理論，最好的辦法是以比較冷靜與客觀的態度，把他安置在一個適當的歷史位置，給予適度的評語。

任伯年早期受其父人物畫影響的作品，至今尚未得見。三十歲以後，受渭長兄弟影響及直接學自陳洪綬、南宋的勾勒著色作品，還保留相當數量。而大多作品是三十五六歲以後，客居和定居上海後的作品。這時期由於飽覽張熊的珍藏，反而是他學習繪畫的狂熱時代，認識既深，學習的幅度也廣。仿北宋沒骨畫法，仿青藤、白陽、八大、石濤，仿惲壽平、仿李鱓，也研究撞水和撞粉的畫法。其所學習的對象大多數為文人畫家。有人指他是為了迎合中產階級市民的口味，但這未必是他主要的動機，因為從作品中可以見出他的仿臨不是皮相的，機械的。他所下的融會涵養功夫應是有目共睹；因之可以斷定由於年齡、識見，已逐漸使他對文人畫產生由衷的喜愛。如果，指他能在文人畫中參以己見，能於模仿中匯入寫生和自然的體驗則可，如果強指他自始至終是一位「市井畫家」，恐怕不是任伯年自己所能首肯的。至於學習青藤、白陽、八大之餘，早已青出於藍；徐悲鴻之論，恐怕是見仁見智。

以雕花木匠出身的大師齊白石，從描摹門上的雷公開始，接受傳統雕花師傅的指導，然後再寫生，仿臨芥子園畫譜及民俗畫，希望自己成為傑出的雕花木匠。他所畫的畫，應屬於標準的市井畫家。他也接受了任伯年色彩、筆墨上的影響，但最後他所崇尚的對象卻是：

「青藤雪個遠凡胎，老缶衰年別有才，我欲九泉為走狗，三家門下轉輪來。」

徐悲鴻與白石老人交誼頗深，見詩不知有何感想？

綜合上述，我認為文人畫所招致的詬病，是在某些把文人畫割據為禁地的士大夫。以為互相

標榜、揄揚，排除異己的工具。既無視於時代潮流和個性的表現，更無視於「純粹畫家」、「市井畫家」的苦心孤詣，也無視於廣大群眾心靈的滋潤。對文人畫創作的泉源：深厚的學養，細密的觀察、體驗，發生在純樸心靈中的生活情趣，清高的人格，書法上的造詣以及筆、墨、形式的獨創性，缺乏認識。因而造成模仿、僵化而又近乎壟斷的風氣。這種風氣，並未影響眞正文人畫的價值，也無損於眞正文人畫家的藝術成就。掃除這種不良風氣使藝術蓬勃發展、擺脫不必要的束縛則可，如果以偏概全，就值得反省與商榷了。因為市井畫家、民俗畫家、文人畫家乃至於民間的匠人，彼此原是互相欣賞，互相影響、變化，並沒有不可逾越的分際，如白石老人之爲文人畫家即爲例證。書家蔡邕甚至從粉刷宮牆匠人的刷痕，王羲之從鵝分水上面，領悟出特別書體和筆法。

藝術的發展與定位

史博館展出陳之初所藏任伯年的作品，大部份已陸續在一些美術雜誌和畫冊中出現，看來頗有親切之感。由於印刷水準，或翻版再翻版的結果，與原作之間的差距，自然不可以道里計。很遺憾的，曾經在藝術家雜誌五十五號刊出的任伯年晚期人物畫冊，並未展出。那本人物畫冊，被認爲是他最精采的作品；畫中沒有年款。從風格上推測，是四十五、六歲以後，進入創作全盛時代之作。

從他人物畫集中有年款的作品加以比較，早期作品人物較突出，衣紋較複雜，線條強勁有

力。晚期在他一向少畫的山水畫上，有了相當的進境。因而大大地加強了人物畫背景的分量，使人物成為自然的一部分，與自然相融合。人物衣紋簡單而妥貼，以大塊色面為主，線條沒有了早期的縱橫習氣。用色也更為淡雅，水墨技法上，進入收放自如的境界。如果不是沉迷在煙霞癖中，相信他在文人畫方面會有更高的成就。

無論畫冊，或這次展出的作品中，沒有年款的，佔了相當大的比例。三十歲以前的作品，似乎已不可見，最早的作品，可能也是他寓居上海以後的了。依他落款的習慣，如「客於滬上寓內」，「寫於黃歇浦上客次」，「客於海上寓齋」，多屬四十歲以前的作品。四十一、二歲以後，畫面上開始出現「甫」字，如「山陰任伯年甫」，「甫」通「父」，是男子到了某個年歲之後的美稱，這種稱呼象徵成熟，也是步向晚年的起點，在心境上，會有或多或少的改變。自稱為「甫」，且在上海有了聲望和事業基礎的任伯年，似乎已經有了「終老此鄉」的打算，因此落款由帶有浪漫、落寞氣息的「客次」，改為「寫於滬」、「寫於上海寓齋」、「寫於春申浦寓齋」或「且住樓」。

經過四十三到四十四歲一段狂熱的學習和廣泛研究南宋、元、明的名作，就進入豐收的季節；作風簡潔沉穩，步上了藝術生命的高峰。這個時期不但沒有早期的勾勒畫法，連三十至四十歲之間的勾勒花鳥人物，再配以沒骨山石、點景的「綜合」畫風，也很少出現，他把注意力的焦點移在境界和神韻上面。在技巧的揣摹和訓練上，只有撞粉、撞水法——著色之後趁濕加粉，或著色之後滴水、以筆點水、以水畫線條，造成自然而微妙粉、水交融的痕跡——偶爾出現在花鳥

畫中，款中題「仿南宋法」，或與嶺南派的居廉、居巢兄弟，不無關聯。有些花卉作品強勁的線條，鮮活的彩墨對比，近似趙之謙的風格，難怪任伯年自道，他的作品可當得一個「寫」字。

綜合展出與畫冊所得的印象，四十七、八歲的任伯年，留下相當沉著痛快的花鳥小品後，一過知命之年，畫面頗有復歸擴大的趨勢。構圖也較前一個時期略為複雜；與四十歲後即少畫大幅的沈石田，大不相同。這時任氏畫面空靈，結構嚴謹。以樹幹、竹杖、人物的肢體、主要的衣褶、山坡、石脊，把畫面自自然然地分割成幾個大的色面。這種分割的方式，有好幾位論者均已談及，不再贅述。

近代西洋畫中，自希臘畫家艾爾‧葛列柯、塞尚、畢卡索和某些立體派大師，均極

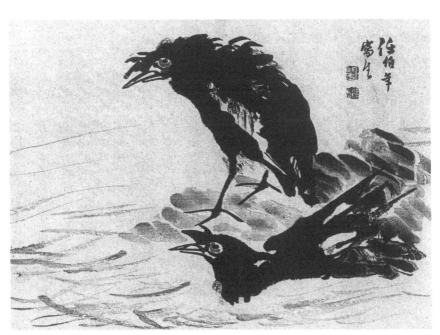

任伯年　寫生

有效的分割畫面，使背景、主體交織成一個結實有秩序的空間，彷彿一幅浮雕。但在時間順序上，任氏不能不說是先知先覺。老畫家陳半丁述及，任伯年曾得好友胡公壽指點，在創作過程中把紙鋪在地上，不時到樓上往下看，以求了解全局，控制全局，也許是他在構圖上得力的原因之一。從這些角度看，任伯年作品取材面廣，融會諸家所長，並自出新意。由市井畫家進於富創造性、典雅的藝術殿堂；使人不得不惋惜，如果假以天年，其成就未可限量。但僅就其五十六歲生命所經歷的途程，我比較同意陳半丁說的：

「他（任伯年）長于巧，吳（昌碩）長于拙；吳的拙處勝于他，他的巧處勝于吳。吳的學歷勝他，他的畫才勝吳。吳得力于金石書法，而他在文學修養上不是很高；所以他的作品嚴格地說起來——超脫有餘，古拙樸厚不足。但是，他講究結構，用色舒服，用筆巧妙，這是同時代畫家所趕不上的。」

從石鼓文悟畫的吳昌碩

在陳倉的荒野中，牧羊的男孩女孩投石嬉戲。歌是隨唱隨編的歌，連那些不堪入耳的村話，發自他們口中，卻又另有一種純真樸實的感覺。在勁風吹掃，牛羊啃嚙的蔓草中，散落著幾尊直徑三尺多長的鼓形石塊。有的半埋在泥土裏，有些地方是斑駁了；上面刻著彎彎曲曲的文字，有些文字也殘缺了。這自然是歲月的催促，也是孩子們石擊，足踏，或牛羊礪角的結果。就是那些完好的字跡，也像天書一般，沒有人認識。那是古代另外一種字體，有人武斷地指出那正是周宣王時史官史籀的手筆，是那古老年代君王出狩的獵碣。也有人反駁這個說法，認定它是秦漢，或是更晚的遺物，議論紛紛，到現在也沒有一個定論。但無疑的，這是我國歷史文化的瑰寶──石鼓。刻在石鼓上的文字，就是文字學者和書法家所稱的「大篆」。先不說它在歷史上的價值，單就它的藝術價值，也就非常可觀了，那看來既含蘊著鱔魚一般的活力與彈性，又使人感到鋼筋一般屈曲有力的線條，那疏密適度，配置巧妙的結構，那挺秀而富有抽象美的造形，使這個藝術氣氛濃郁的民族立刻就喜愛上它了。

當人們注意到這些怪石之際，歷史的步伐，已經邁上了唐朝，政治舞臺上，由李家扮演著主

吳昌碩晚年

骨文一樣，是遠祖們直接傳遞給我們的訊號。比一切古老的傳說和歷史的記載更為真實可靠，是歷史的生母。從那些文字中，知道先民在狩獵，在為了維護疆土和生存而浴血，在炎日中耕種，在舉行莊嚴的祭典，在日蝕月蝕那些還沒有被科學家們充分認識的自然現象中，君臣戰慄不安地等待著懲罰或災禍的降臨。星隕了，海嘯了，山洪滾滾而下，在歷史的步伐中，改朝換代……學者們從這些古老年代所「郵寄」下來的信件中，重新印證歷史，考訂經典和文字文體的演變；因為這是名副其實的「鐵的證據」。

吳昌碩就是靠這些銹銅爛鐵和石碑起家的。他所寫下的石鼓文，在近代幾乎是無與倫比，他領袖一代的篆刻，同時更把他那具有陽剛之美的曲蚓盤蛇一般的線條，加以濃淡色彩的變化，運用到大寫意繪畫上，產生前所未有的，具有金石一般趣味古拙、魄力雄渾的繪畫，使中國美術

角，而自命風流的唐明皇和那愛吃荔枝、唱清平調的楊玉環，也即將登場了。石鼓先後共發現了十個，有人把它安放在孔廟門外供人觀賞和憑弔。有些學者看到文字蒼古可愛，用紙拓印下來珍藏著。也有些學者，為了對文化的熱愛，唯恐它們日久損毀或遺失，所以另找石頭倣刻一份，以便流傳。

這些石鼓，同其後從古墓中，從乾涸了的河床下，或廢墟下面所發掘出來的各種銅器、鐵器及甲

史，受到一次大力的扭轉與推動，這就是有名的，清末民初畫壇上的金石派。

當吳昌碩先生篆刻與書畫的大名，成為家喻戶曉，紅遍中外的時候，他已經是一個頭大大的、肚子鼓鼓的、矮敦敦胖嘟嘟的小老頭了。他的老師，大畫家任伯年就維妙維肖地刻劃過他這樣一副尊容；但他甚為得意，得意之餘，並在畫上題了一首長歌，把他的寶相重又好好的形容一番；想來我們是不難從廟裏的彌勒金身上，具體的設想出昌碩先生的風姿。

他的幽默、風趣，也大大的有名，他喜歡唱崑曲，跟朋友在一起總是談笑風生。到了老年，耳朵聾了，他卻十分豁達地自稱是「行年方耳順，便得耳聾趣。」取號為「大聾」，但是他卻仍有興趣擊檀板唱歌。年過八十，還和小朋友玩在一起，揮矛教兒童舞蹈，他的心境永遠不老，他的創作力也歷久不衰，這是真正的老天真，自然而不做作，平凡中見其偉大，不由得給人一種親切感，使人敬愛。

他年輕的時候，家境很窮，喜歡書法，對於刻石頭似乎也有相當的癖好。但石材昂貴，得來不易，所以他只能在那磚頭瓦片上面，雕來刻去，從中體會樸實有力的刀法。也有人說，他小時候由於淘氣，被家人關閉在空倉中。他坐在裏面大生悶氣，無聊中，從牆上拔一枝大鐵釘，在地磚上刻劃起來。一方面養成了他操刀雕刻的強勁腕力，一方面也引發了他刻、畫的興趣，性情也由此大變。成年以後他更遍走名山大川，訪求古碑和古代的石刻，研究書法。原來到了清朝的時候，書法家大致可以分成兩派；一派是帖學派，以前人如王羲之、米芾、趙孟頫、董其昌等的字帖為學書的張本，在清朝的早期最為盛行。但臨來臨去未免路途狹窄，既沒有古人的風貌，也表

現不出個性，當然更缺少創意。到了清朝中葉以後，出土的古代器物、圖章，以及發現的石碑越來越多，學者們研究金石文字的興趣也就越加濃厚，超過了任何一個時代。而書家也就自然以金石文、甲骨文或碑文為研究臨摹的對象了，這就是碑學派。吳昌碩的字，就是從石碑或對碑學有研究的前輩書家們那裏學來的。又加入了他個人的創意，稍變字形，自成一格。他自己很謙虛地說，他寫石鼓文，有好幾十年的功夫，雖然一天比一天有進境，但仍然沒法表現出前人那種「古茂秀雄之氣」。可見他對石鼓文的珍愛與重視。

我國傳統的藝術領域中，不僅書畫篆刻同出一源，而許多書畫家往往又是詩人、文學家，吳昌碩和鄭板橋一樣，

吳昌碩　書大篆石鼓文

兼有了各種修養與造詣。只是書畫篆刻的名氣太大，反而掩蓋了他的詩名。他的篆刻，一方面受漢代遺留的印章和封泥的影響，同時也受到比他較早的鄧完白、吳讓之和趙之謙的影響，這與比他小十九歲的齊白石學印的路子倒有很多相近之處，他的作品，同齊白石一樣為日本人所喜愛和摹倣。

在繪畫方面，他開始得很晚，三十四歲以後才著手繪畫，到四十歲以後，才自覺成熟，有了獨創的風格，然後才拿畫給別人欣賞，他自稱是「三十學詩，五十學畫。」他的虛懷若谷不求虛譽的學術風度，多麼值得欽敬。他的畫，繼承揚州八怪文人畫的傳統，其學畫的途徑也與鄭板橋同出一轍，先從文人畫的始祖王維學起，他最崇拜的畫家是徐文長及明末清初的遺民畫家石濤和八大山人，然後接承揚州八怪的餘緒，對李鱓（復堂）的作品下過很大的功夫，所以他可以說是由傳統文人畫派一脈相傳下來的，然後加入他對金石學與碑文石鼓的深刻體會，使得中國繪畫能再進一步與西洋的現代畫思想相銜接，並進而影響世界畫壇。

鄭板橋談到他自己的繪畫時，說是以書理入畫理，把書法的抽象組織摻進繪畫裏面，不僅能融書法的線條於繪畫的形體之中，更能使畫的題詩、落款、圖章與畫中形象巧妙的融合一起，不能分割或增減。前面所談吳昌碩自謂「五十學畫」，是指五十歲以後在上海，由於欽慕大畫家任伯年獨創一格的花鳥畫風，而情願放棄所學，從頭畫起而言。一次他把他的新習作拿給任伯年批評，任伯年大皺眉頭說：「竹甚醜，而梅甚惡，奈何？但君長於書法，何不以篆籀作花，以草書作幹，可古樸而不醜惡了。」於是吳昌碩把他寫了數十年石鼓文的大篆線條，嚴密的結構，加以

濃淡和彩色的變化，摻入畫中，是以他的構圖有鄭板橋的新奇，卻比板橋沉穩剛健而含蓄。在他一幅水墨畫〈雲山欲雨〉圖中，題款字跡無論大小濃淡的變化，排列方式，以及款後兩顆小章與右下角的一顆較大圖章所取的均衡，都跟整幅畫中的點、線和山形樹影息息相關，書畫不分。此外，他的大寫意山石花卉中，枝、幹、山石，看起來一筆一筆，痛快淋漓，但細看之下，很多比較濃重的線條後面，則另著一筆淡墨，兩相陪襯，顯得格外有醇厚和溫潤的感覺，且極自然，並無描劃的痕跡。又如石頭圓轉的地方，也是筆墨豪放中卻又處處能照顧得非常細緻，這與板橋先生的豪放中略顯單薄，或白石老人的豪放中常見火氣都不同，他給人一種很恬淡、很寧靜的感覺，尤其在這種亂世中，特別有一種鎮定心神的力量。吳昌碩與白石老人的不同，很像立體派大師勃拉克和畢卡索之間的不同，畢卡索的畫變化萬千，才華畢露，而勃拉克的畫沒有他那麼鋒芒，強烈，卻使人感到靜，像有了年代的酒，不是烈，是醇。不是使人驚奇，卻自然地喜愛。

白石老人用色，喜歡用鮮艷的純色，如焦墨之中襯映著鮮紅的花朵或荔枝，看起來令人目爽，喜悅。但吳昌碩用色幾乎都摻了墨，再使青、黃、赤、綠對比，雖然補色並列，卻感到嬌而不媚，鮮活而不濃烈，真正達到他所要表現的「奔放處離不開法度，精微處照顧到氣魄。」「寧拙毋巧，寧醜毋媚，寧支離毋安排」的境地。

民國五十五年，臺北國立歷史博物館，曾經把吳、齊兩家的作品，舉辦一次盛大的遺作特展。當我們單獨面對白石老人作品的時候，會震懾於他新奇的佈局，單純而強烈的設色，層次鮮明的水墨和老辣的線條。然而把他的作品與吳昌碩的同時陳列出來的時候，吳的作品就顯得更自

然，渾厚中飽含著中國文人畫所特有的「書卷氣」。「青籐、雪個遠凡胎，老缶衰年別有才。我欲九泉為走狗，三家門下轉輪來。」難怪白石老人對這位老前輩的造詣要那樣敬服了。從這首追悼吳昌碩的詩，也可以看出他們的畫路與藝術理想，原是極為吻合的。昌碩先生白石老人雖然同樣生逢清朝末世，雖然同樣自幼貧困，但白石老人所遭逢的顛沛戰亂，日寇侵害與暮年的經歷，恐怕遠比吳昌碩為甚。白石老人題畫，感時、恨別乃至於嬉笑怒罵的詞句無所不有，所畫的題材也處處有所指諷。這比起一生專事研究金石，頤養性情，到了晚年後又體弱多病，身胖耳聾的好好先生所流露出來的心境，自然不同。

昌碩先生認為一個藝術家，最要緊的是讀書、養氣、遊歷和沉思冥想。傳說他每當作畫之前，往往先要靜坐、吟詩、讀書、散步，或欣賞好的書畫，一定要使心無雜念，醞釀成熟，畫意浮現，然後凝神靜氣，揮筆作畫。大膽落筆，小心收拾，這是使畫面真正趨於完整，筆墨能夠貼切的唯一辦法，唯其這樣才能「精微」「氣魄」二者兼顧。學他的畫，很容易只學得大膽落筆，但求馳騁之快。學齊白石的畫很容易學得不顧三度空間的塗色。這種粗枝大葉的看法，很像學西畫的人，最容易誤解馬蒂斯與畢卡索的速寫是用同樣粗細的單線條畫的，誤以為馬蒂斯的色彩只顧二度空間塗抹而成的一樣，其結果則學得薄弱無力，毫無畫意。其實畢卡索與馬蒂斯的速寫線條，其間輕重，速緩，鈍銳的變化非常微妙，處處照顧到三度空間的嚴密結構和質感。也就是吳昌碩所說的「奔放處離不開法度」。

他所說的法度，既不是求與自然形狀相似的法度，也不是單指古人遺留而陳陳相因的成規，

而是指一幅作品中的形與色，筆與筆間的必然關係。是比例、均衡、是三度空間的抽象配置。

「我畫非所長，而頗知畫理，使筆撐槎枒，飲墨吐畏壘。山是古時山，水是古時水，山水饒精神，畫豈在貌似？讀書最上乘，養氣亦有以，氣充可意造，學力久相倚。……」

「今人但傲摹古昔，古昔以上誰所宗？詩文書畫有真意，貴能深造求其通。」白石老人的「胸中山氣奇天下，刪去臨摹手一雙」一樣，他們在藝術上，都是主張創作的，表露修養與個性的，都具有革命性的見解和主張。

過同樣的感嘆，與東坡的「論畫以形似，見與小兒鄰」石濤、八大均有

在僅有的一些片段的資料中，我們知道，吳昌碩生於書香世家，幼時很受嬌縱，又是獨子，怕遭天妒而早夭，所以按我國迷信的習俗，給他取一個女孩的名字叫「香阿嬌」。十八歲那年，洪楊亂起，父親帶他倉促逃離，母親、妹妹及未婚妻都陷在戰區內。等到戰事平靜，返回家鄉的時候，滿目荒涼，未婚妻也死了，連棺材都沒有，只被家人草草地埋在院中的一棵桂樹下。未婚妻姓章，雖然尚未成親，但烽火之中照顧他的母親、妹妹、患難與共，所以使吳昌碩非常感傷。

還鄉之後，家中已經變成了貧戶，他從此刻苦讀書，希望能在功名上有所成就，但是他像徐文長一樣，中了個秀才之後，就與功名無緣了，沒有再中。於是只得湊些錢，捐了個典史，典史官，生活得十分寒酸，所以自稱為「寒酸尉」。寒酸的歲月延續了二十多年，在這期間他交了不少有學問，富收藏的好友。他與蘇州知府吳雲交往得十分密切。吳雲收藏的古印、古書畫及銅器

在縣裏掌管縣獄和捕盜一類的工作，所以一般人又把典史叫作「尉」，吳昌碩是個奉公守法的

非常豐富，能書善畫，有一個時期吳昌碩住在吳雲家中，盡觀所藏，互相研討，使他眼界大開，得益很深。

另外他又結識湖南巡撫吳大澂，吳巡撫也是篆刻家及書畫家。齊白石的老師王湘綺批評他書呆子氣，但是他很禮賢下士，且富愛國的熱忱。吳昌碩早年學徐文長的畫，自然對徐文長的生平十分熟悉，對徐文長在胡宗憲幕中那種言聽計從抗拒倭寇，捍衛疆土的事蹟欽敬而嚮住。所以中日甲午戰起，吳大澂自告奮勇，上疏率領湘軍抵抗倭寇的時候，這位寒酸尉也毅然投效，作為吳的幕僚，以一方〈度遼將軍印〉——有人指為古官邸，有人說是昌碩所刻——獻給吳巡撫，實現他書生報國的理想。但是他這方面的成就，卻遠不如徐文長，由於當時滿清將領彼此沒有配合得好，所以戰而無功，吳大澂兵敗牛莊，而吳昌碩也由於獻印，受到時人的譏諷。如果不以成敗論英雄，我們卻由此可以見出一個大藝術家悲天憫人，熱愛國家的情懷。此後，他又重新過著寒酸小吏的生活，直到光緒二十五年十一月，他當了一個月的安東令，達到他宦海生涯的高潮，也打下了他服務公職的休止符，然後便辭職不做了。又據芝厂先生著《缶廬老人吳昌碩》中載：他當安東令（安東即米芾知淮陽軍時所住過的漣水）並非真除，乃是暫代性質。但他確實做了一個月分文不取的清官，然後新官派到了，他不得不鞠躬下臺。從此他深感官場無常，對像他這種性格的人更是沒有出路，因此離開公職到上海賣書畫、刻圖章為生。我國讀書人，自古以來就有這麼點毛病，當不上官是「懷才不遇，恆鬱鬱不平」。當了官又覺得不自在，並且和他的清高志節也頗有牴觸，不能「為五斗米折腰」。阮籍如此，陶淵明如此，鄭板橋如此，現在的吳昌碩也是如

任伯年 為吳昌碩畫〈酸寒尉〉像

此。當了官再辭官，似乎既不和清高牴觸，反而變得格外的雅了，陶淵明的賦〈歸去來辭〉，鄭板橋刻的「七品官耳」、「十年縣令」的大圖章，都表現出一種頗為微妙而耐人尋味心理。吳昌碩則直截了當的刻了個「一月安東令」，鈐在書畫之上，別有雅趣。

此外我們知道，他中年以後，住在蘇州，常去上海，跟一代怪人大畫家任伯年交往得非常密

切。任的懶，收了人家的畫紙和優厚的潤例而不給人家畫是出了名的，但唯有吳昌碩要畫則毫無難色。任大吳四歲，兩人感情在師友之間，他對吳昌碩天才的賞識和給他的鼓勵非常大，兩個人只要一見面，談到興頭上，完全不管任伯年的太太和丈母娘怎麼翻白眼和嘮叨，他們的龍門陣總是擺個不休。

人家耳順他耳聾，既然聾了，他也就欣然的享受聾的樂趣了。此外，他的五臟六腑也多有故障，所謂「……肘酸足憂跛，肺肝病已瘦……」好在他樂觀而幽默，大概自我幽默一番，也就不以爲苦了，不然他那有閒心來跟小孩子唱歌跳舞呢？

他得到一個瓦缶，據考據的結果，可能是三代的遺物，十分珍視，從此把他的居處命名爲「缶廬」。更自號「老缶」、「缶道人」。其他如「碩石」、「倉石」、「苦鐵」、「破荷」，都是他的號。他是浙江安吉人，原名叫吳俊，昌碩是他的字，後來改名爲吳俊卿。大概那個時候改名的手續簡便，不必專案報請核准吧，不然也許如民間傳說，一個人的名字多了，閻王爺也找不到正身，否則像他那樣胖的人難免血壓高，加以那麼多種病症集於一身，而能夠達到八十四歲的高壽，實在是奇蹟。

吳昌碩先生生於清道光二十年，卒於民國十六年。遺留給我們的是藝術上的新里程，新思想，新途徑。需要我們以他那樣刻苦、虛心，與開創的精神去承繼。

參考書目

• 缶廬老人吳昌碩 ／芝厂著

• 吳昌碩、齊白石書畫選集

• 篆刻入門 ／孔雲白編著

• 金石學 ／朱劍心著

• 中國美術史 ／大村西崖著

• 庸齋談藝錄 ／容天圻著

• 玉照山房集印 ／王壯為編

木匠畫家齊白石

齊白石，湖南湘潭人，是我國近代一位最有盛名的畫家、篆刻家、書法家和詩人。一生的艱苦奮鬥，威武不屈的氣節，是近代美術史上最富傳奇性的人物。

他生於民國前四十九年，死於民國四十六年，實際享年九十五歲。按他自己的算法是九十七歲，這中間有一個傳說：據說一位算命先生替他算八字，說他七十五歲那年會轉運，但八字與運道相沖，如果用「瞞天過海」法瞞過兩歲，運氣就會更好，所以到了七十五歲那年生日，他就瞞了兩歲，口念阿彌陀佛，自稱七十七歲了。

湘潭白石舖附近，有一個水塘，傳說有星星的隕石落到塘裏去，所以叫做星斗塘。齊白石就出生在塘邊的一個貧窮的農戶家中，他是老大，取名純芝。這戶人家，到了齊白石的誕生，就成了三代同堂的家庭，但只種一點田地來維持生活，那是相當困苦的。

祖父非常疼愛這個長孫，常常把他抱在懷裏，冷天就解開自己的袍扣，把他裹在懷裏，用松枝在灰上畫字，教他自己所僅認識的三百來個大字。等到三百個字認全了，祖父也就無能為力了。八歲那年，他的媽媽把積存已久的，從柴草上面揀下來的四斗稻穀的殘粒賣掉，買了一些書

本和紙筆，送他到外公的私塾去讀書，但只讀了半年多，就由於身體多病，和家裏人手不夠，需要他留在家裏撿柴過日子而輟學了。這是白石先生一生所僅受的一點學校教育，在以後的漫長歲月裏，他就只有自己教育自己了，他利用上山撿柴、放牛、拾糞的餘暇，把書掛在牛角上來讀，背著柴草，走在路上讀，或是趁放牛之便，順路到外公那裏去請教一些他讀不懂的地方；所以他

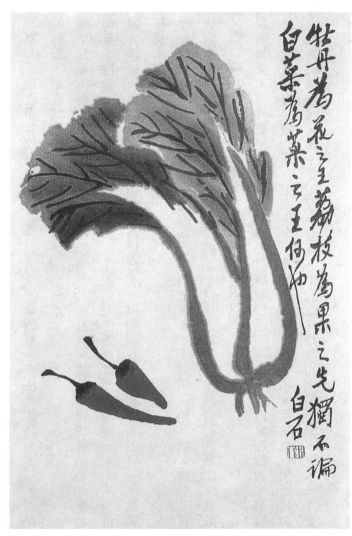

齊白石　白菜

說：「窮人家孩子，能夠長大成人，在社會上出頭的，真是難若登天！」但，他確實是憑自己的毅力，奮鬥而登了天的人。

他剛剛上學不久，整天握著毛筆描字，漸漸地描得膩了，正巧隔壁同學的嬸娘生了孩子。按照湖南人的習俗，生了孩子之後，要在門上掛上一幅雷公像，是用來鎮壓妖魔鬼怪的。白石先生越看越有趣，就跟鄰居同學借了一隻高腳凳，爬到上面，把雷公像用筆描了下來，也給同學描了一張，作為報酬。他這一描，描得非常像，從此他不但在他那一群小朋友中成了畫家，就是一般生了小孩的鄉下人也都來找他畫雷公像了，這給他的鼓勵可真不少。雷公像，是想著畫的，誰也沒有看見過，為什麼不畫一些人家看過的東西呢？所以當他畫雷公的尖嘴巴也畫得膩了的時候，就開始畫周遭的一切事物，塘邊釣魚的老頭，水裏躍動的魚蝦，伸著一雙巨臂的螳螂，路邊的野花，都成了他捕捉的對象，從這些活生生的東西裏面，奠定了他寫實畫的基礎。

他是一個身體不怎麼健康的孩子，在農村生活的人，全靠力氣，而他的氣力，叫他下田扶犁，他顧得了犁，卻顧不了牛，顧了牛又顧不得犁，越幫越忙。叫他下田插秧，他也受不了彎著腰泡在水裏的辛苦。最後只好拜了位木匠師傅去學木工。

有一天，他和他的木匠師傅工作回來，路上遇見另外兩位木匠，他看到師傅對那位木匠鞠躬行禮，十分恭敬，心中大感驚奇。一問之下，才知道師傅是大器作，只能作些粗糙的木器，而對方卻是小器作，會雕花，會作細巧的木器，所以受人尊敬。

倘若那時候，我們請他寫一篇以立志為題的作文，大概他會不加思索的寫道：「吾十有五，

而志於做雕花木匠的出身，到老不忘，常在畫上，簽上「齊木匠」、「木居士」、

「木人」、「老木工」或「魯班門下」一類的字款，以紀念他那少年時代的日子。

二十七歲那年，是他命運的轉捩點。

在十九歲的下半年，他已如願地做了一位雕花的木匠了。在他學徒期滿那天，他的父母請了

幾桌客，使他和相處了七年的童養媳婦陳春君圓房了，她大他一歲，能吃苦而又賢慧，從此他既

有了幸福美滿的家庭，也有了事業的開端。

在十九到廿七歲中間，由於工作勤苦，使他變成一個極為出色的雕花木匠。他不僅學會了他

師傅的雕花技巧，更能夠在古老的花式之外，加上他的繪畫基礎，雕上些葡萄、石榴、桃李等水

果，和牡丹、梅、蘭、荷、竹、菊等花卉圖案進去。有時也把他從小說的插圖裏描下來的故事人

物刻在木器上，所以大家都喜歡他雕的新鮮花樣。

在同一時期，他也沒有放棄他少年時代對繪畫的愛好，他跟當地的一位通俗人物畫家學會畫

像，因此在鄉下，他也有了一些名氣。很多人請他畫畫，畫的多半是財神、火神、灶君、龍王、

雷公、牛頭馬面一類的神像。在這些畫像裏面，有的滿臉和氣的善相，比較好畫。有些則要畫成

滿臉煞氣的凶相，這些凶相，畫起來可真麻煩，他只好在平日那些長得怪頭怪腦的同學和朋友之

間，留心細看。雖然後來他們都長大了，但怪相並沒改變多少。他偷偷地把他們畫下來，用作畫

凶神的畫稿。由於白天作一整天的木工，到了晚上，想要畫他心愛的畫，家裏卻沒有燈油，所以

往往借住在雇主家裏，趁工作之便，在燈下作畫。如果他就這樣生活下去，或許成為一個熟練的

通俗畫家並不費事。但他終於被發掘出來了，從通俗畫家一變而為畫壇上的傑出畫家；這是他個人的幸運，也是我國藝術史上的幸事。

那年，白石先生廿七歲，剛剛過了年，帶著木工工具和畫具，到離家四十里的顧家壠去作雕花工作。正在雕花的時候，有人說壽三爺來看他了。

壽三爺，他叫他「三相公」，這位他素不相識的畫家，姓胡號叫沁園，是本地的旺族，性情慷慨，喜歡交朋友，「座上客常滿，杯中酒不空」。所以人家把他比做好客的孔北海。他聽到過齊白石的名字，也看過他的畫，覺得他是一個天才，很想培植他。二人相見之下，談得十分投機，便邀白石先生改日到他家裏相訪。

當這位自小在窮苦家庭長大的木匠，置身到文人雅士會集的胡公館的時候，壽三爺為他介紹了許多有錢、有學問的文藝界朋友，當時大家一致鼓勵他：「你是讀過三字經的，蘇老泉，二十七，始發憤，讀書籍。你今年二十七歲，何不學蘇老泉呢？」在他們的鼓勵之下，白石先生就拜胡沁園先生和湘潭名士陳少蕃先生為師，免費教他讀書和畫畫，使他由此步入學詩、學畫的正式門徑。齊「璜」的名字，「瀕生」的號，以及「白石山人」的別號，也是這兩位老師為他取下的。

此後十餘年中，他一面學畫，一面靠賣畫為生，交結了很多詩、畫上的朋友，當他賣畫的收入越來越多，使憂勞半世的母親稍得喘息的時候，他的老祖母高興地說：

「阿芝！你倒沒有虧負了這枝筆。從前我說過，三日風，四日雨，哪見文章鍋裏煮，現在我看

你的畫卻在鍋裏煮了。」

由於胡沁園先生是畫工筆畫的，所以他早期的作品也是以工筆爲主。他除了跟當代的畫家學畫之外，更用心研究宋、明以來各大家的作品。家裏養著許多紡織娘、蚱蜢、蝗蟲、蟋蟀、蜻蜓、蜜蜂、螳螂一類的草蟲，和各種花草。用心觀察，細心的描寫，畫得非常有神。其實自古以來的國畫大師，除了吸收前人的創作精神之外，也多從觀察自然的寫生方式入手。正如石濤所說的「搜盡奇峰打草稿」，不像現在學習國畫的人，多數僅靠臨摹畫稿作爲唯一的學習途徑。由於他細心地觀察體會，他最善於畫蟬翼、蜻蜓翅膀，和植物葉子的脈絡等細密的半透明物體。後來他定居北平之後，國劇名伶梅蘭芳也專門跟他學過工筆的草蟲。在人物畫上，經過他苦心思索，發明了一種精細的畫法，在人像畫上畫出紗衣裏面透現出袍褂上的團龍花紋，使他畫像的價格，立刻增加了好幾倍。

談到他學習篆刻，實在是一件很有趣的事。

那年他三十二歲，一次他住在一個人家裏替人畫像。有一位從長沙來的客人，號稱篆刻名家，求他刻印的人非常多，一次他去取圖章的時候，那位篆刻家卻有意地推託說：「石頭不平，磨磨平再來刻！」如此推託了幾次之後，白石先生深覺那人的倨傲樣子，分明是看不起他，他一氣之下，便在當夜找出一把修腳的刀子，自己刻了個印章。別人看了，都說比那位長沙客刻的又雅致又好，從此他也就有了刻印的興趣。三十四歲那年，他在一位詩友家中，遇見一位篆刻家黎鯨庵先生。他想跟他學篆

刻，但這位篆刻家對那木匠出身的青年畫家，一樣心懷鄙薄：「芝木匠，你如果能喝我這煙壺裏的煙水，我就指點你刻印。」水煙壺裏的煙水，經過煙燻，變成紅褐色，又臭又辣，令人噁心，但是白石先生求學心切，意志堅強，拿起來竟一口喝乾。黎鯨庵先生為他真誠所感，於是也就盡心指導他了。

又一次，他向另一位篆刻家黎鐵庵先生請教篆刻之道，鐵庵先生半開玩笑地告訴他擔一擔子石頭來，隨刻隨又磨去，等三四個點心盒都裝滿石粉，就會刻好了。老實忠厚的齊白石，並不覺得這話過分，認爲大有道理，真的隨刻隨磨，刻得滿屋子都是石漿石粉，所以一個天才的成就，要配上何等的勤學和苦練！

他刻印章，在用刀和字的佈局方面，都有獨到的地方。一般人刻字，總要先把字描寫在石頭上，然後下刀。刻的時候，一筆劃起碼一去一回要刻上兩刀，有時還要再加以修改，修改的結果，看起來雖然工整，但也因而失去了筆力和氣韻。齊白石刻印則以刀代筆，下刀之前並不先描好字形，只是在心中把筆勢和佈局思量好了，有成竹在胸，然後順著筆勢，一刀刀地刻去，一筆劃只刻一刀下去，像寫字一樣，不再重描，所以看起來，非常有氣魄，每一刀劃的神態，都蒼勁而富於陽剛之美。

齊白石四十歲以前的活動範圍，一直是在他家鄉湖南一帶。他性情純厚，對人誠懇，許多書畫名手，往往一見面就很願意盡自己的所能來教導他。王湘綺便是非常器重他的人，竟自動地把白石先生網羅到他的門下。王湘綺是湘潭的名士，門下弟子極多，一般讀書人都認爲能投在他的

門下是一件非常光彩的事，在他的門弟子中，有銅匠出身的曾招吉和鐵匠出身的張仲颺，加上木匠出身的齊白石號稱「王門三匠」。其後鐵匠做了湖南高等學堂的教務主任，木匠成了聞名國際的藝術家，銅匠則自得其樂地研究空運氣球，氣球雖然常常掉到江裏，被人傳為笑柄，他也不以為意。「王門三匠」在當時是很為人稱道的事，都是自學苦讀者的好榜樣。

他四十歲那年，一位做官的朋友夏午詒，從西安來信，請白石先生去教他姨太太繪畫，也請白石先生為他代筆。這很迎合了一個畫家「讀萬卷書，行萬里路」的夙願，從此引發了他的遊興，前後十年之間，一共出遊五次，往南到達北越，往北到過北平，繞道大半個中國，幾乎踏遍了名山大川。在遊歷中，有幾件是白石先生認為不能忘懷的趣事。

一次，他旅行到漳河岸邊，看見水裏有一塊長方形的石頭，樣子十分光滑，想來想去，正是做磨刀石的好材料，大概是到了白石先生轉好運的時候，當他脫光了腳下水撈起來一看，竟是一塊稀世的珍寶——漢磚。這使他喜出望外，朝夕玩賞，可惜後來被土匪搶去了。

又一次，在桂林朋友家中，遇到一位姓張的胖和尚，和尚來去不明，身分可疑。不過這位胖和尚對朋友倒真熱心，對白石先生更是敬重，臨走時，還忘不了騎馬送他一程，依依惜別。直到民國初年，朋友才告訴他原來他覺得形跡可疑的胖和尚，既不姓張也不是和尚，竟是黃克強先生奔走革命時所化裝的。

當他遊歷到廣州，當時詩友羅醒吾在廣州任職，並暗中加入了國父的同盟會。兩人既是好友，無所不談，羅醒吾就請白石先生替革命黨傳遞情報，把秘密文件捲在畫中，傳送出去，不露

痕跡。這工作又神秘又刺激，一生不過問政治的木匠畫家，竟也扮演起詹姆士龐德的角色。

天涯亭，欽州，田裏結著纍纍的荔枝，有人用荔枝跟他換畫，這是雅事，使他不能忘懷。然而更不能忘懷的是，一位歌女，用纖纖的玉手，剝荔枝給他吃，這使他很飄飄然，幾乎要「此生長做嶺南人」了，有詩為證：

　　客裏欽州舊夢癡，南門河上雨絲絲，此生再過應無分，纖手教儂剝荔枝。

「老饞曾作天涯客，纖手能為剝荔枝。」這件風流韻事直到八十七歲高齡，他仍舊念念不忘，題寫在畫上：可見這事對他印象之深了。

但是，這十年間，他的感情所受的打擊，也太大了。一次是待他情逾父子的雕花師傅，在他遠遊廣州途中病逝，死得那麼孤獨，那麼淒涼，使他連孝養、送終的機會都沒有。第五次遠遊之後不久，沁園先生也死了。教導他，把他從雕花木匠中識拔出來，二十多年，不斷地培植他，沁園先生的恩情比父子兄弟更深。等他知道訊息，他已過世多日了，使他心如刀割，在悲痛之餘，找出畫稿，精心地畫了二十幾幅他老師生前最欣賞的畫，裝在紙箱中焚化，聊表師生的情義。

戰亂，軍閥的殘殺，土匪橫行，五十五歲以後他就避亂而長住北平。

當代畫家陳師曾先生，賞識他的篆刻，前去訪他，看了他的畫，更加喜愛，兩位大畫家就在一見之下成了莫逆之交。不久陳師曾把白石先生的畫帶去日本展覽，不但售賣一空，也從此奠定了他在國際畫壇的聲譽。

他早年跟胡沁園先生學的是工筆畫，自從五出五歸之後，眼界高了，心胸也開闊了，繪畫思想也有了很大的轉變，徐文長、八大山人、金冬心等富有生趣的變形，酣暢的筆墨，給他影響甚深，所以過了中年，他的畫也走上冷逸大寫意的一派。現在又聽了陳師曾的勸告，自創新的畫法，叫作「紅花墨葉」，這是用色上的一大改變，高彩度的純紅色，配上鮮活的墨色，對照之下，產生一種醇、厚、質樸，令人心爽神暢的力量。

由於早年的注意觀察實物，不僅僅能把握住自然的表面，更能領略到自然的精神和情趣，這使他熱愛自然的一花、一木。在簡單的幾片枝葉，兩三顆小傘半張不張的蘑菇，一小串隱現在鬚葉下面的淡紫色葡萄中，都能使他找到一個完美自足的世界，這正是「從一粒微塵中看世界」的境界。由此，他始終主張畫畫要畫能見得到的東西，他題一幅畫葫蘆詩說：

「幾欲變更終縮手，捨真作怪此生難。」對於由想像而產生的神仙靈怪等物，他幾乎不再繪畫。但是他也絕不拘於物象的摹寫，而有他獨特的造型手法，表現內在的神韻。對於一幅畫的佈局，總要經過再三的思考才能定稿。對於空白的運用也有他獨到之處，同樣空白，由於和圍繞在四周的筆墨，形色所形成的強弱不同的對照，而賦予不同的空間感。用筆簡潔有力，正如在西畫中野獸派大師們所要求的以最經濟的手段達到最高的表現。

他生長在池塘臨近，對於舞著兩隻大鉗子，在泥淖中橫行的螃蟹，和沉潛在水草間靈躍剔透的蝦子有著特殊的興趣。螃蟹在他的畫中除了「菊黃蟹正肥」，爲文人雅士們賞菊下酒的佳肴之外，更被他用來象徵暴力、蠻橫，和沒有心肝的漢奸走狗。

「令人思有酒，憐汝本無腸。」這是他最常見的一語雙關的題蟹詩。蝦呢？蝦有「龍相」，他對蝦沒那麼惡感，且很有用以自況的意思：他畫一隻翡翠鳥，站在一塊玲瓏高聳的石頭上，窺伺著水面，用以象徵一個狡猾的狩獵者吧？讓我們看看老人的題句：

「從來畫翡翠者必畫魚，余獨畫蝦，蝦不浮，翡翠奈何？」抗戰期間日本人、漢奸之所以不能奈他何，因為他沉潛不浮，不受誘惑。

畫蝦和畫蟹，在技法上他更有獨到的研究，如何處理紙、墨，使能適度的渲染，產生一種細茸茸的暈痕，表現出蝦與蟹的細小茸毛。同時，使之有一種透明的活躍的感覺，彷彿可以見到水在蝦子內臟裏面吐納流動著一般。在奔放中，特別有一種細膩微妙的韻味。關於這些，他曾著有專論。

白石老人也有常常被人詬病或當作笑柄的地方，那便是他的過分節儉和吝嗇。

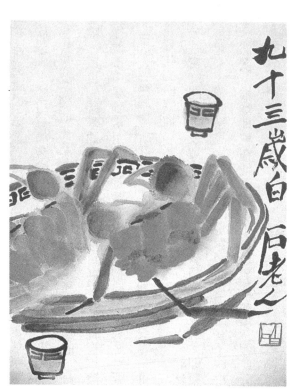

齊白石　螃蟹

他即使在十分富有的時候，也無法忘懷那些吃不上飯的日子。在寒冷的晚上用牛糞煨芋頭吃。在山裏砍柴，爲了貪看幾頁書，忘了砍柴，引起祖母痛苦的感嘆：「唉！可惜你生下來的時候，走錯了人家！」爲了沒有燈油，他只能點燃松枝，來寫字畫畫……所以他是極爲節儉的，身上總是帶著一大串鎖匙，走起路來叮叮噹噹，家裏的柴米油鹽，一概由他親自掌管，按時按頓撥發給僕人去做飯。他的子女們，很不容易從他手中要到零用錢。每當有人送食物給他，總是緊緊的收藏起來，等到想起找出來吃的時候，已經發霉腐爛不能吃了，只能眼巴巴地看著說：「可惜！可惜！」連招待女婿也不過是一些發霉變味的餅乾而已。

白石先生請客，更是少見，除非有十分親密的關係，或重大事故，他很少請客吃飯的；即使偶爾到飯館中請客，也要把吃剩下的菜飯包起來，帶回家去。他最愛的是黃金和白銀，有了些小錢就換成銀子，攢了散碎銀子換大塊銀子，然後一堆堆地埋在地下，連子女也無從知道。因此有人就把他貪財吝嗇，繪影繪聲的渲染起來，傳爲笑料。

同時爲了熱中金錢，所以他所遺留下來的作品中，很有一部分是爲了應酬而畫出來的，粗率或是不加思索地重複同一畫稿。在他的創作生涯中，這是稍嫌美中不足的地方。但是若以其個人的際遇，和生活背景來看，就會覺得他那樣做是不足爲怪的了。

白石先生雖然愛財如命，可是卻取之有道，不但不取非分之財，更能在國家危難的時候，表現出貧賤不能移，威武不能屈的崇高人格和民族正氣。

據說曾有一位貴婦人向他買畫，開價的時候，那貴婦大吃一驚，意思是像我這樣有身分有地

位的人，只要那麼低的價錢，豈不是看我不起！白石先生立刻率直地告訴她：他不會由於她的身分地位而免費把畫送給她，但也不會因此而多要她一文錢。

朋友勸他到日本遊歷，日本是他的發祥地，使他在國際藝壇上知名得意的地方，在那兒刻字賣畫，足可名利雙收。他說：

「人生貴知足，餬上嘴就得了，何必要那麼多錢，反而自受其累呢！」由此可見老人不取非分之財的態度。

民國十六年，他開始在北京藝專任教，隨後改成北平藝術學院，齊白石也就當了教授，由木匠而教授，多麼遙遠的歷程！二十六年中日戰爭爆發之後，這位鮑經事故的老人，眼看日寇橫行，為了不向敵人屈服，不被敵人利用，就辭了教授職務，閉門不出，這是他的避世時期，所表現的是崢嶸的氣節，不但不為敵人威逼利誘，且不斷大膽地攻擊敵人，諷刺敵人。

早在九一八事變之後，日寇和漢奸在北平活動頻仍，很想利用齊白石的名義來宣傳，他為了避免敵人纏他，閉門不納。及至故都淪陷了，在敵人統治之下，為了生活，又不得不靠賣畫為生。他悲憤之餘，就在大門上貼出一幅譏刺性的告白：

「中外官長，要買白石畫者，用代表人可矣，不必親駕到門。從來官不入民家，官入民家主人不利，謹此告知，恕不接見。」

「賣畫不與官家，竊恐不祥。」

他這種作風，竟使無孔不入的日本人也莫可如何。隨後，更索性掛出停止賣畫的牌子，以

「壽高不死羞為賊，不醜長安作餓饕」的詩句，表明他的志節。

日本人又想出別的辦法來籠絡他。在日本佔領區裏，物質缺乏，到了冬天，天寒地凍，燃煤很難買到。有一天，白石先生忽然接到藝術學院發來領配給煤的通知，他想離開藝術學院已經七年了，何以憑空給他煤呢？其中必有原因，於是立刻把煤票退了回去，並附信道：

「頃接藝術專科學校通知條，言配給門頭溝煤事。白石非貴校之教職員，貴校之通知誤矣，先生可查明作罷論為是。」在得煤不易的日子裏，更可以見出他取捨去就何等分明。

他為了不齒漢奸的無恥、殘害同胞的行為，他在他的學生所畫的〈鸕鶿〉上，寫了一段短文：

「此食魚鳥也」，不食五穀鸕鶿之類。有時河涸江乾，或有餓死者，漁人以肉飼其餓者，餓者不食。故舊有諺云：鸕鶿不食鸕鶿肉。」用以譏刺他們連鸕鶿都不如。

抗戰勝利的前一年，日軍在太平洋上節節失利，在我國大陸，更由於全民的堅決抗戰，日本人陷於進退維谷的地步。眼見侵略者已處於日暮途窮，齊白石畫鼠畫蟹來諷刺他們。

「群鼠群鼠，何多如許！何鬧如許！既齕我果，又剝我黍，燭炧燈殘天欲曙，嚴冬已換五更鼓。」

「處處草泥鄉，行到何方好！昨歲見君多，今年見君少。」次年，日本人投降，這首詩不僅是正氣歌，也是日寇敗亡的預言詩。

日本人對齊白石的拉攏，可謂軟硬兼施，終於他被偽機關抓了去，逼他宣導「中日共榮」，老

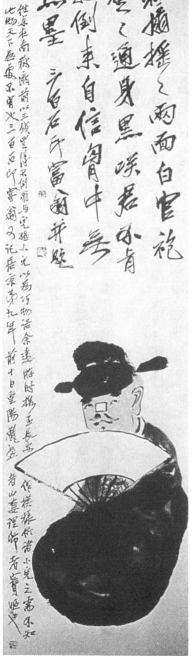

齊白石　不倒翁

人寧死不屈，一直扣留了三天，他悲憤地寫下遺言：「子子孫孫永不得做日本官」。他已經想跟利用他的人攤牌了，仁至義盡，他已經表現了最大的決心。向他屈服的是日本人，只好請一個大漢奸出頭轉圜，把他保釋回家。

光復了，老人心上掠過一絲歡樂的影子：「莫道長者亦多難，太平看到眼中來。」但是，在他苦難而漫長的一生中，歡愉是何等的暫短！

大陸易幟後，他家裏埋藏的金銀，已被挖掘一空，不過只剩老人的一身傲骨依舊崢嶸，只有他威武不能屈的精神無法挖掘。

據說毛澤東到北平之後，曾以同鄉身分拜訪白石老人，恭維他是工人藝術家，老人也以詩畫來回敬他，畫的是菊花和螃蟹，上題：

尚留黃菊傲霜枝，看汝橫行到幾時。

在他逝世之前不久，正是大陸高倡「百花齊放」的時候，白石老人也應時應景地畫了一幅牡丹，只是在暴風雨的摧殘中，那花早已枝葉狼藉了，這又是何等諷刺！

不倒翁，是他生平很喜愛的畫題，他九十一歲那年所畫的不倒翁，卻大異尋常地配上兩撇史達林式的鬍子，上面題了一首詩：

「烏紗白扇儼然官，不倒原來泥半團，將汝忽然來打破，通身何處有心肝。」禰衡擊鼓罵曹的氣概，又在老人身上復現了。他題畫家雀：

「家雀家雀，東啄西剁，糧盡倉空，汝曹何著！」無一不含諷刺的意味，以詩明志。

「餘年安得享清平！」民國四十二年間，他寫了這幅字畫，吐露他的心聲，輾轉寄給他的女兒。可見老人一生的恨事，當是未能在終此漫長的一生之際，重吸一口自由的空氣吧。

四十六年八月十六日，一生飽受折磨的畫家逝世了，留下的是不朽的傑作，淒涼的境況，和不屈的正氣。

參考書目

・白石老人自述

・藝術概論　／虞君質著

・齊白石畫集

・齊白石詩文畫篆刻集

以鍾馗自喻的溥心畬

傳說，唐明皇患了瘧疾，躺在床上發抖不已，一時使妃子、太監和太醫都慌了手腳。

一日晝寢，夢有小鬼進入宮中；而且還要順手竊取貴妃的香囊和明皇愛的玉笛。緊急之際，只見一位頭戴破官帽，身穿藍袍的大漢，伸手捉鬼，放進口中大嚼。唐明皇見大漢滿臉鬍子，相貌威猛，忙問姓名。大漢自稱叫「鍾馗」，以前進京考進士落榜，撞石階自盡，死後，皇帝見憐，以八品官賜葬。為了感謝皇恩，發願掃除天下妖孽。

唐明皇一覺醒來，瘧疾霍然而癒，知道是鍾馗的法力，立刻宣來宮廷畫家吳道玄，述說夢境，命他為鍾馗畫像。

吳道玄又名「吳道子」，有畫聖之稱，長安許多宮殿、寺廟壁畫，出自他的手筆，他所畫的鍾馗像，很快就成了畫鍾馗像的樣本。

從此以後，每到快過年的時候，翰林們就忙著進獻鍾馗像，供宮廷張掛辟邪，有時皇帝也把鍾馗像賞賜大臣，以求滿朝平安。

到了宋元以後，掛鍾馗的風俗不僅普及民間，而且改成端午；也許炎炎夏日，才是病媒蚊滋

生，瘧疾容易流行的季節吧？

鍾馗的傳說，越來越廣；同時，對鍾馗性格、活動、故事的描繪，也變得多彩多姿。諸如：

寒林鍾馗、鍾馗戲妖、鍾馗醉酒、鍾馗搬家、鍾馗嫁妹……題材層出不窮。

北方冬季，天寒地凍，松柏以外，多半木葉落盡，光禿的枝枒，漫山積雪，使人益發感到蕭瑟。孤獨的鍾馗，手執利劍徘徊溪側或靜默地傾聽密林深處的動靜，以防鬼魅的出現；感覺中，他是位盡職的守護神。

有些畫裡的鍾馗，帶著醺醺醉意，靠著山石或樹幹沉沉入睡。平日畏避或服侍他的妖魔鬼怪，也一無忌憚地頑皮起來。有的偷偷摘下他的靴帽，有模有樣地穿戴。連他上朝的牙笏和寶劍，也成了玩弄的對象。

千奇百怪的魍魎，既是鍾馗的美食，也是他得力的奴僕，尤其搬家和嫁妹，非得他們充場面不可。

一般而言，鍾馗過著獨身生活，但搬起家來，印、劍、破舊的傘蓋、一綑綑的書籍，加上他出巡的旗幡、代步的竹轎、酒罈……足夠一群鬼七手八腳、忙忙亂亂。

鍾馗嫁妹，也是畫家喜歡採用的題材。除了陰風颼颼，雲霧繚繞和鬼影幢幢，那種鳴鑼開道，一應執事俱全的景象，也很像人間嫁娶般的熱熱鬧鬧。南宋的龔開、盛清的華嵒、近代的張大千，都曾以嫁妹為畫題。

其中華嵒筆下的鍾馗嫁妹，場面比較豪華。

高大白騾上面，鍾馗也收起了往日的殺氣，喜氣洋洋地走在送親隊伍後面。騾前騾後，擁簇著執劍和負重的親隨。一匹長耳白騾拉著的禮車，帷幕深垂，流蘇、旗幟隨風飄擺。車後執戈的護衛、擔著嫁妝的鬼僕，看來都稱職的各司其事。只有車旁一鬼，高舉著鍾馗平日張著的一把破傘，和豪華的送嫁香車，不太搭調。

張大千的〈送妹圖〉，和華嵒所苦心經營出來的畫面大異其趣。

據高陽《梅丘生死摩耶夢》書中所記，〈送妹圖〉並非大千刻意畫的，乃是畫時筆誤，才將錯就錯，用了這個畫題。

民國六十二年，劇作家俞大綱把明人《焚香記》，改編爲〈王魁負桂英〉。一向喜歡看戲的張大千頗爲欣賞，想畫下舞台上幽抑婉轉的一幕，爲俞大綱和主演的郭小莊留下永久的紀念。但，由於生病和搬家，直到兩年後才動筆。

然而這幅追憶兩年前劇中一幕的畫，卻被同是戲迷的家人笑說不像王魁和桂英，反倒像鍾馗嫁妹。時近農曆新年，大千靈機一動，心想何不將錯就錯，把畫題爲〈歸妹圖〉，送給俞大綱作爲新年禮物？於是題了一首詩：

　　新聲別纂焚香記，誤筆翻成歸妹圖，敢乞歲朝藍尾酒，待充午日赤靈符。

此外，又長題作畫動機和筆誤的經過，傳爲藝壇佳話。

而華嵒在乾隆二年所畫的〈鍾馗賞竹圖〉，就少了嫁妹圖的鬼氣，表現得十分人性化和生活

化：

玲瓏高聳的太湖石下，鍾馗拿著涼扇，背著雙手賞竹。身邊兩個幼童仰著頭指指點點。濃淡有緻的脩竹，顯得既清新又茂盛。如果不是那頂習見的烏紗帽和落腮鬍子，看來跟歷代畫中的高士隱者，在竹下漫步沒什麼不同，很難想到是除妖啖鬼的鍾馗。

清末海上畫家任伯年，好用硃筆畫鍾馗，大概是更有鎮宅辟邪的作用吧。他畫中自記，光緒六年五月五日，一天當中便畫了六幅硃筆鍾馗像。

一幅未寫年款的硃筆鍾馗，一面拔劍一面轉頭瞪眼，正所謂「鬚髮皆豎」，怒容滿面，蓄勢待發。伯年好友畫家高邕題了一首七絕：

少小名精翰墨場，讀書無用且佯狂；我今欲借先生劍，地黑天昏一吐光。

許多有志之士，或落魄文人，見時局混亂，小人當道，常把滿腔鬱悶，藉畫鍾馗，或題鍾馗像，抒發不平之氣。

舊王孫溥心畬就是這樣的一位。

溥心畬常以落魄潦倒、滿懷孤憤的鍾馗自擬，藉畫鍾馗諷世，來澆心中的塊壘；生平所畫鍾馗難以計數，千變萬化。

在他〈鍾馗馴鬼冊十二頁〉中，也有一幅嫁妹圖，但比起華喦的嫁妹圖，場面實在寒酸。圖中除鳴鑼開道的胖鬼外，其餘各鬼骨瘦如柴。破傘之下，鍾馗騎著一匹黑驢，並無其他親隨。一

鬼推著兩輪車，陳舊的車帷下，露出身穿粉紅色嫁衣的新娘。二鬼擎幡，一鬼吹號；也都衣服破

舊，完全是小戶人家草草打發女兒出嫁的樣子。

同一畫冊中，醉酒的鍾馗雖然也很邋遢，氣氛卻比其他畫家想像中的鍾馗多了份浪漫情調。

一座川流湍急的木板橋上，支起簡單的蓆棚。紗帽紅袍醉態可掬的鍾馗踞坐橋上，皂靴和誅

妖劍散置一旁。面前跪著位裸露上身的長髮女妖，手捧酒壺，必恭必敬的為他斟酒，但他畢竟醉

得可以，連承接的酒杯也掉落在橋板上。心畬自題五絕一首：

髯公終日醉，不復識妖妹，殷勤來獻酒，入眼盡模糊。

孤松，象徵孤獨、不畏冰雪的堅貞、萬古長青、蒼勁，形狀如蛟如龍……像畫鍾馗一樣，溥心畬

時時畫以自擬。畫冊中有幅鍾馗閒坐孤松幹上，冷眼俯瞰，一千鬼魅在樹下酣舞。兩鬼跳著優雅

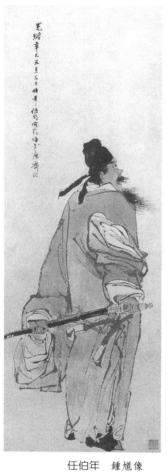

任伯年　鍾馗像

的探戈舞步。另有兩鬼

牽手對跳，一位手持陽

傘的紅衣女鬼，把他們

的胳臂當作鋼索，飛身

上去表演特技。另有一

鬼，好像樂極忘形般倒

立行走。心畬題詩諷

世：

樹間觀鬼戲，一片踏歌聲，好似秦宮鏡，黎郊無遁形。

畫鍾馗似乎難能掃除社會陰霾，因此，在馴鬼鍾馗外，也看到溥心畬筆下咬牙切齒，怒不可遏卻又無可奈何的鍾馗。款題：

芒芒六合盡黎邱，席卷雲揚水逆流，擊缺龍泉誅不滅，一杯村酒勸君休。

民國三十八年四月，中共解放軍渡江南下，南京、杭州、上海等地，相繼易幟。這時溥心畬與家眷旅遊杭州，借住在浙贛鐵路局長侯嘉棫位於西湖蘇堤附近的長橋別墅，並在杭州藝專教授國畫。中共入主杭州，侯局長棄職而去，溥心畬辭去教職，在西湖昭慶寺旁賃屋而居。共黨所發起一波波教化民眾的運動，對溥心畬最明顯的影響，是他所畫的鍾馗變得十分平民化；可稱為變了調的鍾馗。

首先是鍾馗捉鬼，不再騎騾乘轎或騰雲駕霧，而是在湖畔柳下，踩著腳踏車，窮追猛趕。不遠的前方一鬼，則放腿狂奔，那種情景，像極了早年騎鐵馬辦案的巡警。

為了響應勞工運動，他畫旗杆頂上，一鬼獨立，手持「勞工運動」旗幟一面，紗帽紅袍的鍾馗放下身段，騎單車從旗杆和矮木樁斜繫的鋼纜上，風馳電掣地直衝而下，變成了難得一見的特技演員。

還有一幅畫著，經過種種新時代考驗後，盡忠職守的除妖英雄鍾馗，手提竹帚，肩負鐮刀、鋤、耙之類農具，大步行過木橋，投入農村的生產行列。款題：

空山魑魅盡，歸去種桑麻。

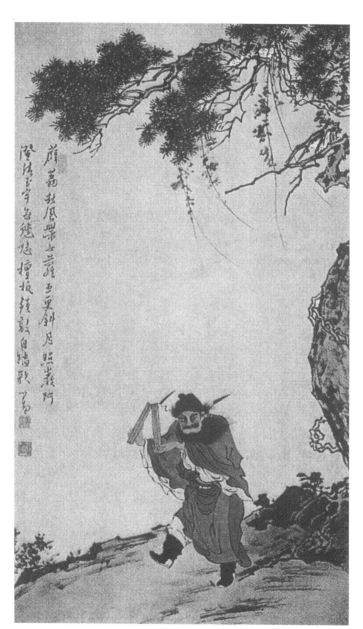

溥心畬 借以自喻的鍾馗像

民國五十二年端午，來台定居的溥心畬老病纏身，從榮民總醫院返家休養時，畫下他生平最後一幅鍾馗。袍服依舊，鬍鬚零亂，腰間沒有佩劍，身後卻揹著一隻小猴。

俗語說「狗咬呂洞賓，不識好人心」，畫裡鍾馗身後正有一隻金鈴犬，朝他狂吠緊追，落魄潦倒的鍾馗，只得落荒而逃。題詩中，寫盡了王孫末路的悲涼：

負得胡孫背似鮐，幞頭著敝劍鋒摧；勤君但養金鈴犬，尚可當關守夜來。

喜歡畫鍾馗的畫家，如上述龔開、華喦、任伯年等，有的受人之託或為民俗信仰而作，也有的意在發抒心中不平之氣。張大千於抗戰期間，曾遠到敦煌，臨摹歷代壁畫中的神祇鬼魅，想不到其鍾馗嫁妹圖卻因畫戲劇情節筆誤而成。溥心畬畫鍾馗，似兼有受託、對神話故事的信仰、發抒心中抑鬱乃至自娛、諷世等不同的因素。反映出對環境和遭遇的感受。

溥心畬平日表現玩世不恭的態度，彷彿是位完全不諳世事的沒落貴族。但，他不僅詩文書畫造詣深厚，單就千變萬化的鍾馗畫來看，精妙、深刻、含蓄、諷刺，對世情體驗的透徹，便足以引人共鳴。

難怪有人說他平時的表現，是魏晉名士般的「自晦」，是「英雄欺人」、「亂世避禍」之道。

在他繪畫被惡犬追得落荒而逃的鍾馗後五個月，即離開人世，這也算是「一畫成讖」吧！

九歌文庫 958

文人畫家的藝術與傳奇

The Legendry of Sung Ming Ching Dynasty's Painters

著　　者：王　家　誠

發 行 人：蔡　文　甫

發 行 所：九歌出版社有限公司

　　　　　臺北市八德路3段12巷57弄40號

　　　　　電話／25776564・傳眞／25789205

　　　　　郵政劃撥／0112295-1

網　　址：www.chiuko.com.tw

登 記 證：行政院新聞局局版臺業字第1738號

門 市 部：九歌文學書屋

　　　　　臺北市長安東路二段173號（電話／27773915）

印 刷 所：崇寶彩藝印刷有限公司

法律顧問：龍雲翔律師・蕭雄淋律師・董安丹律師

初　　版：2003（民國92）年12月10日

定　價：240元

ISBN 957-444-099-0　　　　　Printed in Taiwan

國家圖書館出版品預行編目資料

文人畫家的藝術與傳奇／王家誠著. --初版.
--臺北市：九歌, 2003〔民92〕
　　面；　公分. --（九歌文庫：958）
　　ISBN 957-444-099-0（平裝）

　1.畫家・中國・傳記

940.98　　　　　　　　　　92019682